時尚產品工業設計

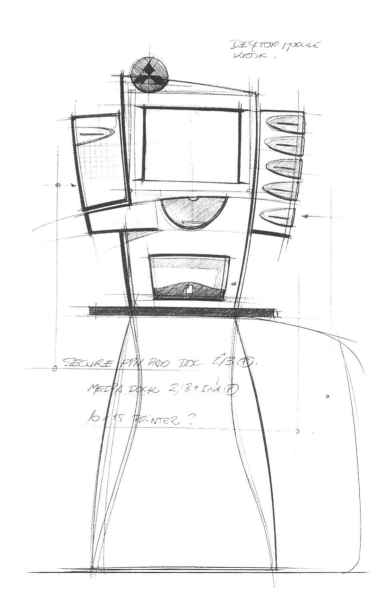

西班牙文原版：Dibujo para disenadores indus-
triales

工業設計繪圖
派拉蒙出版公司 (Parramon Ediciones S.A)

總編輯
費蘭達 · 迦那 （ Fernanda Canal)
助理編輯與肖像檔案
卡門 · 拉蒙 （Carmen Ramon)

文字
費南多 · 胡立安 （Fernando Julián)
黑舒斯 · 阿爾巴辛 （Jesús Albarracin)

圖稿及練習製作
費南多 · 胡立安 （Fernando Julián)
黑舒斯 · 阿爾巴辛 （Jesús Albarracin)
法蘭西斯科 · 卡列拉斯 (Francesc Carreras)
華瑪 · 共薩雷斯 （Juanma Gonzalez)
艾倫.朱利安(Aaron Julian)
路易斯 · 瑪塔斯（ Luis Matas)
布魯諾 · 貝納 （Bruno Peral)
克勞地 · 黎波 （Claudi Ripoll)
丹尼爾 · 索雷 （Daniel Soler)
馬利歐 · 舒斯 （Mario A. Suez)
孥麗亞 · 的亞多 （Nuria Triado)
巴布羅 · 威拉 (Pablo Vilar)

平面設計
喬瑟夫 · 夸斯 （Josep Guasch)

裝訂與排版
夸斯工作室 (Estudi Guash)

照片
諾斯與索托 （Nos & Soto)

產品目錄
拉法葉 · 馬份 （Rafael Marfil)

製作
馬內 · 山切斯 （Manel Sanchez)

印前製程
帕克梅公司 （Pacmer SA)

C 2005全球版權所有-派拉蒙出版公司 （Parra
Ediciones S.A)，
出版:派拉蒙出版公司，西班牙，巴塞隆納
住址:Ronda de Sant Pere，5，4a Planta
08010 Barcelona (Espana)。
諾馬出版社集團 (Empresa del Grupo Editor
Norma， SA)
網站：www.parramon.com

國際標準書號 (ISBN)：84-342-2798-3
法定寄存：B-36.606-2005

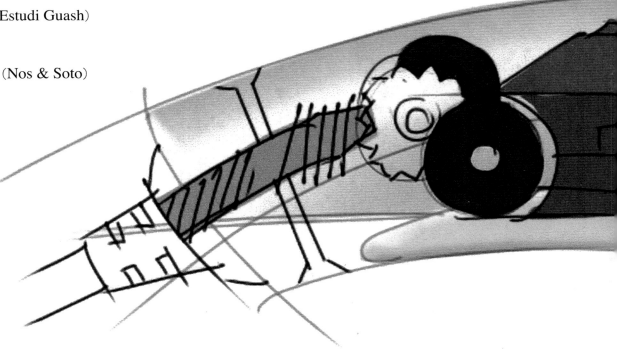

時尚產品工業設計

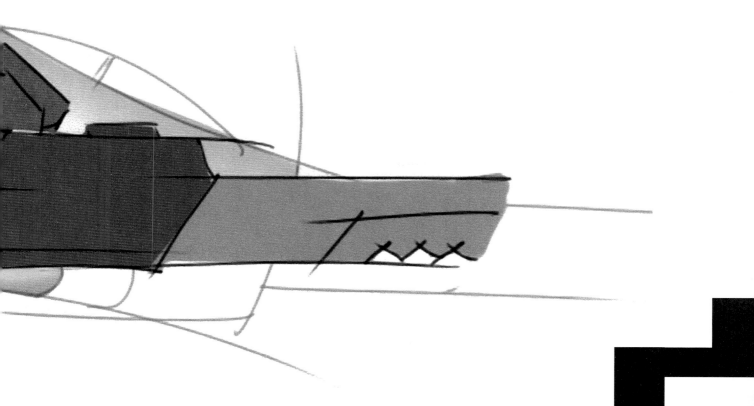

目錄

自序

　　我們藉由使用符號來學習繪圖。對符號的了解愈是透徹，愈能用圖畫來表達來我們的想法。因此，只要繪圖能力強，也就能清楚地用圖片傳達訊息。任何人都能學習繪畫，但光只是認識符號是不夠的，必須要進一步練習。僅僅了解觀念是無法掌握技巧。觀念有用，但是練習是必要的。我們都具有繪圖的能力，只是天賦不同，而且需要持續不斷的練習。利用模擬圖片來學習成效會不錯，但是之後定要改用其他方式作畫。設計者若是繪圖有困難，其工作成果必定不佳並缺乏創意。他必須要能夠掌握繪圖，而非受限於繪圖。設計師愈能精通繪圖，其傳達溝通的能力必佳，愈能知道如何表現以及理解其構想。如果能與他人溝通構想，就能把與自己溝通構想，進而使設計的過程更有效率。這句話到底是什麼意思呢？如果技術靈巧熟練，就能在設計圖的初步階段找到無窮的機會並且發展出一定重要的構思。同時，能力不足的設計師只能畫出笨拙的圖，無法傳達其想法。最好是能從簡開始，再循序漸進到較複雜，但是必定要抓住整體視覺。通常初學者會很難從簡單出發，也無法掌握整體感。在一張平面圖繪圖，沒將其關連性考慮進去，不合宜也缺乏訊息。

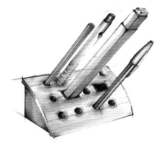

對於工業設計，我們可以了解，其過程就是將滿足某族群的特定需求的構想與概念，變成一件可能被生產製造的工業產品。
(Bernd Lobach)

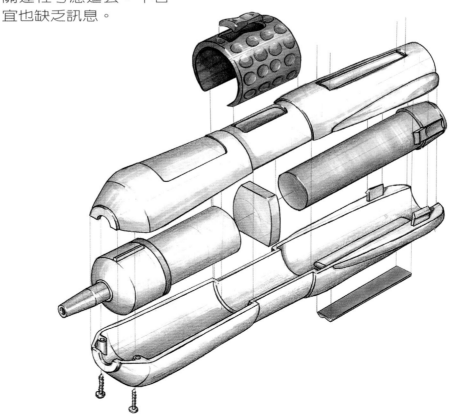

開放性的學習態度可以幫助自我了解哪種方式、哪種材料以及哪種方法能讓一個人以適當的方式表達自己，但是既有的觀念可能會阻礙這種學習態度。所以必須敞開心胸去接受新的經驗才能獲得完整的學習。一定要採用批判的態度來練習、學習跟判斷成果。學習是一場尋求各種可能性為目的而出發的冒險。本書可以讓讀者熟悉時尚產品工業設計創作時所用的草圖的製程與技巧。提供學生或是對設計有興趣的人實用技巧。草圖設計的初期階段以及圖畫的詮釋都有其複雜度，所以必須了解其瓶頸。要了解圖畫的作用以及之後的使用技巧，一定要認識使用的材料及工具。因為繪製的物體通常是3D立體的，所以可以練習較為簡單的線條以及橢圓形，並認識物體的不同深度。必須認識單一或是多個較簡單的立方體的特性。練習不同的組合方式並且遵照比例的不同指示。本書不僅包含各種不同的繪圖技巧，書中列舉的例子可以幫剛開始踏入設計領域的初學者，獲得綜合能力以及基本知識以鼓舞他們發展創作潛能。

關於
作者　　*Fernando Julián Pérez*

費南多‧胡立安‧貝雷斯
巴塞隆納大學美術系主任。
畢業於巴斯克美術學院，專
攻設計。之後赴法國畢業於
巴黎國立高等裝飾藝術學院
產品設計組。從事產品設計
與發展以及教學活動。從
1992年起，在巴塞隆納吉隆
那大學(Universitat de Gi-
rona)，工業設計與產品發展
工程的設計計畫學習擔任教
授。同時也教平面造型科的
其他設計工程。

Jesús Albarracin Garcia

黑舒斯‧阿爾巴辛‧賈西亞
1983年畢業於巴塞隆納市立
瑪沙納藝術學院，主修工
業設計。畢業後曾經在與
工業設計的消費產品相關的
公司工作過。曾開發自己的
設計，並且跟一些西班牙及
國際性的設計團隊合作過產
品的管理及發展。目前任職
於西班牙衛浴器材公司樂家
(ROCA)衛浴產品設計部門團
隊。從1999年開始，擔任艾
莉莎瓦設計學校(ELISAVA)的
教授，教設計管理。

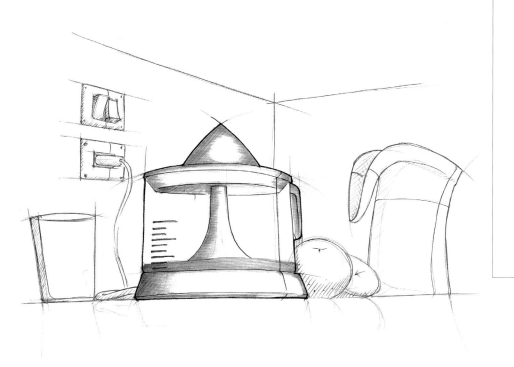

材料

"每一位設計者都必須找到自己使用起來舒服的材料跟工具。
所以值得多方嘗試不同的工具,工具必須是容易使用保養,且
便於攜帶。" 保羅‧拉索(Paul Laseau)《圖解思考:建築師和設計師適用》,巴塞
隆納,出版者:Editorial Gustavo Gill,1982年。

設計工具與

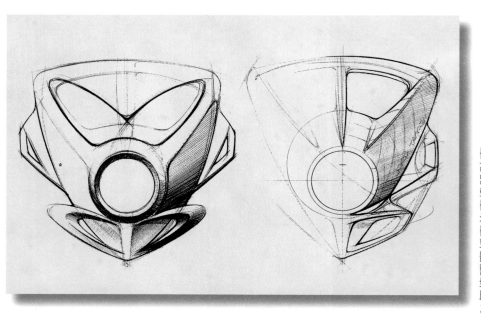

2001年技巧摩托車的車燈設計案
這幅圖畫是由石墨自動鉛筆繪成
霍爾希‧米拉 (Jordi Mila)

繪圖用紙
設計即為創造、為了達到
其目的，我們必須認識

能讓我們完成設計的工具。 知識有助於詮釋各種顏色與色調還有我們的工作價值；加強我們的語言能力，增進跟產品的溝通力，找出合適的設計，先是在心理勾勒成形，而最終出現在市場上。

目前市面上有很多工業設計繪圖工具以及繪圖用紙，這些工具有許多也會使用在其他行業，如：建築、室內設計以及美術等。

本書將探討專業設計師較常用到的工具，並敘述其特性及使用技法。

握姿 和手

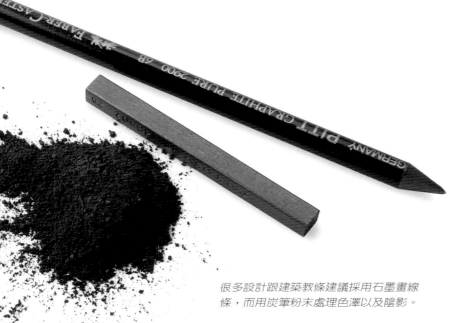

很多設計跟建築教條建議採用石墨畫線
條，而用炭筆粉末處理色澤以及陰影。

石墨，多功能的材料

石墨是一種易破碎，屬於油性，容易上色的材料，線條簡潔又明確。市面上可以買到各種以石磨製成的工具 (鉛筆、蕊心，蠟條或是粉末狀)，而且濃度不同，畫出來的線條細密度也不同。

由於含有油脂，所以適用於不同紙類：細顆粒紙、粗顆粒紙以及光面紙。因為很容易附著在各種紙面，所以不必再噴完稿噴膠。不過非常軟的石墨筆蕊例外，所以必須要小心避免手意外沾到而弄髒紙張的白色區塊。

因為功能性強，所以可以在初步 (草圖、組合圖) 以及完稿階段 (陰影及細部處理) 使用。

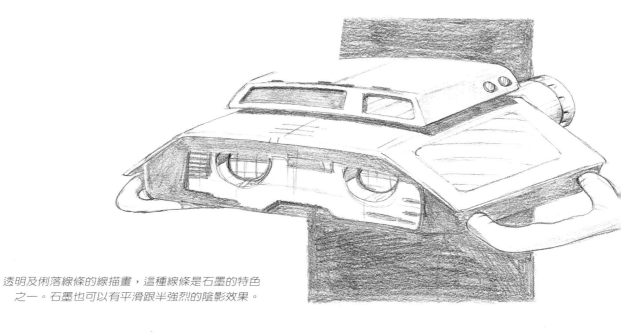

透明及俐落線條的線描畫，這種線條是石墨的特色
之一。石墨也可以有平滑跟半強烈的陰影效果。

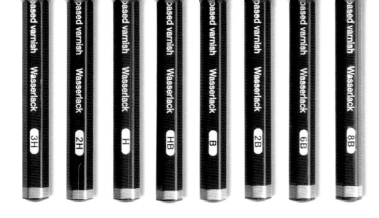

鉛筆的硬度都標明在筆尾，順序從筆蕊較軟的B到較硬的H。

依據所選的鉛筆的硬度，筆尖尖度以及筆壓，可以控制及變化線條的緊密度。

傳統鉛筆

　　石墨鉛筆是種頗受歡迎的繪圖工具。石墨筆蕊外層是由一層木頭包住有保護作用，並同時可以防止手沾污。其特性為線條俐落清晰，容易使用以及擦拭。唯一的保養方法是要把把筆尖削好。

　　鉛筆的線條乾淨穩健，以暈染、畫點或是陰影處理結合色調效果。線條堅硬與否依據筆壓的力道，鉛筆筆蕊的硬度以及畫圖時的速度而會有所不同。快速、以及並不是很複雜的特性讓鉛筆成為畫圖時不可或缺的工具。

鉛筆硬度

　　石墨鉛筆因硬度的差異而有所分別，硬度標明在筆尾。

　　較軟的筆蕊畫出來的線條較黑，我們所知道的就是介於B到6B（也是某些設計師較偏愛的種類）。HB鉛筆源自英文的"Hard and Back"，其筆蕊中硬，線條較為柔和緊密，密度高的線條較富變化性。H到9H的鉛筆則屬於不同的色階，線條較為輕柔呈灰白色（主要用於技術繪圖），較不常見的是F鉛筆（英文F意為堅硬）。E13跟EE的筆蕊則極為柔軟。

這張圖以石墨鉛筆繪製，線條勾勒出物體的輪廓。而灰色部份表現出表面的質地、強調出體積的感覺。

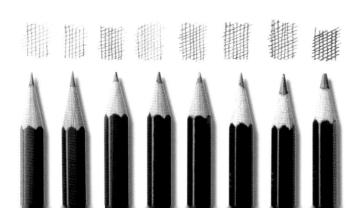

硬質筆蕊的鉛筆，其線條清晰細緻；相反地，粗軟筆蕊畫出來的線條較烏黑。若用鉛筆處理陰影，可用灰色效果（用鉛筆筆尖輕輕地以傾斜角度摩擦），線條交錯效果，線條交疊效果，點狀效果，或是暈染效果。

工程用鉛筆

第一批工程用鉛筆於二十世紀正式製造生產，經常用來畫草圖跟素描。鉗口是由內建式彈簧設計利用按鈕而按出筆蕊。工程用鉛筆很適合初步構圖時使用，來畫粗略的輪廓。筆蕊越粗，筆桿壓斜畫出的線條的變化就越多。唯一不便的地方是必須隨時隨刻保持筆端尖銳。市面上有很多粗細不同的替換筆蕊，跟一般鉛筆一樣，其硬度種類也多。

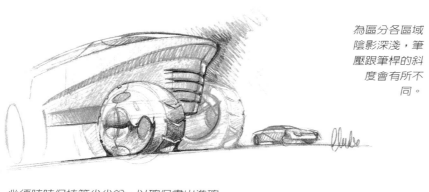

為區分各區域陰影深淺，筆壓跟筆桿的斜度會有所不同。

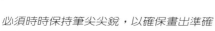

必須時時保持筆尖尖銳，以確保畫出準確的線條。

一張草圖上不同程度的清晰度。我們可以看到整體結構的清晰度到陰影的處理。

自動鉛筆

　　自動鉛筆也使用筆蕊，筆蕊用完再用按鈕按出下一段筆蕊。目前這種筆已經完全取代工程用鉛筆，不用削尖筆蕊這點，尤其是其優點。自動鉛筆使用相當廣泛，從草圖到完稿的技術設計圖，可運用於設計的不同階段。起稿構圖時，決定所需的筆蕊的粗細度跟軟硬度，3.0到0.9公釐的筆蕊是不必再削尖筆尖，但是相反地這種筆蕊的線條變化較少。想畫草圖，我們建議用粗約0.5到0.7公釐，中等硬度的HB鉛筆。

　　即使較常使用石墨筆蕊，但設計草圖也會使用不同的顏色，像是藍、綠、紅色。

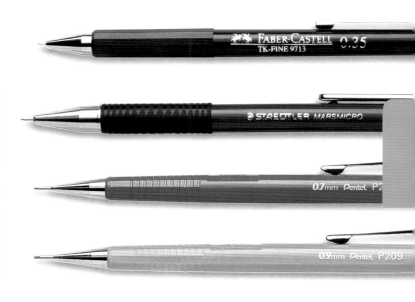

*粗細不同的自動筆，可畫出粗細度
不同的線條。*

*市面上同時販售工程用鉛筆跟自動
鉛筆用的粗細、硬度都不同的替換
筆蕊。*

*用自動鉛筆完成的局部速寫。自動鉛筆纖
細的線條清楚傳達物體的技術面。*

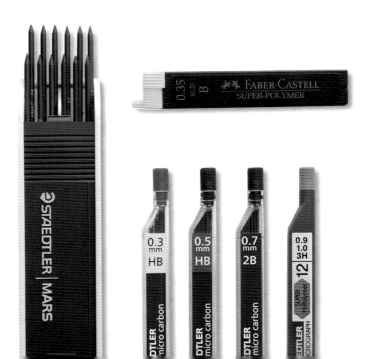

彩色鉛筆

用彩色鉛筆完成的單色素描。

彩色鉛筆跟石墨鉛筆一樣，其筆蕊是由黏膠性顏料壓制，然後再由一層木頭包覆。這種筆蕊混合顏料、白色高嶺土、蠟以及黏膠。市面上分單獨出售跟盒裝販售，包括12色到72色。彩色鉛筆的線條俐落鮮活，使用起來很乾淨，幾乎不需要花力氣維護。只需要偶爾用削鉛筆器或是小刀削尖筆端，以確保線條細緻精確。

傳統彩色鉛筆

依硬度不同，彩色鉛筆分成二種：一般的彩色鉛筆跟油脂含量較多的彩色鉛筆。第一種的成分含有較多的石膏跟黏膠，畫出來的線條較堅硬，很適合拿來畫清晰的線條跟筆桿斜壓畫在紙上輕薄的陰暗效果。第二種則含有較多的高嶺土黏膠顏料以及蠟，跟第一種比起來較容易上色，適合用來著色及增加明暗。然而如果著色速度太快，筆端容易耗損，也較容易破碎。

市面上販售各種粗細的彩色鉛筆。直徑3.5公釐特性是用於需要極度細部的工作。而4公釐的則適合較粗且深色的線條。

市面上彩色鉛筆分單獨出售跟盒裝販售，包括12色到72色。

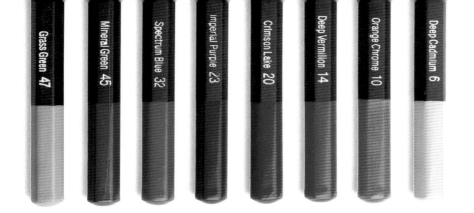

由於顏色種類
豐富，因此可
以直接拿來繪
圖，不需要再
調色。

彩色鉛筆的使用

　　彩色鉛筆跟石墨鉛筆的使用方法基
本上沒有很大的不同，然而，彩色鉛筆
在成分上有些許差異：其筆蕊的耗損速
度比較快，線條無法暈開，橡皮擦無法
完全去除油蠟成分的痕跡（所以在白紙上
下筆要輕）。至於使用方法與繪畫技巧都
一樣，稍微施力就可以輕易畫圖，與紙
張白色部分區別，或是用粗線條上色以
完全覆蓋底稿。

水性色鉛筆

　　水性色鉛筆的成分跟一般彩色鉛筆
類似，但是其水溶性成分的黏膠遇水會
暈開。因此水彩筆沾水塗刷於顏料上，
陰影及線條上色部分即會暈開，讓素描
也可以有水彩畫效果。有些設計師把這
種筆當軟性彩色鉛筆使用。

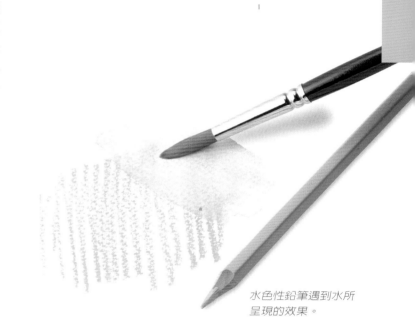

水色性鉛筆遇到水所
呈現的效果。

不同顏色的彩色鉛筆繪製出車子的
內部構造。這種技巧可以輕易分辨
出表面、潤色及質感。

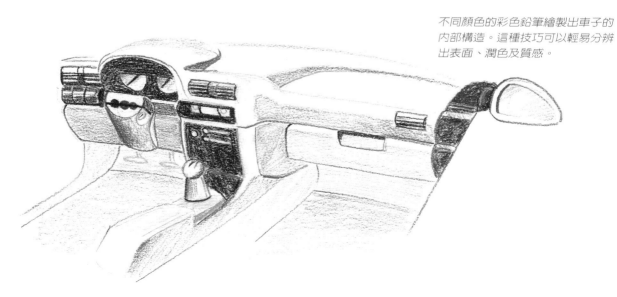

這些筆都用一種以水或是酒精為原料的墨水。以水為原料的簽字筆的線條比較慢乾，帶透明為其特色，自來水筆的線條則較精準且粗，而原子筆的線條則較一致性且是油性的。然而，這些筆的差異不僅僅只有墨水，還有它們的筆尖尺寸跟形狀，我們來探討既有的類型：

原子筆自來水筆
與簽字筆：線條的意義

■滾珠的筆尖

一般使用的原子筆於1938年由匈牙利人拉斯洛，拜羅（LászloBiró）發明，後來被法國人馬塞·畢奇（MarcelBich）利用在筆尖加裝滾動的半球體，進而發揚光大。滾動的動作會跟紙張產生摩擦而釋出墨水。滾珠有不同材質，較常看到的是金屬滾珠，但是也可以用陶瓷作為滾珠的材料，其線條跟毛氈或纖維筆尖畫出來的細線條相似。用原子筆畫畫的主要不便處是其單調一致的線條缺乏表現力，此外，很難把手停在在想停的位置，停住滾珠而沒有弄髒邊邊。

市面上有販售很多種類的原子筆，其使用的舒適感以及線條清晰與否都是選購的主因。

靈巧的線條讓圖稿富有表現力及個性。

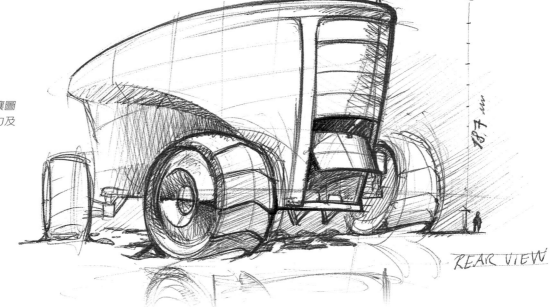

REAR VIEW

毛氈筆尖

簽字筆的筆尖通常都有硬性毛氈，這種材質的筆尖畫出來的線條比滾珠筆更寬，更具表現力。簽字筆的線條是連續的，依畫線條時的速度不同而具透明感，當畫的速度緩慢，墨水會完全滲入紙張，當速度快，線條粗細則會不規則且不完整。要讓這種筆發揮最大效能，建議使用亮面紙，也就是不會過度吸水的紙張。

纖維筆尖

筆尖是纖維材質的簽字筆（通常是聚酯纖維製成），比毛氈材質耐用，線條也比較粗黑。筆尖分不同寬度。有品質保證的品牌生產很多種類的簽字筆，像是筆頭跟筆端二用式簽字筆（粗字跟細字）。

針筆筆尖

原子筆跟簽字筆中，像是針的筆尖比毛氈或纖維筆尖更為堅硬及緊密，所以比較耐用。相反地，這種筆畫在紙上就沒有那麼柔和及流暢。由於採用較耐用的材質製造，所以也很適合用在細部作處理上。較常見的針筆筆尖是0.2 、0.4、0.5以及 0.7公釐。必須小心其水溶性墨水，要是墨水碰到水會弄髒圖畫。

毛筆筆尖

這種簽字筆有模仿毛筆的形狀及線條的筆尖，較少使用在設計圖上；然而，卻是簽字筆中最富表現力的。

如果我們需要用到簽字筆，必須先試試線條畫出來是否一致。

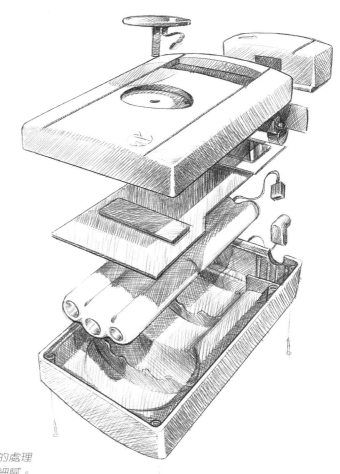

爆炸圖或分解圖。線條的精確以及陰影的處理讓這張圖想傳達的東西非常清楚與細膩。

鋼筆的線條變化豐
富。改變筆壓或是
筆桿斜度，可畫出
不同的線條。

鋼筆草圖

　　鋼筆是拿來歸類不同工具的大眾化名詞，這些工具包括：金屬鋼筆，自來水鋼筆，自來水筆以及筒狀鋼筆。

　　如果想畫得沉穩快速，會建議用自來水鋼筆。這種筆畫在紙上毫不費力。如果要求線條更精確並且富變化，金屬鋼筆最適合。金屬鋼筆可以根據筆壓，以及筆桿的斜度來調整線條粗細。可以因為控制筆壓及打開筆端金屬切面得到線條的變化，釋放出不同的墨水量得到想要的線條。用金屬鋼筆在紙張上畫圖時必須小心，因為筆尖很容易停住而噴出墨水。市面上販售的種類繁多，讓我們可以為不同的工作挑選適合的鋼筆。

　　自來水筆是較現代流行的工具。跟細字簽字筆很像，差別則在於其墨水補充較密集，粗細非常準確（從0.1～1公釐）。其線條均勻。筒狀鋼筆是裡面最實用的。是由竹子削尖之後製成筆桿。每次沾墨水時，墨水量少，所以線條顯得有氣無力，密度也不規則。非常適用於需要漸層陰暗處理的設計圖。

　　這些鋼筆用在光面紙張上的效果都非常好。此外，用研磨橡皮擦或是削尖的刀面可以輕輕地除去紙張上乾掉的污點或是污漬。

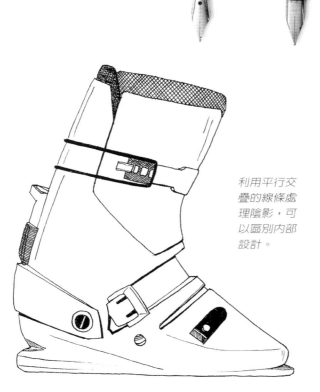

利用平行交
疊的線條處
理陰影，可
以區別內部
設計。

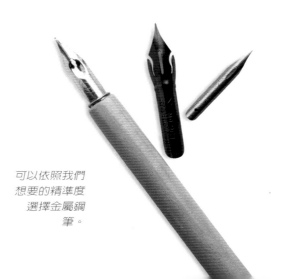

可以依照我們
想要的精準度
選擇金屬鋼
筆。

麥克筆

除了上色清晰，可以很迅速地塗滿大面積。因其快乾的特性，即使在顏色上再塗上一層明亮的顏色也沒問題，不用擔心顏色相混。很適合用於半透明的紙張，可以輕輕鬆鬆地模擬圖片。選擇工作用品質好的麥克筆很重要；我們選購時必須注意的事項有：

易於使用：筆身的顏色標示應該清楚，握起來應該舒服。**色階**：應該要完整，包含多種暖色系及冷色系的灰色。**可補充墨水**：麥克筆墨水乾掉後，要能夠補充墨水。**顏色的一致性**：大面積上色時，顏色不要有變化。同理，一支麥克筆沒水了，換一支一樣的筆用時，顏色也應該一致。**可替換筆尖**：當筆尖壞掉時，應該要能換新的筆尖。

筆尖的多樣性：

筆尖的種類繁多：無法替換的，能補充墨水的，雙筆頭，以及其他能夠使用簡易噴射器。筆尖應該要是圓錐型，圓柱型，平面，毛筆型…即使最常用的是斜切面的。彈性很大而能依斜度不同，畫出三種粗細線條。現在所使用的是丙烯酸纖維以及聚酯纖維來代替毛氈。筆尖愈硬，線條就愈清晰。雖然筆尖會隨著使用而慢慢磨損。

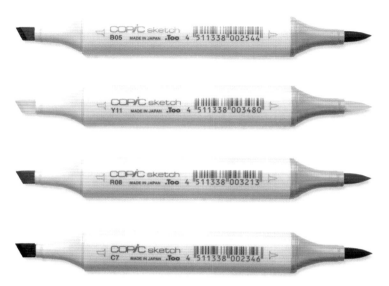

有些麥克筆有二個筆頭，一頭粗一頭細拿來畫細部。如果損壞，二頭都可以換筆心。全部筆身都有標示顏色。

用麥克筆繪畫極快，讓素描完成後很生動。

把麥克筆筆頭拔出，可補充墨水。建議幫常用的幾種顏色準備補充墨水。

水性顏料 善用底圖顏色

水的使用技法,需要運用水彩筆,而依水的多寡塗在不同顏色上得到其色調。使用過程簡單,只需將水彩筆沾水將顏料溶解,然後把顏料依量的不同塗上,然後持續加水直到調配到想要的顏色。

墨水

墨水是含高成分染料的液體性顏料,可與鋼筆或是水彩筆一起用。如果使用原色墨水,其墨漬是確切、強烈以及、精確的;如果加水稀釋,則是彎曲纖細。市面上有很多種墨水,依成分跟顏色不同來區分。當設計者想要非常強烈、不透明、乾了以後防水的黑色時,會選用墨汁。即使想要把墨汁跟水彩顏料一起使用,可以用水將墨水稀釋,然後就可以像是畫水彩一使用。

墨汁的種類非常繁多;然而較常使用的彩色墨水是苯胺(液體水彩),被使用來製造既鮮豔且濃郁的水彩。另外比較用到的是深棕色的烏墨水,名字來由正是因為來自烏賊的顏料,即便實際上是仿其顏色的人工顏料。

墨水跟苯胺都對光不穩定,過長時間曝曬會導致褪色;所以用這些顏料的畫都必須收在檔案夾裡保存。

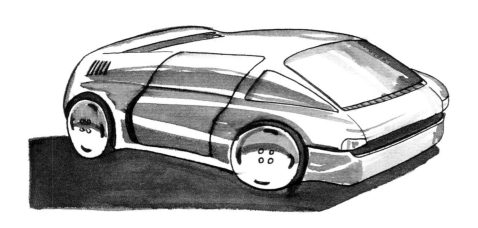

陰影部分的處理反而變成這幅素描的焦點。陰影是使用水彩筆沾墨汁加水稀釋而成。

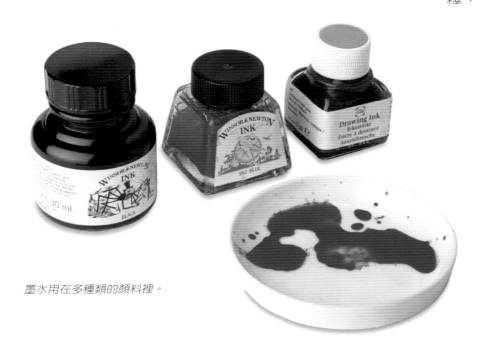

墨水用在多種類的顏料裡。

水彩

水彩主要成份是阿拉伯膠，甘油跟顏料粉。從名字字面上我們可以知道，其使用技巧就是將顏料加水溶解。市面上販售的水彩有餅狀跟軟管狀；粉餅水彩在使用前，必須先加水軟化，而膏狀的軟管水彩則較容易溶解。

使用水彩的技巧在於透明度，當畫在白紙上時掌握水與顏料的濃度比例。水彩盤裡的水彩加的水多，顏色會較明亮及醒目；如果水較少，顏色則不透明。

水彩畫裡不使用白色顏料，因為跟畫紙的顏色很像，也就是說我們利用底圖的顏色跟亮度即可。

適合拿來畫水彩畫的筆，筆毛必須柔細，吸水或是含水力佳，彈性好，可容易恢復原本的形狀。設計師理想的水彩筆是筆毛圓潤的，即便筆毛蓬鬆也可以畫出極為纖細的線條。也可替代海綿或滾筒拿來暈色。

水彩常被插畫家拿來使用，即使最近幾年已經逐漸被電腦取代。在設計圖方面，跟麥克筆一樣最常被時尚設計廣泛上色使用。工業設計則幾乎不使用水彩。

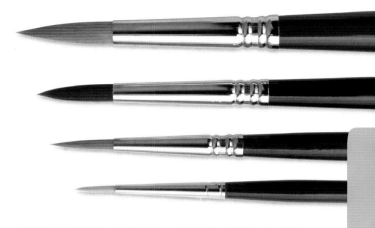

想要用水彩畫圖，最好是有一套完整的水彩筆，包括用來細部處理的極細筆到較粗的筆。設計師較常用筆端圓潤飽滿的水彩筆。

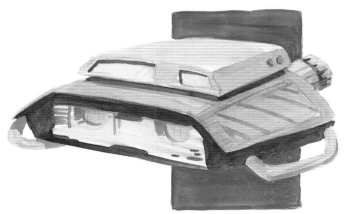

在麥克筆出現前，水彩可以畫出明暗的不同色澤，一直是其最大特色。

水彩有餅狀跟軟管狀。二種畫出的效果都差不多，可以依其個別優點來選擇。

粉彩筆，
半乾性顏料

　　市面上販售的粉彩筆都是條狀的。粉彩筆成分是乾性粉狀顏料，混合黏著劑製成糊狀，等到完全乾掉凝結，變成各種顏色條狀色筆。

　　依據加入的黏膠比例不同，粉彩筆分為軟性，中硬以及硬性。軟性的粉彩筆是易碎的圓柱條狀；中硬以及硬性的則是圓柱或四角條狀，較不容易破損。粉彩鉛筆較一般鉛筆的筆蕊粗，其成份也跟硬質粉彩筆類似。這種粉彩筆，幾乎是硬質顏料，使用來在白紙上摩擦。

　　線條的密度取決於粉彩筆的軟度，紙張表面的粗糙度以及畫圖時手的施壓大小。如果小心作畫，這種筆非常適合拿來轉換畫柔和及細緻的彩色線條。

　　也可以把粉彩筆削成粉末塗抹。這種方式需要一定程度的細心，因為很容易不小心就弄髒圖畫。

用粉彩筆畫圖非常細緻且費時，但是效果卻是非常不錯。

準備一盒顏色較多的粉彩筆非常方便，可以盡量用來處理濃淡以及部分暈染。

粉彩筆可以畫出柔和及細緻的線條，或是將筆橫放均勻塗抹快速地做大面積的上色處理。如果畫的力道較大，線條會比較密且覆蓋性強。

再來，用手、棉花可將線條推抹暈開，可抹勻線條將二種顏色混合做出漸層的感覺。

除了直接塗鴉，可以用小刀把粉彩筆削成粉末，然後用擦筆或棉花沾來塗抹。

如果不小心畫錯，也可以擦拭修正，用豬鬃毛筆刷或是橡皮擦（推薦具延展性的）可將顏色去掉，但是必須細心處理，以免弄髒表面造成紙張留有光亮的痕跡，到時顏色粉末較不易附著其上。由於粉末極易掉落，所以上完色一定要讓色粉附著在紙上。可噴上定色劑，非常有用。粉彩筆可以跟其他技法合用。粉彩筆溶於水，可以跟水彩併用，而用溶劑溶解可以用棉花塗抹，得到溝紋或是條狀筆觸效果。

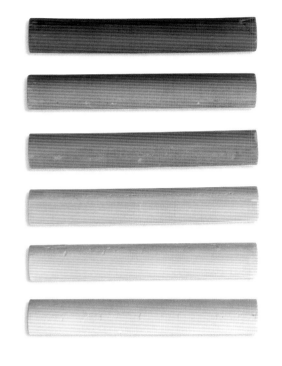

保持清潔很重要。做完暈染處裡，手指往往會弄髒。尤其是混染顏色時，顏色也容易變髒。若要清潔，需使用吸水性乾布或紙張，手也要經常保持乾淨。

粉彩筆型形狀有圓有方。因為極容易斷裂破損，最好收在盒子裡保存以避免碰撞或折斷。

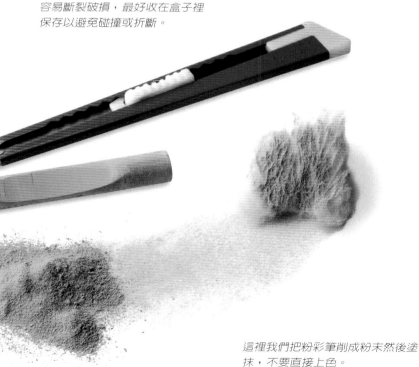

這裡我們把粉彩筆削成粉末然後塗抹，不要直接上色。

紙張，各種技法使用的紙張

紙張對設計師來說，是用來完成設計工作最常用的配角。有各種不同種類的紙可以得到不同的效果。要選一個種類或是其他種類紙張，需要看我們使用的繪圖工具，圖稿或設計圖的尺寸以及個人喜好來做決定。隨著經驗累積，設計師會找到自己喜歡用的紙張類。紙張的重量單位是基重(g/m2)(公克/平方公尺)。磅數越多，越厚，吸水性佳及不容易撕裂。素描用紙重50-70公克，技術設計用的紙張重90-150公克，噴漆紙以及水彩紙重285-535公克。

除了磅數外，紙張的表面以及其吸水性也根據添加的填料比例(通常是黏土)，以及生產紙張時印製壓力。做濃淡處理時，顆粒細緻平滑的紙張效果比起顆粒較粗的紙張還好。顆粒較粗的紙張效果會比較粗糙，產生另一種較有氛圍的感覺。

紙張有標準規格。DIN　A0是尺寸最大的圖紙，紙張面積有一平方公尺，長寬比例為1：712。其他接下來的圖紙規格分別是:DIN A1、DIN A2、DIN A3、DIN A4以及DIN A5，每張圖紙面積都只有前面一號的一半，長寬比例也是一樣。

標準規格從A5（最小尺寸）到A0（最大尺寸）。

石墨鉛筆用紙

細顆粒紙以及亮面紙，如道林紙都適合用石墨鉛筆，因為可以畫出大面積灰色，所以很適合做暈染效果。除非想要有氛圍的效果，否則質地紙較少使用。市面上販售的紙張有零賣或者是整包以DIN A3或DINA4規格出售。文具店或是專門公司都有批售。也有相同規格的一般圖紙本，都很容易塗鴉及擦拭。

最容易把顏料塗開的是白色紙張，但是淡灰色跟淡黃色的紙張也不錯。

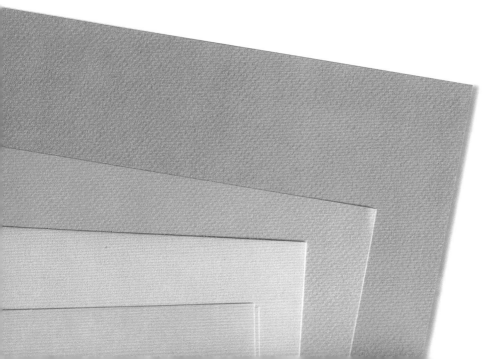

彩色鉛筆適用紙張

用彩色鉛筆畫圖，推薦使用細顆粒的紙張，可以畫出灰色細膩透明的線條；磅數較重的紙張較少使用，因為紋路粗糙，線條會不連續。要避免使用像光面類的紙張，因為其過於光滑的表面不利於色粉的黏著。相反的，其中一種適用於彩色鉛筆的紙張是版面分配紙，顏色會比較緊緻。

市面上的繪圖紙有單張以及裝訂成繪畫紙本（最大尺寸：寬2公分，長10公分）。有些紙張的邊是不規則形狀，稱做鬍鬚，是手工製紙的特徵，也有用SPIREX系統裝訂成冊出售的，甚至包括紙邊上膠。

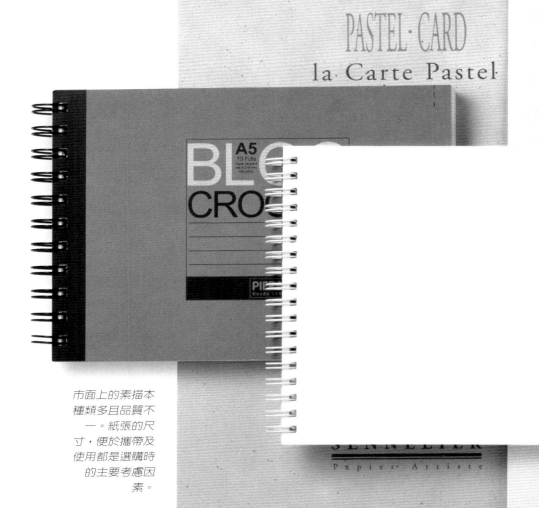

市面上的素描本種類多且品質不一。紙張的尺寸，便於攜帶及使用都是選購時的主要考慮因素。

原子筆及鋼筆用紙

想要用原子筆或是細字簽字筆畫圖，可使用跟石墨鉛筆一樣的紙張，細顆粒紙張跟亮面紙是比較適合的。若筆尖是氈毛，毛筆或是筆尖較粗則較適合版面分配紙。

水彩用紙

沒有任何紙都值得用來畫水彩。水彩需要吸水性非常強的紙張，像是棉質或是麻質二種纖維的紙張。較常使用250公克重的紙，中等顆粒紙面。細顆粒紙面則用來需要描繪細圖的時候。

粉彩用紙

有特別為粉彩筆設計的專用紙張。例如，安格爾織紋紙（ingres）有大範圍色彩跟質感的效果。通常畫圖時力道輕柔能讓紙張的紋理以及覆蓋的顏色透亮。通常非常推薦使用跟簽字筆用紙一樣的紙張，這樣可以避免買到其他種類不適用的紙張。

市面上有很多種類的繪圖用紙。最好是能了解其個別差異，才能知道哪些工具適用哪種紙張。

麥克筆用紙

麥克筆因其透光性應避免使用有顏色的紙張；必須要用底色明亮的紙張。事實上，紙張若是越白，畫出來的顏色也就越亮。由於版面分配紙吸水性很強，所以推薦使用這款紙，以便免發生墨水滲漏情形。

通常用一般的素描本，紙張是A3及A4。常見的重量是45克重。由於這種紙很輕薄，所以適合拿來模擬用。然而，如果使用膠帶黏貼的話，很容易被撕破。紙張有二面，但是只有一面能拿來畫圖，這一面經過特別處理，能夠盡可能吸收少量墨水以避免沾污及不小心滲開。相反地，一般普通的只會吸收過量的墨水，沾上大片不必要的污漬。

另外有一種較厚的版面分配紙，60克重，非常適合展示圖稿以以及較細緻的工作。這種紙可以使用膠帶黏貼，但是缺點是質感比較不透明。

彩色紙

市面上販售的色紙有很多顏色及各種材質。適合各種工具來使用。需要細部繪圖，推薦安格爾織紋紙(ingres)，這種紙有二面：一面較細緻適合畫小物件，而其反面適合畫模糊的畫。同時也可以用法國肯森(Canson)美術設計用紙，紙紋較粗。

為了分辨出品質較佳的紙張，紙商會在畫紙的角落印上清楚的商標，或是在紙張邊緣印上其名字及正統標誌，透過光就可看到標誌。

設計師

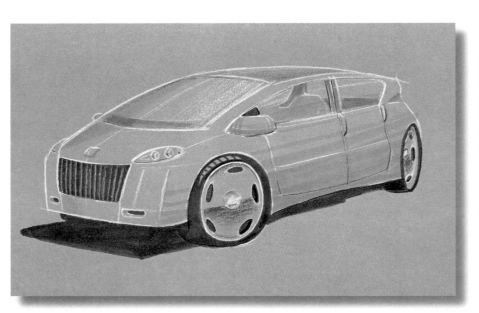

2005年汽車設計提案。本草圖是以彩色鉛筆及
麥克筆完成。
電視影費南多．胡利安／Fernando Julián

的輔助工具，

動畫影片 如同電影攝影。

最近幾年市面上出現一些新的工具，為工業設計領域提供不少助力：樣板、黏膠、紙張、轉換品、溶劑…。

本章將探討工業產品設計者在創作時最常使用的東西。看起來好像所需的輔助工具的數量很多，但是這些東西都可以慢慢購得，不需要一下子花太多錢。由於所採用的技法種類多，我們可以利用這些工具畫線條，處理不同的切面及漸層，以便幫質地上色以及最後潤色工作。

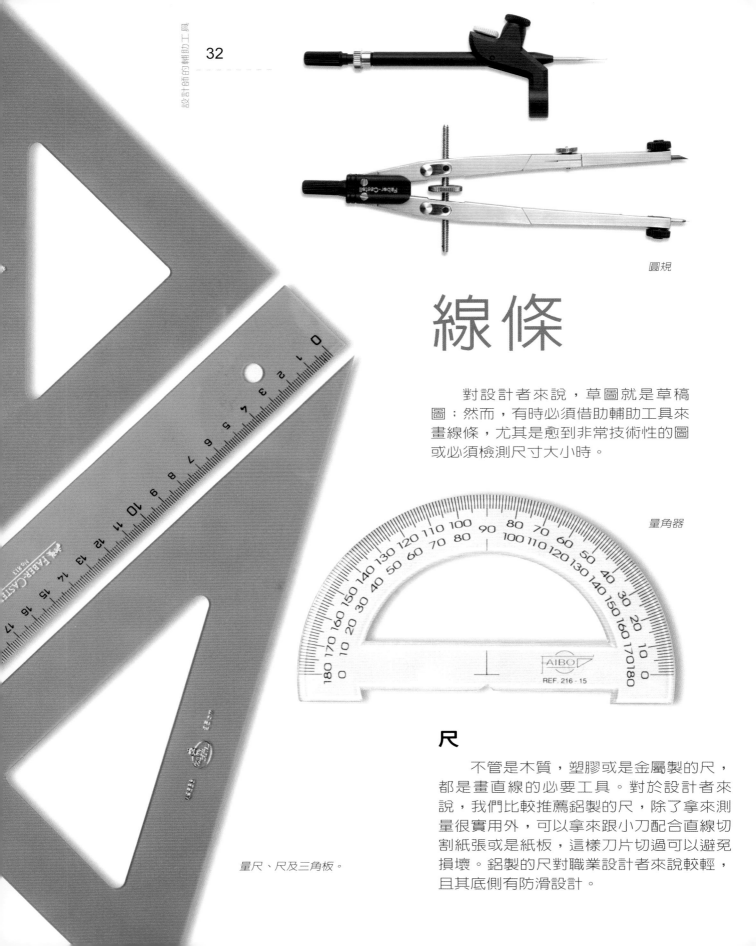

圓規

線條

對設計者來說，草圖就是草稿圖；然而，有時必須借助輔助工具來畫線條，尤其是愈到非常技術性的圖或必須檢測尺寸大小時。

量角器

尺

不管是木質，塑膠或是金屬製的尺，都是畫直線的必要工具。對於設計者來說，我們比較推薦鋁製的尺，除了拿來測量很實用外，可以拿來跟小刀配合直線切割紙張或是紙板，這樣刀片切過可以避免損壞。鋁製的尺對職業設計者來說較輕，且其底側有防滑設計。

量尺、尺及三角板。

量尺跟三角板

　　直角尺是一種三角形的測量工具，其中一個角是90度，而它的三個邊都不等長。

　　同樣的，三角板的其中一個角是直角，不同的是它有二個等長的邊。這二種工具拿來畫角度，垂直線，精確的平行線。畫圖時，一把量尺及一把三角尺就夠了。

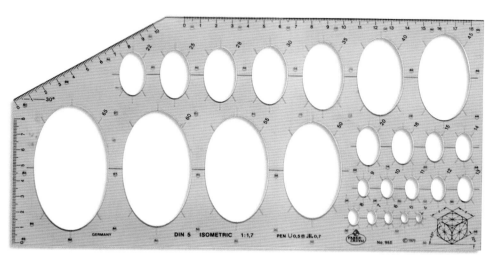

畫水平線與曲線時
手的姿勢。

量角器

　　量角器是一個半圓形工具，拿來測量幾何形角度斜角。在下一頁我們有一個storyboard（腳本）的範例。

圓規

　　想畫二個契合的扇形時，非常有用。而二個扇形可以組成一個圓圈。圓規有基本款可以用來畫簡單的圓，甚至到非常精確的工具都有。

　　建議買傳統的圓規，但是筆端必須是自動鉛筆，同樣工程鉛筆也不錯，筆蕊可以替換成彩色鉛筆、原子筆、簽字筆等。

畫設計草圖時手握
筆的姿勢。

描圖板

　　描圖板有金屬或是塑膠材質，板上有裁好的形狀，像是圓形、曲線、橢圓、字母或是用來複製的圖形，拿來當作是繪圖工具。在繪圖設計裡，我們只使用三種基本的描圖板：圓形、橢圓以及不規則圖形，這三種描圖板都非常實用並節省時間。圓形描圖板可以拿來取代圓規。市面販售不同的直徑規格，只要依據需求調整直徑大小，使用起來是既簡單又快速。

　　當我們處理透視的時候，橢圓的描圖板是必備工具。根據我們工作的需求，橢圓描圖板也分成不同尺寸。

　　最常用到的是等軸設計圖用到的描圖板，尤其是中學裡的軸側透視課程。在圓錐透視裡，可以選用整套的橢圓描圖板，其中包括10到90度。

　　除了不同的圓形跟曲線描圖板，我們可以拿來利用直到完成想要的線條，還有一種不規則圖形的描圖板；這種描圖板有個支撐底座，可以折彎調整到想要得到的曲線。當需要使用不規則圖形描圖板時，建議選擇面積較小的，因為當要畫大曲線時，會很難均勻施力彎曲不規則圖形的描圖板。

各種用途的裁切工具

以下所介紹的工具，不單單只是對繪圖有用的輔助工具，同時對於那些繪圖過程中所用的基本模型也很有用。

剪刀

剪刀是較常用的裁切工具；然而也有些不方便的地方：不是很容易使用，切邊不整齊也不精確（尤其是要裁切曲線時）。所以剪刀一般來說不適合使用，除非是切邊不需要很精確。一些很費勁的切邊，我們會使用刀片（裁切刀及美工刀）。

美術刀

美術刀的刀尖十分鋒利，刀柄是金屬製，把拿舒適。這種刀容易使用，沿線切割時很好控制，所以很適合需要精確裁切的工作。裁切刀有各種可以替換的刀片。

需要精確裁切要使用手術刀或是美工刀。推薦使用尺寸A2的切割墊。市面販售的切割墊有不同尺寸（A1、A2、A3跟A4），藍色、白色、黑色及綠色。材質是PVC，切割時輕輕切入切割墊不會傷害到刀片。切割完成後切割墊即能恢復原狀。墊子表面不會反光，非常適合拿來做各種工作。切割墊的四邊都印有刻度，而在中央部份印有方形小格子，可幫助畫線條以及切割。

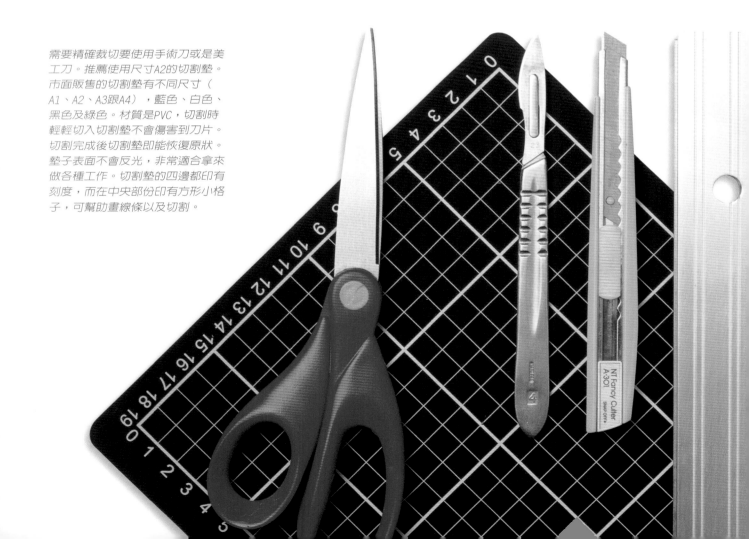

切割刀

切割刀是一片刀片放在塑膠套裡，延伸變成把柄。這是一種最常用的切割工具，幾乎可以用在任何地方：裁切畫紙邊、做樣板、削粉彩筆，混色等。

切割刀的總類繁多，從體積較小削起來較精確的到體積較大用來削粗糙大面積範圍的，除了一些較特殊的刀，是曲線跟圓圈專用。初學者用一般尺寸的刀來切紙即可，以及另一種較耐用的刀來切較厚的紙板。

削鉛筆器跟削鉛筆機

市面上有各種不同的工具：從大家的知道的一般的削鉛筆器，工程筆用磨蕊器，到不同樣式的刀片。

除了手動的削鉛筆器外，要削好筆尖，我們推薦要用手搖的削鉛筆機。儘管它的體積較大，但是很適合放在工作桌上使用。而且因為施壓均勻，較不會弄斷筆蕊。削鉛筆機還有可以裝盛筆屑的盒子，容易抽取及清潔。

也有內建馬達的電動削鉛筆機，不過比較需要注意削鉛筆時的力道，避免削太多。

磨蕊器是用來削工程筆的筆蕊。其頂端有一個插口可插入筆蕊，插入後碰到尖銳的滾軸。削筆蕊產生的碎屑會聚集在裡面的容器，非常容易取出。抽出削好的筆蕊會沾滿石墨粉；拿出來時在上端用小清潔器具包住，只需要把筆尖放進去就可以清潔乾淨。

*用來削筆蕊粗細不同的
磨蕊器。*

建議多準備幾個削鉛筆器跟削鉛筆機，以便用來削各種不同粗細的繪圖工具。

其他重要輔助工具

本章將介紹一系列一般技法用的工具，非常有用可以用來應付不同的情況。以下介紹。

圖一ABC
不同種類的橡皮擦：A塑膠橡皮
擦 B軟橡皮 C原子筆橡皮

A

B

C

橡皮擦

這也是圖稿的得力助手。可以用來清潔畫紙，暈開線條，或是甚至用來在已有陰影的區塊畫圖。為了能夠將橡皮擦的效能與使用效果發揮極致，可以依設計者的喜好，捏成或用小刀削成自己喜歡的樣式。非常適合拿來處理光點或是營造透明感。軟橡皮很適合很石墨筆一起用，而非腐蝕性聚乙烯基橡皮擦較適合墨水圖時用。

橡皮筆

保護膠

畫圖時，如果圖稿有使用到摩擦處理，圖紙表面會覆蓋一層所使用的工具的粉末(可能是石墨筆、粉筆、粉彩筆等)。所以，一旦工作完成，必須要用保護噴膠把粉末黏在圖畫紙上，以防止與其他畫紙摩擦時粉末意外剝落。使用時距離約30公分反覆噴上薄薄一層，否則會產生不想要的亮澤效果。某些圖要噴上保護膠時，尤其是軟性石墨筆或是粉彩筆的圖稿，要用另外專用的保護噴漆。

保護噴膠

打火機油

適用於粉彩筆圖畫，沾在棉花上使用。這裡建議用打火機專用油，因為容易購得及使用，可以密閉關緊液體出口。此外，酒精也很適用。

打火機油

紙筆跟棉花

紙筆

紙筆或是紙製錐形紙筆是一段海綿狀的紙綿，其兩端用來摩擦或是暈染。可以融合線條，模糊線條間的間隙。當處理陰影時，會產生不同程度的濃淡，讓我們可以快速的完成物體的體積感。若是我們用軟性石墨筆或是粉彩條，可以利用炭筆專用的擦筆。我們建議使用擦筆的一端來處理較濃的區塊，反之用另一端處理較亮的區塊。

在粉彩筆的使用技巧中，建議可以混用紙筆跟棉花球或是化妝棉，這些東西可以在藥房或是藥妝店購得。細部的地方，也可以使用棉花棒。

如果我們需要使用打火機專用油來處理大塊區域，建議使用棉花材質紙板；這樣一來，表面看起來會比較統一完整。

膠帶

為了保護圖畫的某部分或是讓周圍較穩固，我們用透明膠帶或是自黏膠帶。畫圖時可以用來避免畫紙白色部分沾污，不小心畫到線條或是陰影。工作完成時，可以輕易撕掉，不會傷害紙張。

完稿噴膠

完稿噴膠會噴出顆粒噴霧，當附著於紙張的表面時，會有黏性效果。可重覆撕黏多次，而不會傷害紙張，是不小心出錯時是最佳的解救工具。

這種噴膠具毒性，使用時，需選擇通風良好的地方。千萬別再工作桌上使用，因為噴出的顆粒黏膠很容易噴散，可能會把附近的工具都黏上薄膠。

市面上販售很多種完稿工具及上述的不同的品牌的工具。建議根據自己的需要來選購，並且空出適當的地方來保存。

完稿噴膠

自黏膠帶

開始

步驟

圖稿追求輪廓的穩固與真實。對稱需良好，明亮與陰影區塊需穩固及真實；如果缺一，哪怕是圖稿掌握得很好，也可能淪為很差勁的作品。安東尼奧・帕羅米諾（Antonio Palomino）。繪畫博物館及光學比例。馬德里。Aguilar出版社，1988年。

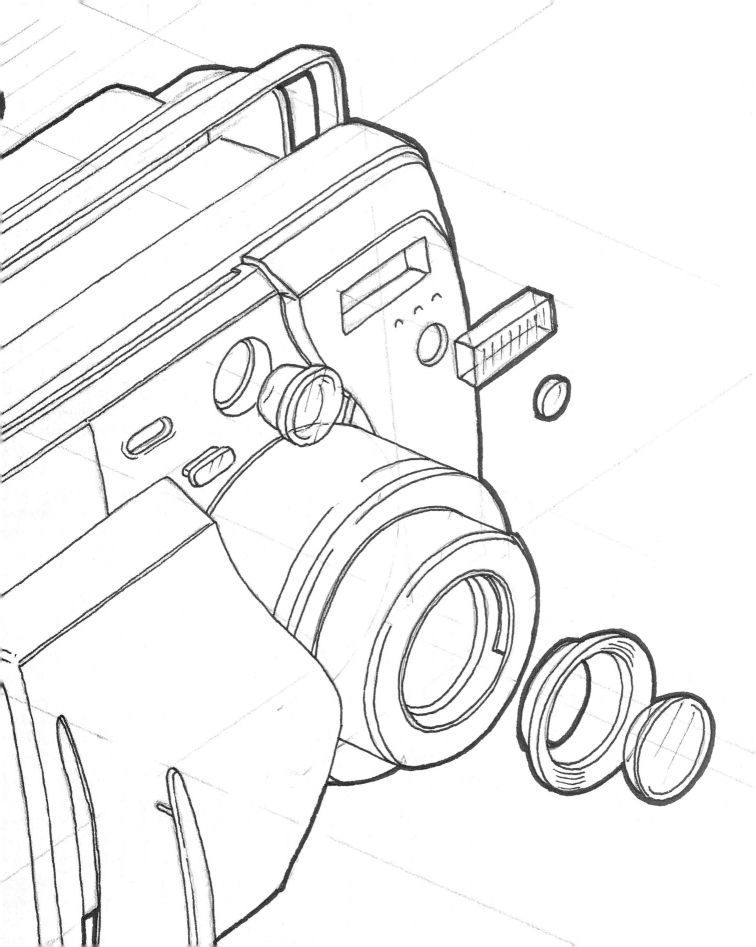

線條

基本

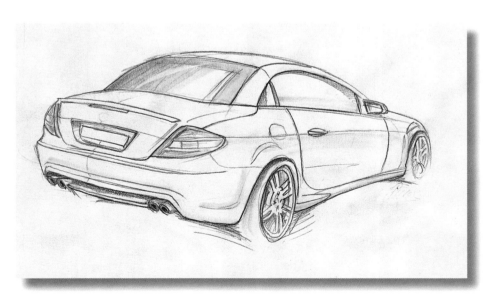

弗蘭西斯科·卡列拉斯 (Francesc Carreras)
2005年汽車設計圖提案
這張圖是用石墨鉛筆完成

練習，
一旦對繪圖的素材
認識已經足夠，

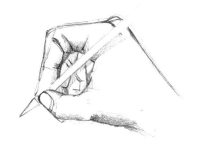

在開始著手複雜的構圖前，我們應該學習如何佈置工作的地方，並開始基本練習。這些練習包括像是線條的掌握；知道如何靈巧地利用雙手，如果遇到需要畫線條或是停頓或是突然改變線條的方向，也知道如何掌握線條的方向。

知道如何掌握形狀也是很重要，知道如何決定3D立體的形狀，了解怎麼處理不同的交叉，並將其準確無誤地呈現出來。

一旦能達到這些基本原理，我們便可以著手開始畫物體的正面，並開始其他複雜的部份，像是明暗及體積。

工具桌

開始畫圖前，最好是把工作的地方改成符合我們的需求，手邊要備好基本工具，把不常用的東西收拾到一邊。工作桌必須保持清潔，沒有用到的東西要清掉；最重要的是紙張（通常是紙張佔用最大的空間），因為在畫圖的時候，我們會常常挪動紙張，所以不應該有東西妨礙移動。此外，工作地方保持舒適、寬敞，讓人覺得愉快，有助於創作。

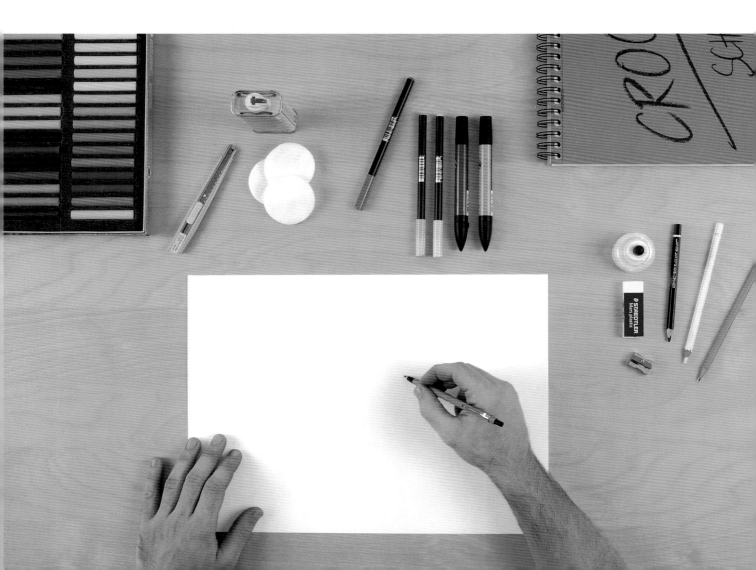

打光

自然光要打在旁邊,而不是正面或後面。窗戶應該位於我們的左方,但如果你是左撇子的話,應該位於右方。

如果使用電燈光線,建議使用桌上型日光燈,因為日光燈比較沒那麼熱,光源也比較理想。如果是利用天花板大燈,也是建議用日光燈管,並有導風板裝置,使燈光線能夠有反折到暈開的效果。這樣燈光就會非常自然,不會反光,工作起來比較舒服。

必備材料

在工作桌上畫圖時,在手可拿到的距離所放的必備工具是:在工作時必定會用到的輔助工具:要用到的紙張,自動鉛筆、鉛筆、原子筆或是鋼筆(依據採用的方法跟技法而有所不同),橡皮擦、削鉛筆器,彩色鉛筆則選擇白色跟黑色、我們採用的顏色範圍挑2~3支麥克筆、白色墨水、棉花以及一盒粉彩筆,削鉛筆刀以及打火機油則放在居中位置。

在工作進度後期,圖稿已經漸入佳境,較寫實,所以工作桌布置應當改變,並改成我們會使用的技術性工具。使用不同的麥克筆時,我們要把會使用到的顏色放在手邊拿的到的地方。如果使用粉彩筆,要特別注意別讓粉末弄髒桌子。這樣一來,準備一條抹布時時把手擦乾淨以免弄髒畫紙就很重要。

如果燈源來自右邊,則我們的手會投射出影遮住線條,導致看不清圖稿。(A)對此建議光源要從左邊照射。(B)如果是左撇子,則情形相反。

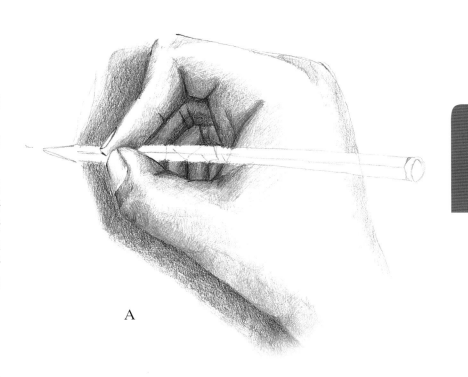

A

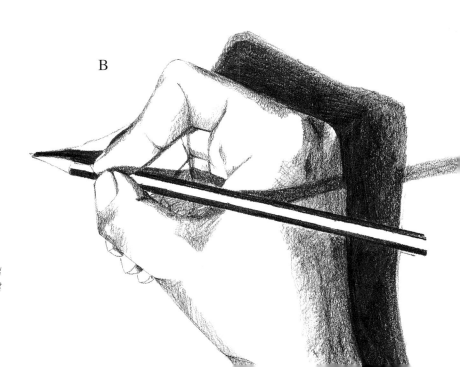

B

基本線條

　　畫圖時，應避免使用尺或其他工具來畫直線。我們應該自我訓練，快速靈巧地畫出直線。為了做到這點，必須要參考一些建議：

垂直線或平行線

　　要參考垂直或是平行線條，圖畫紙的四個邊就可以當例子。要注意手臂的型態學及生物力學感，我們必須將手臂彎曲約30度呈自然姿勢。如果是有經驗的繪圖者，這些動作通常不用那麼大。當畫短線條時，手都要支撐在畫紙上。要畫較長的線條，手臂及前手臂都要移動。移動的動作通常都會牽動到手肘及肩膀，手腕當然也不例外。

平行線

　　要畫平行線，必須遵守前面的建議，然後把第一條主線當主要範例，然後畫出另一條平行線。

垂直線

　　要畫垂直線，最佳範例就是畫紙的四個角，角所延伸出來的線就是垂直線。

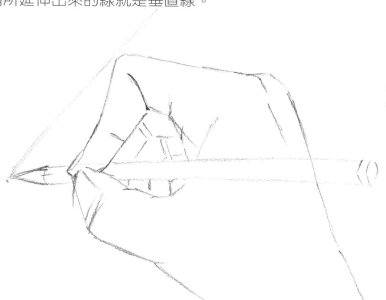

畫平行線時，最佳範例的是畫紙的四個角。

線條練習

　　一個好建議就是，如果剛開始畫圖時遇到問題，則要花時間在白紙上練習畫垂直線條。也就是說，在一些白紙上練習，試圖畫出這樣的線條。接下來我們再繼續練習水平線，平行線，垂線。慢慢地我們就會學到線條的控制與靈活性。如果覺得很費力，那可以換用方格紙，然後在格子畫紙上再疊一張白紙。臨摹線條後，拿掉方格紙，然後繼續畫線條直到所有的線條看起來都整齊劃一。

　　總之，要畫基本線條，我們有以下建議：

　　·坐的地方要舒適

　　·離畫紙要有大約的距離，至少一個半手掌的距離。這樣的話，我們就可以把紙張控制得宜，可以避免像是距離太遠，會有視線不清的問題。

　　·雙手都必須擺放在桌上，但只有一隻手用來固定以及移動紙張。手千萬不要托住頭。

　　·手應該要輕輕碰觸到紙，而不是重重地壓在紙上。

　　·作畫時整隻胳臂都要移動，主要是用到肩膀跟手肘，以及一點手腕的力量。

筆的斜度跟紙張呈45度角，可畫出緊密及規則的線條。如果只有30度角，而筆蕊有楔子，線條看起來會比較粗。朝筆蕊的楔子的反方線畫線，則可以畫出非常細的線條。

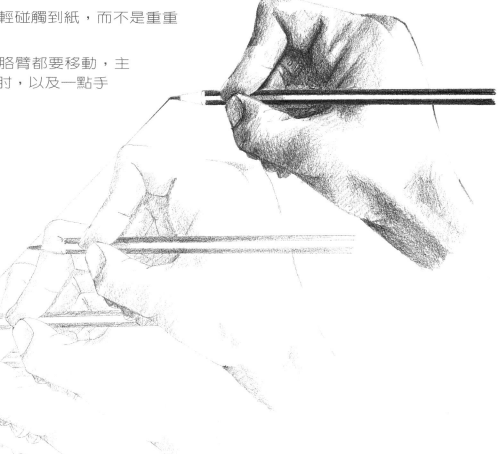

畫圖時，手一定要擺在紙張上，可以順暢地移動。

當我們在處理透視圖的時候，我們必須在設計圖上畫一個圓形物體，我們會看到這個圓圈就是我們稱為橢圓的曲線。這樣的表現技法，可以在以下二個基本的透視圖裡看到：軸測法跟圓錐。

透視 橢圓線條

橢圓本質

如果在畫紙上畫個圓圈，接下來慢慢地舉起畫紙一角，我們會發現，隨著慢慢舉起，圓圈會漸漸變狹長；也就是說，改變視線的角度，本來的圓形看起來會變成橢圓形。

橢圓的數學定義

橢圓是二個焦點集合的幾何圖形曲線。隨著每個焦點的改變，其數值會不同。有其他方法讓描繪這種壓扁狀的圓形更簡單，我們可以畫出形狀大小不同的橢圓：用點來畫，用直徑來畫，用特定的畫板來畫等。畫圖時最重要的是概念的快速，表達方式以及流暢度。用這些方法畫橢圓投射時，需要測量以及事先繪製，而這樣會讓過程變慢；因此我們先畫橢圓草稿。

不同俯視角度的橢圓形。隨著橢圓的形狀越扁，焦點會變小。

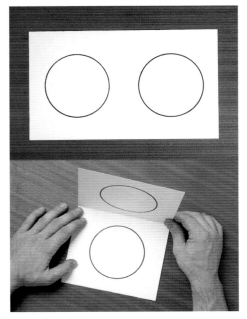

為了來看圓形曲線如何變成橢圓形，首先我們先在紙上畫二個圓形，然後在畫紙中間折線，之後角度大於90度對折。

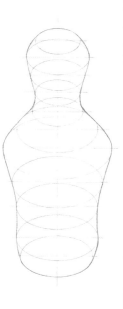

從一個圓錐體的切面得到橢圓。如果我們從直角視來看切面，會看到圓形。

這個例子可以看到所有的橢圓的俯視角度都相同。只有因為焦點面積不同，大小也不同。

橢圓線條練習

　　我們在紙上畫出三個或四條距離約幾釐米的水平線條或是平行線條。這些線條拿來當是基本主軸線或是最長主軸。較短的軸線要有一定距離。要注意的是當這二種軸線開始畫同樣大小的橢圓，要一個接一個。最好的方式是開始之前，在空氣中試畫橢圓來確認到時需要的力道。然後我們慢慢把手放低直到筆尖碰到畫紙。每個橢圓畫二到三次。要把橢圓畫的好，通常要線條重複快速多畫二至三次，以確認線條。多畫幾次這個動作就像需要把橢圓畫到最好。要改變俯視角度的話，必須改變最大軸線的長度，接下來再重複一樣的動作。

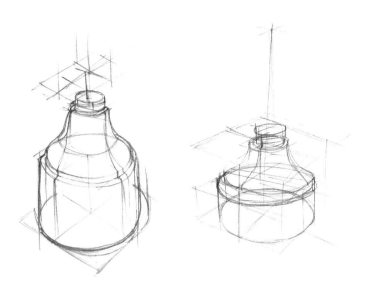

二個由橢圓形完成的例子

要畫好橢圓形，需花一段時間練習，直到我們對能更精確掌握線條。

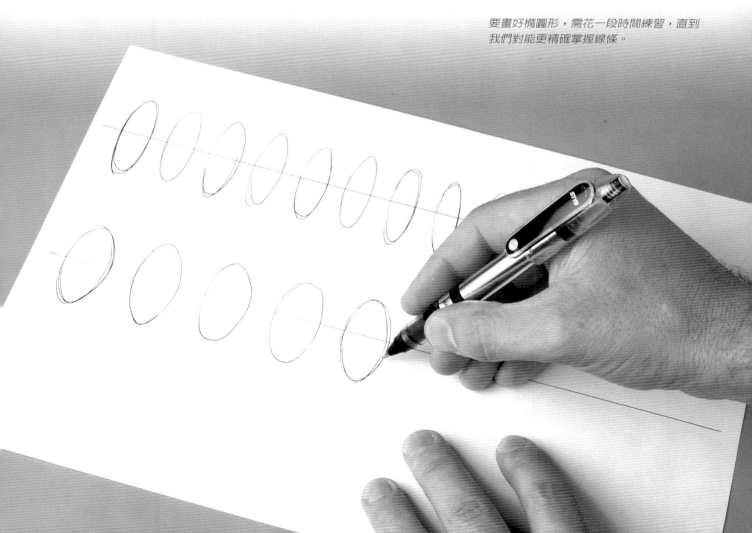

知道工作時如何保持正確的姿勢跟畫圖一樣重要。這有助於我們的腦力活動,而最後有利於我們畫圖的工作。

握姿和手

適當的姿勢

如果我們不舒服或是感覺疲倦,就很難集中精神畫出好的作品。如果有壞習慣像是托腮或是頭枕在手臂上,會改變視線角度,遠遠看去會變成增加屈光度。此外這種壞習慣讓我們在畫圖時,不容易移動紙張。所以保持二手淨空很重要:一隻手畫圖,而另一隻手固定或是移動畫紙。姿勢正確,輔助工具放好可以避免我們老是站起來,不停地變換各種姿勢畫圖,並且還移動背部。

心理力量

畫圖時的心理工作尤其重要。當設計者工作時,試著努力看著前方的物體,不止試著了解跟分析眼睛看到的東西,同時也看物體內部的構造,看不到的曲線,分析比例,以及綜合較複雜的型態以免錯失整體感。採用不同的表現技法來學習詮釋以及正確解釋呈現一件物品時所產生的問題。

掌握心理與視覺記憶

記住物體以及影像很重要,了解如何畫出其部分以及整體。我們應該學習如何整合與繪製圖解、接合方法。而如果我們現在需繪製的物體,與之前曾經繪製過的物體相似,也可以利用這種有用經驗。

正確的工作姿勢有助於我們的創作工作,可以避免背部酸痛或是視線不良的問題,比較不容易疲倦,這些都可以讓工作起來更舒服。

掌握線條輪廓

　　經過前面提到的整個過程，最後線條輪廓在設計者內心成形。根據草圖、提案或是細節的不同，線條的控制處理也會不同。我們應該學習如何掌握與運用線條來傳達我們前面所提到的二點的資訊。線條是可以塑造的，如果是在處理整體構造時，線條宜較為柔和不那麼緊繃；而當我們加強圖畫輪廓時，線條可以較結實粗黑。

　　在設計構圖的每一個步驟，都用正確的方法來向顧客以及自己傳達訊息。

記住舒適坐姿以及適當的前傾姿勢，可以增加工作效率與避免造成不必要的工作傷害。

正視圖，正確的比例

一個物體的正面可以讓設計者清楚地把東西詮釋出來，能夠不混淆毫無疑問地表達其外型，面積，材質以及表面質感。物體的正視圖，是屬於較二元的(因為不用透視法，所以要從正面呈現物體)，較不複雜，線條較透明清楚。

正射投影圖

依據正視圖基本原理，用多個平面圖來描繪立體的物件的技法，也就是我們常聽到的正射投影圖(Orthographic projection)(Ortho有直線或是直角的意思，而graphic則是文字或圖畫)。正射投影圖的意思是指投射線直角垂直於投影面，向前方逐漸延伸。這種投影法普遍用於精確地表達設計的外型輪廓或是切確的顏色處理。我們可以說，正視圖是一種用來傳達物體的一面、二面或是多面的精確表現方法，在投影面上從物體畫出垂直線。

二支淋浴柱。在這個例子看來，正視圖精確地傳達產品的訊息

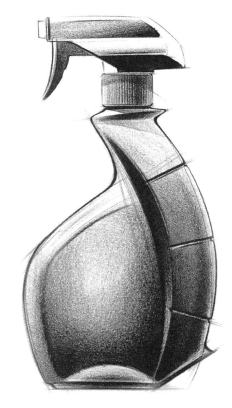

這個容器的正視圖所傳達的訊息十分有限。我們需要用透視法才能更進一步了解東西的外型跟內部構造。

用於介紹給客人的提案裡的正投影圖，以及技術平面圖裡的正投影圖，這二者的差別在於：第一種的主要目在於呈現物體外觀以及外觀修飾，而第二種則會指出物體比例，較涉入技術層面。設計者尤其會採用這些設計技法，其主要的目的是為了呈現物體。其他很多人會採用是因為當他們想表現的東西很難完成，而且有時不知道是否使用透視圖比較恰當。這些設計技法可以用來當正視圖或是正投影圖（正視圖、上視圖跟側視圖）。

光影效果

　　為了表現物體以及物體正面突出部分的立體感，我們要利用陰影，製造立體層次效果。只要塗上一層淡淡的層次效果就可以區分亮光跟陰影部分，讓物體感覺出有立體的感覺（建議在旁邊放置光源，就很輕易可以分出物體的光面跟暗面）。如果圖畫沒有任何陰影濃淡變化，那只是單純的線條構圖，最後完成的作品會讓人覺得是技術圖。

正面角度無法完全提供物體的資訊，但是毫無疑問可以呈現物體本身主要的外觀。這用在很多例子方面，像是類似物體的精準的立體比較，或是一個相同物體的不同變化的比較。

照相機的正面角度可以看到淡淡的陰影處理，給人一種立體感。陰影部分襯托出左側的圓柱體。

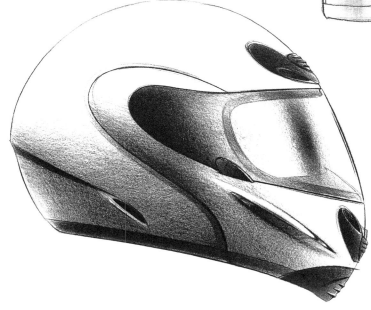

為了抓出立體感，我們在描繪安全帽的方式要跟半圓體一樣。在陰影部分上灰色，而迎光部分則留白。

深度

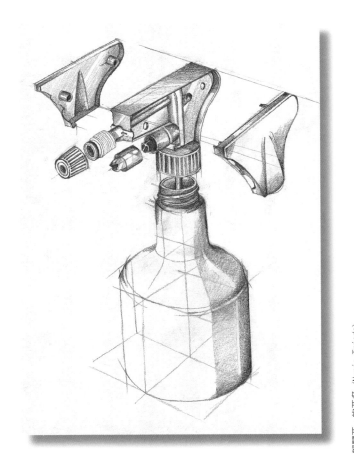

努麗亞·的亞多 (Nuria Triado)
瓶裝清潔劑的斷面圖與爆炸圖，
2004年
本圖由自動鉛筆完成

真正的物體

跟設計圖的物體實際上存在著很明顯的差別。真正的物體是立體的,有深度、寬度及高度;而圖片裡的物體卻只是二維平面的。立體的感覺可以透過正確的使用陰影與色彩而得到模擬的視覺效果。要詮釋設計圖裡物體的深度及體積,大部分是用很多方法可以讓人去感受到效果,也就是說,可分辨的程度去詮釋不同的情況。我們必須熟知這些方式,並知道在什麼時候可以使用。所以,工業設計者就必須學習如何正確地詮釋空間幾何、入射線、投射的陰影以及色彩的使用。如果設計圖比較複雜,就必須藉助其他相關的技術,通常是與物體的面相關的有外觀的理念,產品符號,產品的意義,比例以及產品的語意。

不同平面 的對比差異

　　物體與平面的簡單對比在外觀結構的線條更明顯。這意味著不必考慮某個特定光點，我們隨著光影調整。不同的面產生的層次以及與對比讓人有強烈的深度印象，進而分辨出物體的體積。

　　可以就物體擺設位置的不同來定義跟空間的既有關係，所以當這些平面因為其位置的影響，導致傾斜度跟垂直度之於底面而產生關係。依照空間裡平面的不同位置可決定體積，評估其立體。因此，二維平面上的任何物體基本上依據空間的位置指示而形成其體積。

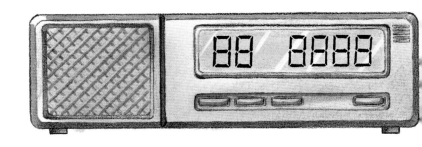

依據一般標準，我們應該呈現出我們認為的哪些是凹面的地方，以及哪些是凸面的地方。

物體外觀尺寸的大小是一種心理因素，其目的是讓人有遠近的感覺。

面積的比較

　　眼前有二個一樣的東西，譬如說二個瓶子。其中一個較大，而另一個比例上來說相對較小並且畫在紙張較上面的部分：很少人可以指出其差別是在於一個較小的瓶子漂浮在一個大瓶子旁邊。大多數的人會覺得這二個瓶子是一樣大小，只不過擺放的距離不同。這種現象在症狀及心理方面來說，每個人都知道，相距的物體在外觀尺寸會變小。換句話說，物體距離越遠，位置就在畫紙越上方。

平面上的位置

　　當兩個同樣大小的物體分別置放於同一平面上不同的高度，會有相似之處。位置較高的物體給人的感覺比較遠。

將物體置於不同的高度來表現出圖畫的深度，直到文藝復興時期此一技巧也都經常用到，於此同時，首次出現科學角度的透視技法。在東方藝術裡也可以找到這樣的表現手法。

視野範圍內物體的重疊

　　離觀察者不同距離的物體，看起來幾乎給人重疊的感覺。舉個例子來說，依據經驗判斷，我們知道當一個物體覆蓋住另一個物體的部分區塊時，該物體的位置會在前方。所以說，也就是代表這個物體離我們較近。

　　透明感的深淺說明重疊的程度，同時也是空間感的指標。為了得到這種效果，我們應該讓第二層的物體或是其部分區塊看起來若隱若現。第一層的處理比起其他層要重要的多了。

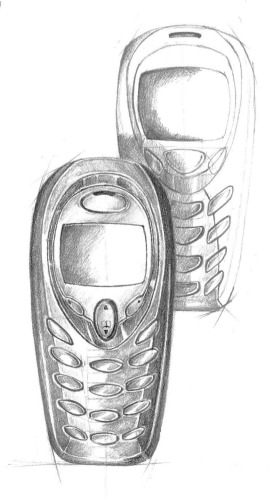

在這張圖裡，第一圖層的行動電話重疊在第二支行動電話上。除了色澤濃淡外，不同的高度感也加強了這種效果。

色彩相聯關係

　　色彩跟光線關係密切。物體顏色的反光部分是獨特的，亮光反射再經由眼睛接收；所以通常光感都跟色感是密合的。我們知道暖色系會有親近感；而冷色系則會有疏離感。介紹提案給客人的時候，建議設計物體的顏色跟底圖顏色要有所區別。這樣才能強調物體的存在，以及藉由物體與底圖顏色的對比，產生一種加強的立體深度感。

　　第一層要選用較鮮艷、對比較大的顏色，因為距離越遠，顏色會失去飽和度，而且常常第一層顏色會變灰白，更白亮、失去生氣，而其對比的效果會不佳。

　　當我們跟顧客介紹一個產品的不同想法時，會製作很多提案，建議所有的提案顏色都要相近，不要讓其中一個特別突出，要讓顧客覺得所有的提案都很重要。

草圖的第一層讓人覺得色彩很強烈，比汽車其他部分都還強烈。設計者特意強調這一塊。

我們來看同樣一幅設計擺配上較深色的底圖有什麼不同。

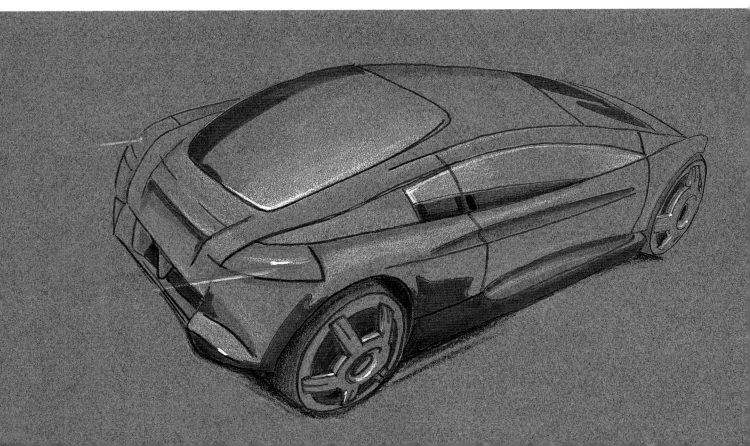

外觀結構線條

　　設計圖裡結構線條的清晰度或程度取決於物體離觀賞著的距離遠近。如果距離近，細節就比較清楚。第一圖層的物體比其他較遠的圖層的物體還要清楚。第一圖層的顏色相對也比較鮮活。對比越小，線條的力道就會變緩而清晰度也變差。隨著圖層越遠，物體的顏色由彩色轉灰色。所以，決定設計圖的線條粗細及顏色是很基本而重要的，以便能夠分辨物體的外型以及辨識物體在圖裡的距離遠近。

　　在不同的物體質地也會看到這種效果。隨著距離拉遠，物體的質地會看起來模糊不清，斷續或者暈開。

這支手機較靠近我們的邊角的線條看起來較有力。

這支手機跟上張圖的差別是多了陰影的效果。

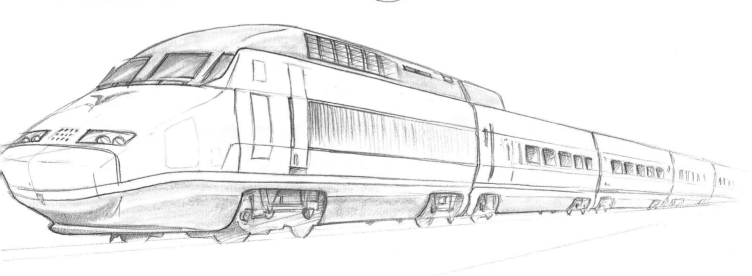

高速火車設計圖。第一節車廂也就是火車頭的部分採用較強烈的線條加強其結構以及輪廓線條，看起來有離我們有比較近的感覺。

透視法與其不同的運用

透視法是用來解釋或營造三度空間表現的傳統方法。透視法讓我們由紙張的平面性質透過一扇窗,通往空間及深度。

畫圖的時候,要試著把我們想呈現的東西看起來就像實體一樣,能夠說服人的外型及構成,以便可以清楚辨認形體。然而,不需要像照片那樣直接複製真品,對實體的概念就是必然的概念,而透視法很專斷的詮釋其他物體就像詮釋這個概念。經常依據一個好的透視圖稿,來正確地詮釋一個物體的立體構成關係。

使用透視法可以讓設計者觀看以及將其概念中的產品將物品畫出來,迅速組織,以最佳的方式將物件內部的構造整理出來。新的設計創作與概念的推展相關,而且要盡一切可能忠實地呈現,設計者想要溝通的全部重要的面,為了達到這點,物體的比例都必須要達到要求,這樣透視圖才會正確。如此一來,畫透視圖的設計者也就會較容易解決複雜的問題。一個不會把設計圖正確地畫成透視圖的人,可以看出他沒有能力將產品表現出來,也就是說,只知道設計中庸的設計圖,而無法把心中真正的概念用設計傳達出去。一個有能力的設計師能夠創作出自己想要的東西,而不是光只是拿來展示的東西。

中心圓錐透視,物體的一面較靠近觀賞者。

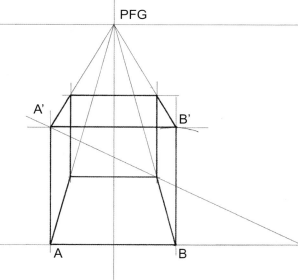

PFG

A'　B'

A　B

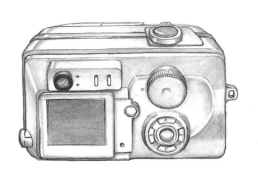

中心圓錐透視實例

點投射法

點投射法使用點來做投射，其內容包括：角度、方形平面圖、地平線。跟軸測法不同的是因為它使用點投影，而且只有一張平面圖或是方形平面圖。

點透視

當開始推展透視的概念及將其表達出來，便有了科學的特性，第一個出現的想法是用幾條線來做物體投射，當平面圖離觀賞者越遠，其外觀體積便會縮減。為了做到這點，要使用地平線，除了垂直線條以外，其他線條都會在那裡匯集，也就是說，都會在那邊交集。這種透視曾被稱為一點透視，以底座為基準，以完全正確的方式來表現。在透視中，平行的線條互相交會，如果線條繼續延長，最後則會交會在一個焦點。如果只使用一點透視，這些物體就會以正面的樣子被表現出來，比起一次使用多個點透視，這樣的深度讓人感覺比較薄弱，而離我們較近的是其交叉點。之後，二點或是三點透視也出現了。通常工業設計者會採用二點透視，因為結果會跟較接近物體的實體，而且也不會像三點透視那麼費力。

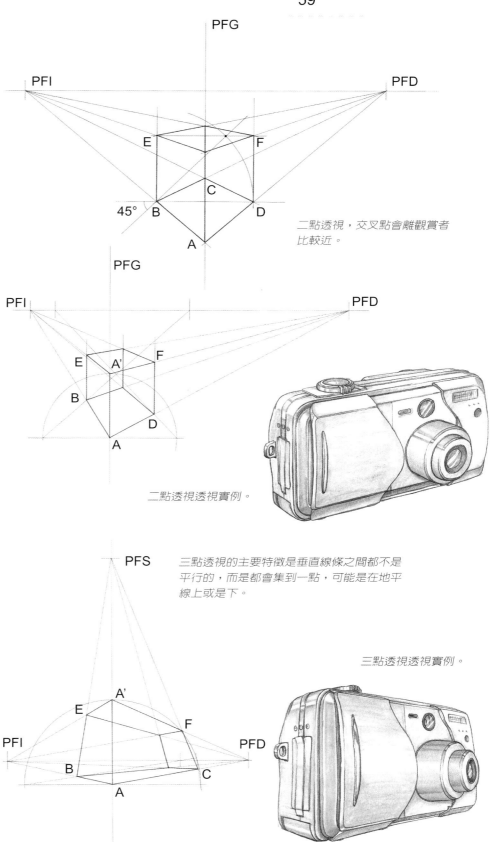

二點透視，交叉點會離觀賞者比較近。

二點透視透視實例。

三點透視的主要特徵是垂直線條之間都不是平行的，而是都會集到一點，可能是在地平線上或是下。

三點透視透視實例。

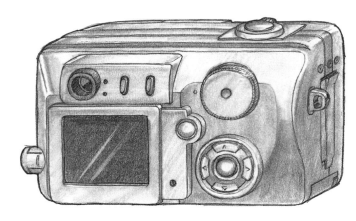

依照軸側法(等斜透視
法)完成的數位相機透
視圖。

軸側法(Axonometric system)

設計的過程中會運用到不同的透
視法。軸側法使用圓柱體投射，
以三個平面之間互相垂直的投射
為基礎。包括等斜透視法。

等斜透視(Cavalier perspective)

等斜透視法很簡單：就是一個很
直覺的透視法，當我們還不會
其他3D立體的透視法時，我們
就會建議等斜透視法。其不便之
處在於，物體表面的第一層面的
確會有一種奇怪的空間感。正因
為這個原因，結果完成等斜透視
法有點複雜。拉出深度的時候，
我們無法求得所有的面的面積都
一樣，因為如果從拉出深度的軸
心求出等面積，整個物體就會失
真變形。所以針對軸心我們用縮
減率。縮減的比例是0.6/0.5或
0.4。等斜透視法應用在建築外觀
設計觀察建築物正面。因為較獨
特，最主要用途在於正面圖，我
們可以直接看到建築物的深度空
間，而忽略其他地方。

軸側透視(Axonometric Perspertive)

用來詮釋物體時，不用因為深度
而改變物體尺寸。表現物體時，
最前面可以看到的地方是頂角，
讓人有很強的深度感。

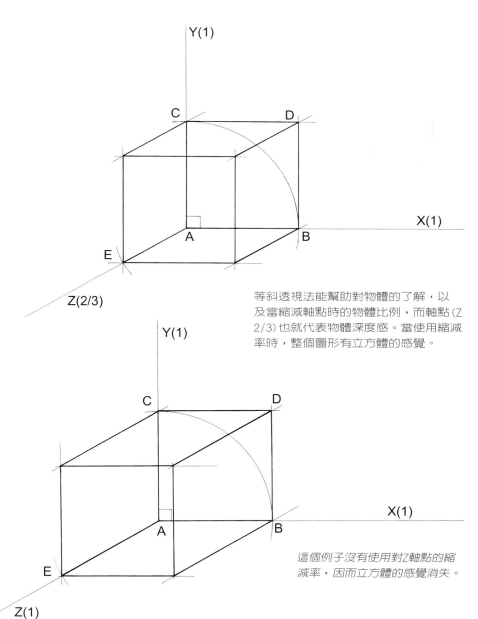

等斜透視法能幫助對物體的了解，以
及當縮減軸點時的物體比例，而軸點(Z
2/3)也就代表物體深度感。當使用縮減
率時，整個圖形有立方體的感覺。

這個例子沒有使用對Z軸點的縮
減率，因而立方體的感覺消失。

其他軸側法透視

其他軸側法也就是等角透視(Isometric perspective)，正二等軸測(Dimetric Perspective)以及正三軸測透視(Trimetric perspective)，根據軸心的角度而有不同變化。正等軸測裡軸心的角度是相等的。正二等軸測有二個角相等，一個相異。正三軸測透視三個角都相異。其中最常使用的是正等軸測透視，因為軸心的位置等遠，對透視幫助不小。這種透視法對於處理爆炸圖或是分解圖助益很大；物體的所有組件在整個構圖中的重要性都一樣，視覺觀點角度都一樣，也都很容易繪製，跟點透視恰巧相反，點透視會強調物件的某些部分的重要性，而設計圖繪製也很費時間。這種透視法中，所有的圓會變成橢圓形。所以在正等軸測透視圖裡，很建議使用橢圓形圖案描圖板。

一旦完成設計圖的基本輪廓，建議再用輔助工具將線條重新描繪一遍。橢圓形圖案的描圖板非常有用，畫出來也很精準。

PFS

在軸側法透視圖裡，投射是矩形的。而這個矩形有助於測量尺寸，不需要採用縮減率。本圖為正等軸測透視圖實例

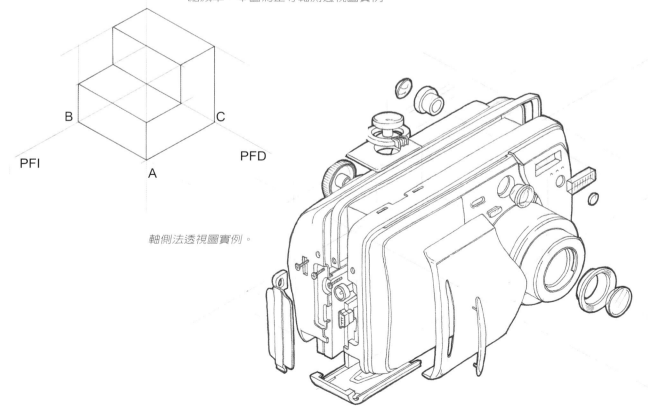

軸側法透視圖實例。

B　　　　　C

PFI　　　　　　　PFD

A

透視輔助

為了用真實跟有說服力的方法來詮釋真實感，許多藝術家跟科學家設計發明一系列輔助工具，其中耳熟能詳的像是"機器視覺系統"，能幫助我們對真實物體的視覺感知。將被攝取目標轉換成圖像信號，機器視覺系統會轉變成"圖像處理系統"。之後陸續出現許多越來越現代化的發明，但其最終的目的都一致：使真實呈現圖像變得更容易。今天如果我們以圓錐透視法或是軸測法的表現技法有問題，還有好幾種其他選擇：其中一種就是利用市面上買的到的格子紙。

格子紙的功能就像是在一個盒子內以及箱子般的素描法。這部份我們之後會再談到。

工業用途格子紙

有些設計公司以及工作室有自己專屬的用於透視圖的格子紙，即便這種用法已經漸漸消失。有些是設計者把格子紙當作是設計基礎，並認為能夠幫助他們快速完成設計圖，並且讓物體的比例正確。然而，用格子紙來輔助的圖其實並不是很正確，只能捉住物體大概的尺寸。只限定於物體的某個角度，而這個角度看來無法指出正確的比例。

藉由一張照片

找一個我們將呈現的類似物體，選取一個我們感興趣的角度來照相。然後，如果有必要，放大照片到適當的尺寸。如此一來，把一個有類似外表的物體畫出來會容易的多，因為有了一個可以解決我們有透視困擾問題的方法。

電腦螢幕上繪圖應該很簡單。不需要花太多時間在這一個階段。把圖片放在想放的位置，然後，複製模擬，在細部的地方再多加修飾。

從模型起步

有時候，圖稿的開始階段，設計者需要基本的模型來預測物體大約的體積，並且分析接下來有可能會遇到的如何表現物體的問題。如果我們想要，可以試著把模型擺到紙張上，並且開始對設計圖稿適合的修改。模型也能拿來照相，以及放在紙張上來拷貝、臨摹或是自然寫生。

從電腦影像起步

把我們的概念用電腦的3D立體軟體畫出來。設計圖稿中，畫出大概體積，不必著墨細節。然後把它印出來，在這張印出來的影像上臨摹主要的線條，或者看著螢幕上的影像把設計圖稿畫出來。如果這裡所舉出的方法都不適用，我們使用透視法來投射。

我們可以旋轉模型，這樣就可以把不同角度的面畫出來。

模型必須簡單，如果可能的話，使用可以容易塑型的材質來製作。可以是一個基本的幾何形但是將物體的基本概念清楚呈現出來。不用注意細節，因為細節到時會在將處理的圖稿中表達出來。

從既有的圖稿開始處理我們的設計提案。如果有一個類似的物品放在我們前面的話，會比較容易想像設計內容。

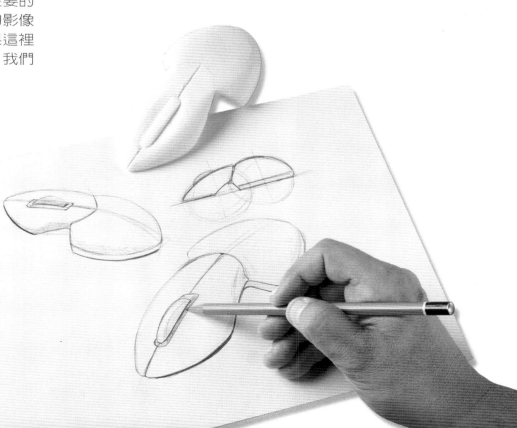

光

想要有3D立體的效果，其中一種方法就是藉由陰影來強調出物體的體積感。處理及調整陰影都是基本的技法，讓物體看起來具立體感。

要正確調整處理一個物體，要先判斷出哪邊是較暗或是較亮的區塊，然後循序漸進帶出中間色調。當講到"光"的時候，也就是指一個物體的3D立體感，很多例子裡，物體的光跟影協和一致也就等同指物體的體積跟立體的意思。

對比

從不同角度去觀察一個物體，視覺會接收到物體外觀影像。如果我們把白色的物體放到白色的背景，光源從兩側一樣方式照射物體跟背景，視覺上會感覺物體消失不見。如果移動光源照射物體而非背景，會產生明顯的對比而看到強烈的形體影像。因為相對關係而產生的對比分為：亮色與暗色的對比，顏色對比，光與影之間的對比。

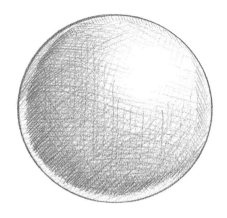

光與暗的對比

球體上光亮的點是聚光焦點(光源在右側)。從這個點的四周區域開始產生圓形的漸層，進而帶出球體的感覺。最後是物體表面投射的陰影。

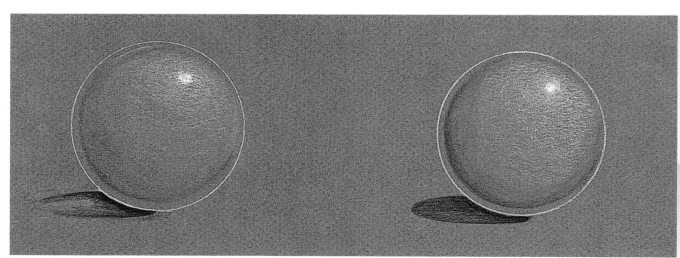

光的投射

光分成兩方面：來自一個光源的直接光線，沒有任何阻礙或是濾光器阻擋其路線。另一個是間接光線或是投射光線，一個經由靠近強烈光源物體的表面所折射的光。這兩種光也可以定義成，絕對光以及相對光。當處理設計圖稿的表現技術問題時，這些因為光線而且產生的不同效果是非常重要的。

視覺質感

視覺質感不僅僅跟反射在物體表面的光的種類及質量有關，而且跟反射的方法，依據物體的材料，物體表面的材質，以及光滑度有關視覺質感。有些用來描述視覺質感特性的形容詞來自於觸感：粗糙的、光滑的、堅硬的、柔軟的。其他的則是視覺感：黯淡的，光亮的、不透光的、透明的、金屬的、彩虹的。有時候，要快速處理一個粗糙的表面或是有凸起的表面，我們可以把紙張放在不平的底面上，然後用接下來要使用的工具塗上這塊區域。

使用有顆粒的紙張來產生一種質感，有助於處理我們想在物體上表達的不同光影遊戲。

A

C

利用粗糙不平來產生質感。在A圖跟B圖中，我們在紙張背後墊了一張鋼板，而在C圖跟D圖中，我們使用砂紙。

B

D

球體有點粗糙但是有光亮感。這二條白線索產生的光亮感，有來自一扇二門式的窗戶所造成的反光的感覺。

如果要表現光的質量跟方向（自然光、人工光、直射光以及散射光），以及決定光在空間裡傳輸的因素（空氣、折射光、濾光...），建議來看看光影如何在物體上產生變化（物體本身的陰影、投影、閃光、折射以及模型）。

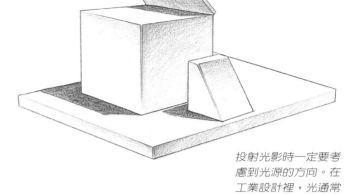

投射光影時一定要考慮到光源的方向。在工業設計裡，光通常是從正面或者是側面投射。

光線在物體上的
光影變化

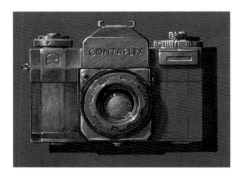

正面投影實例。白色光亮的部分，代表光的折射區域。

投影

投影就是一個物體在檯面上因光線照射而產生的陰影。如果要畫陰影，必須記住：光的種類（直射或間接），光源的方向，以及投射的檯面的質材。

正面投射，我們建議使用單一光源。光源好最來自旁側稍高的位置，讓物體表面的光量跟陰影部分得以很明顯地區分。光打在物體的邊緣，則至少能看到二個面，而在反方向處產生陰影以及明暗交接。在透視，我們建議跟正面投射一樣的步驟即可。對於要畫的更精細，我們可以使用二個光源。

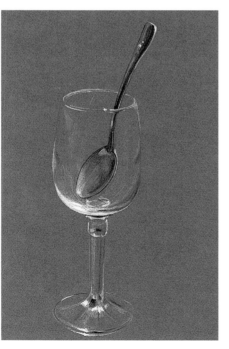

詮釋透明物體的二種不同技巧。這二例子都很適用清晰清楚的折射。

半透明與透明的效果

因為透明或是半透明的材質,當光線穿
射表面時會產生二種效果:在透明材質
的表面產生的直接效果(像是閃光、倒
影、透明感等),而且光會散開在附近
區域。在這種情況下,物體會失去本身
的顏色,而顏色是由背景決定;所以建
議應該先畫背景,然後在根據其透明的
材質來修正背景顏色。這些材質對於背
景來說就等於是濾光器。如果我們要畫
的透明物體是平滑且光亮的,則倒影必
須要描繪地很細膩,幾乎像是昏暗的閃
光。

反射的效果

當一個物體靠近平滑光亮表面,會產生
倒影;而一個放在光亮檯面附近的物體
產生反射就好像照鏡子一樣。因為有反
射作用的檯面的質量不同,比如無光澤
的話,倒影會加深且擴散;而如果是玻
璃或是鏡子,倒影則清晰顯現且細節詳
細豐富。除了因為物體的遠近以及檯面
的光滑度,光源的強度以及位置也會決
定倒影變化的因素。素描裡的倒影的表
現方式大多是物體的垂直投射,而色澤
較為輕柔,且沒那麼清晰。

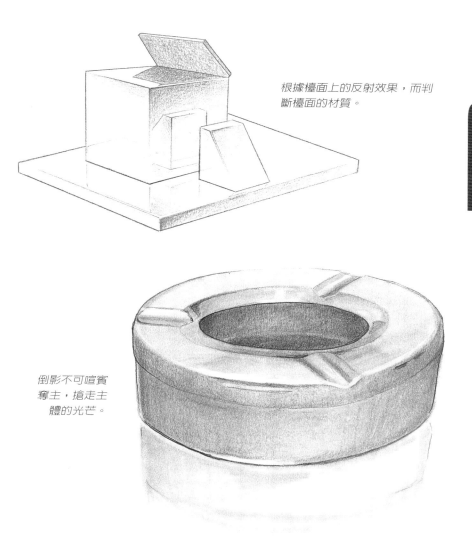

根據檯面上的反射效果,而判斷檯面的材質。

倒影不可喧賓奪主,搶走主體的光芒。

底面反射的效果更襯托出圖中物體的主角性。

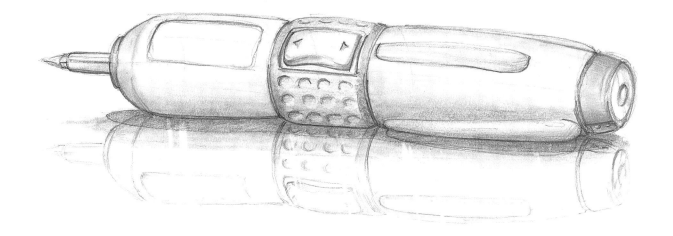

幾何圖
以及分

荷黑舒斯・阿爾巴辛・賈西亞 (Jesús Albarracín Garcia)

電子產品分解圖，1990年

本張圖圖田鋼筆完成

形，
解圖。

設計者應當能夠依照自己
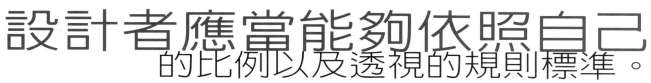
的比例以及透視的規則標準。

處理基本圖形組合。 應該要知道解決像這種圖形的不同狀況以及不同幾何圖形的組合結果。一旦對這些都沒問題，就能夠著手較複雜的圖形，必須要有設計以及能畫出自己想要的東西的本領，而不只是單單知道畫圖。

想要畫更複雜的圖形，可以遵照一系列的步驟，這些步驟特別是要求物體的比例一定要正確。這樣就可以畫分解的各個部分，也就是說，把空心柱體拼入想要的物體裡。在透視圖裡這些柱體或是盒子對於測出物體正確的比例有很大助益。

圖形基本組合

所有的設計者應當能夠依照自己的比例以及透視的規則標準，繪出基本圖形組合。

柏拉圖體（正多面體）

一旦畫簡單的幾何圖形能夠得心應手，就可以進行複雜的圖形。最好依照透視法準則，從立體的幾何圖形，簡單的固體開始。

立方體

如果我們用圓形透視畫法，要先在第一個平面畫一個頂點。而其他頂點則由於較遠的緣故變小。要記住觀看的點，因為緊挨著地面，在水平線上面或下面，物體會有不同變化。

金字塔體

我們要先畫底座（可以是三角形或是四方形等）。然後估算它的中心，從中心投射一個垂直直角來決定金字塔的高度。從頂點延伸畫出稜線，也就是說，延伸線條並且交會在底座的各邊頂點。

圓柱體

選定位置之後，要先畫圓心以及而圓心的二側再畫橢圓的圓心。記住一個透視的圓形看起來就像是橢圓形。

圓錐體

圓錐體的底部是橢圓形的，從底部的圓心畫出高度。然後從高度的頂點往下畫二條切線到橢圓形底部的二端。

球體

透視的球體是一個圓形。但是有時候會只需要畫半個球體，或是四分之一球體，所以我們會建議先畫一條赤道線跟二條子午線來局訂我們想畫的部分。

六面體又稱立方體。

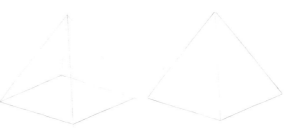

在底部是四方型的金字塔體，我們只能看到它的二個面；而這二個面的顏色的呈現又不同。

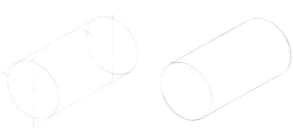

畫圓柱體的時候，我們必須先畫圓心的線。要處理光影變化，在主要圓心的方向畫一般的色澤及陰影。利用漸層效果來畫側面圖。

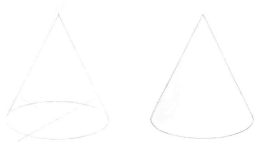

圓錐體的處理方式跟圓柱體極為類似。

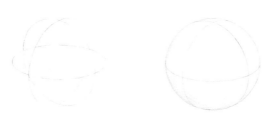

球體是一個立體的圓形。要畫光照射的部分而其他用漸層效果處理。

練習一

我們先畫一個一般的平面,然後在平面上練習不同的立體。底面模擬棋盤的樣式,依照每個模型的四方形狀,採用軸測法與圓錐透視圖原理。在圓錐透視圖原理,其端點在越遠處交會越好,以避免造成圖形變形。最後,我們把不同的立體擺在各個模型上,我們可以使用不同的模型來求出精確的比例。

A 一些立體被其他的立體遮住,會感覺出圖面的深度以及整體感。

B 立體間的互相交叉比較複雜,我們將在之後討論。

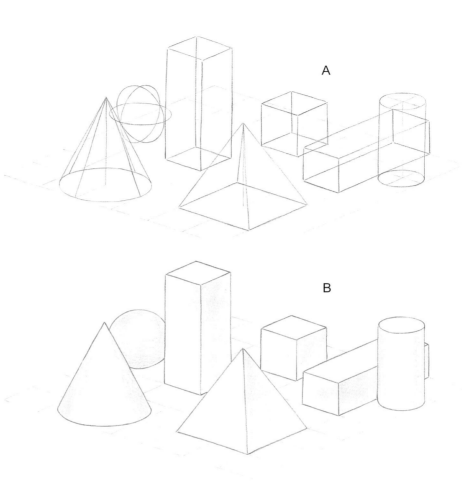

A

B

練習二

我們要畫組合圖形,也就是說,把不同的立體組合畫成一個整體。可以盡可能把多個立體組合在一起。

A 基本圖形學習跟分析能對我們畫較複雜的圖形有很大的幫助。

B 觀察不同的圖形的如何組合,設計者需要能夠畫出立體圖形的能力

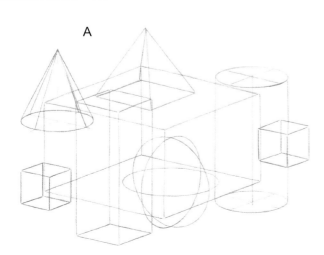

A

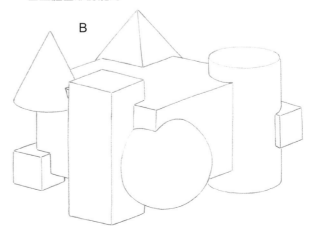

B

比例與分解圖

我們在畫圖時，如果想要原有物體保有真實性、可以認得出以及尺寸正確，必須考慮到物體個部位之間的比例。如果所畫的物體尺寸錯誤，會導致物體的各部位間的視覺錯誤以及不規則。此外，如果我們還要把這有錯誤的設計圖展示給朋友或是客戶看，他們會發現所有個部位的比例不對稱問題。如果都是比例錯誤的問題，看的人會誤解所看到的是正確的，而沒有了解實際上我們想真正表達的東西。可以參考下面的椅子圖，就是一個例子。如果椅子的腳比例不對，我們誤以為是它是酒吧裡的凳子而不是餐桌椅。我們也可以試想，一輛汽車的輪胎的直徑畫的比較小的情形，例如只有一般輪胎的一半大小。或者一個人的胳臂比例錯誤，都可以很明顯感覺到某個地方畫錯。

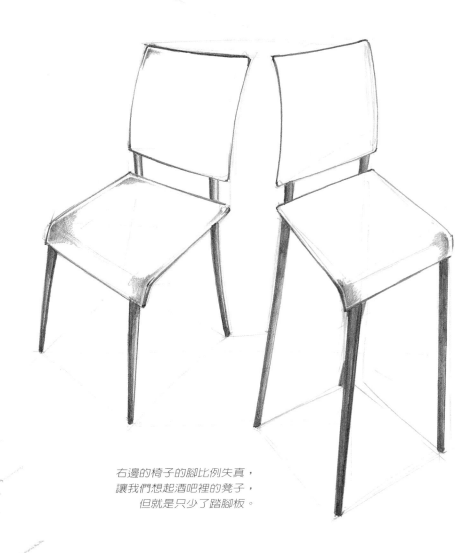

右邊的椅子的腳比例失真，
讓我們想起酒吧裡的凳子，
但就是只少了踏腳板。

箱子輔助素描法：用箱子圖形來輔助素描

　　箱子素描法，從字面上看來我們可以得知，就是把我們想畫的物體的形狀畫在透明的盒子框架裡，這種畫法可以幫助控制物體的大小以及比例。

　　為了完成，我們畫了一個直角的透明稜柱，也就是說，一個箱子框架，在這個框架裡面畫設計圖的物體。這箱子的最大尺寸必須依照我們想畫的物體的大小來做決定。

在這幅人物素描的左邊與右邊，我們採用手臂非常長的百一分段值（人體測量學計算單位）。因為這個緣故，跟中間的人像比起來，左右二邊的人像的手臂比例感覺不對。因為人體的比例或多或少都是協調的，所以我們都有一定的人體尺寸概念，但是新產品的設計提案則不同。

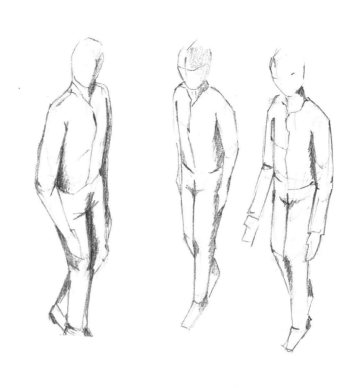

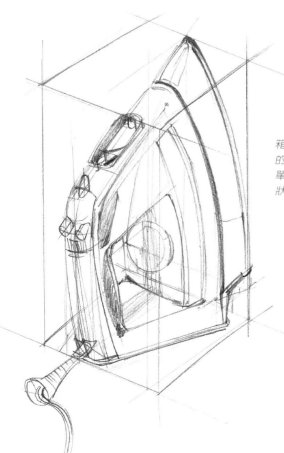

箱子素描法是設計者較常使用的繪畫方法。僅僅需要幾條簡單的線條來架構一個大概的形狀幫助素描。

物體畫好之後，我們便可以把這些輔助線條擦掉。

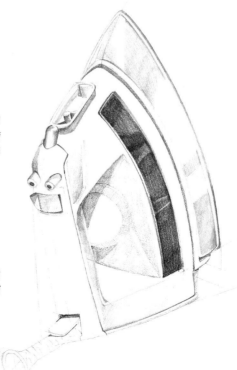

立方體輔助素描法

這是箱子輔助素描法的一種，較為簡單彈性也較大。開始練習前，我們要先一個畫立方體來引導方向。這個立方體可以與任何設計圖的物體相符，當作是測量單位。

然後我們在原本的立方體上再加上更多的立方體，直到組合成一個稜柱體。這稜柱體是我們設計提案的最大尺寸。以下有好幾種畫立方體的方法：

1 借助模型還畫一系列立方體，然後組成稜形柱體，在稜形柱體畫上設計圖的物體。

2 藉由十字網跟樣板來來畫需要的立方體。

3 用電腦來畫立方體，選定位置然後把立方體複製或者印出來。

4 用傳統的物體透視系統來畫立方體。

依照我們想畫的物體的面積以及形狀，畫出所需的立方體數量。立方體用來當作是一個拼裝工具，因為物體會畫在立方體裡面。

主要面的比例

這種拼裝法稍微比較費時，但是如果想物體比較複雜而且對正確的比例比較棘手的話，用這種方法出來的圖效果比較好。從主要的面，也就是說，正視、上視以及側視，在每一個面畫方格以便畫組合的立方體，然後在立方體裡畫想要的物體。一旦在每個面都有網線，便可以將其透視投射在用來當物體外盒的立方體上。從每個面的方格，我們慢慢地畫物體的各個邊面。

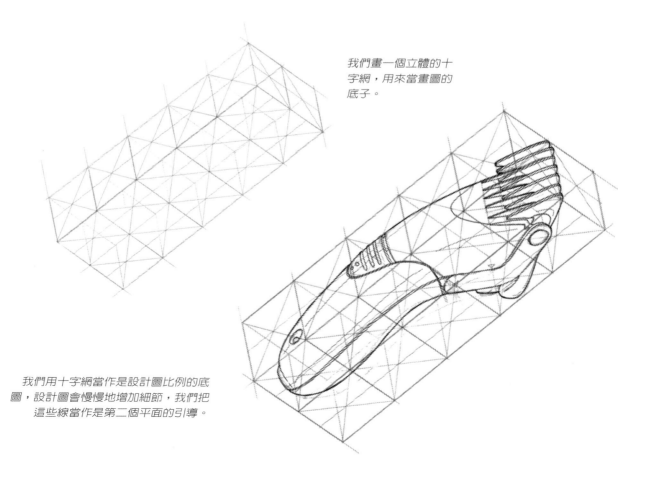

我們畫一個立體的十字網，用來當畫圖的底子。

我們用十字網當作是設計圖比例的底圖，設計圖會慢慢地增加細節，我們把這些線當作是第二個平面的引導。

這種方法的最主要其中一個問題在於可能會產生很多線條，而設計者會較少出錯。因此建議立方體不要分太細。這種方法適用於還不太能夠掌握物體的比例，因為壓抑設計者的創造而有利於畫出正確及比例不錯的設計圖。我們要用組裝法直到正確掌握線條及控制圖畫正確比例。一個專業的設計者很少會使用這種方法。

最後我們應需求而畫出一定數量的立方體。這些立方體組合讓我們可以知道物體外在的尺寸大小。

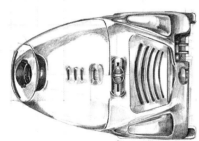

從物體的主要面，畫十字網來輔助我們確切掌握物體的比例。

立方體協助我們大概掌握的物體的正確或是想要的比例。

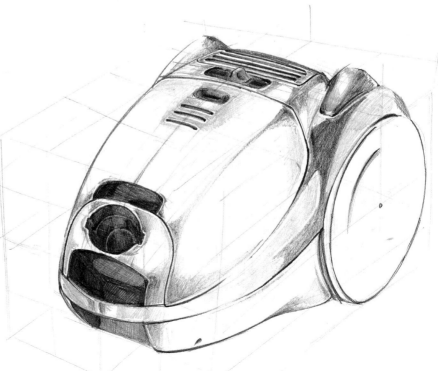

交叉處 的圓角設計

一旦我們了解透視定律，並且知道簡單的立體及其表現的方法，我們便可以進一步開始探討圓形狀的交叉處的畫法。

在很多產品裡，其邊角不一定是直角，而是因為安全跟美觀的考量使產品外形更柔和，而採用圓角設計。同時也必須注意許多各種生產系統處理的不同塑膠製品(聚合物)，其圓角設計較為自然。

當交叉點的半徑很重要的時候，我們不能把交叉點畫成有角度，因為我們沒有看見確切清楚的交叉點，也就是說，我們沒有看到清楚的形成不同的面的交叉；最好是把它們忠實的詮釋出來：有圓角的半徑，而面與面的交叉處不需要那麼地確切。

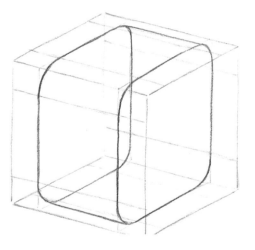

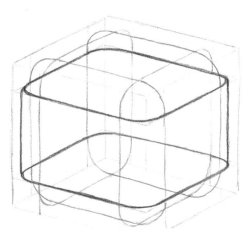

立方體採用圓角設計

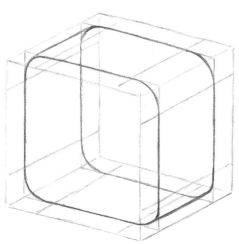

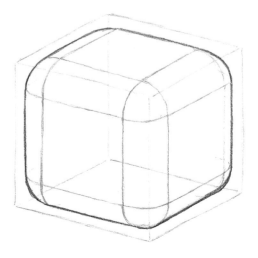

圓角練習

我們從簡單的幾何體著手：一個立方體。如果我們知道如何將交叉點變成圓角，那我們就會知道如何將其他的幾何型體的點也改成圓角，因為教學法很類似。首先，我們先建立半徑，也就是說，面與面之間相交的弧。大尺寸的半圓的效果比較誇張。然後，在這立方體的面畫平行的面。這些面的交叉形成體方體面的圓角。為了表現角，我們畫了與圓柱體的交叉，為了表現頂點，畫四分之一球體。為了畫這四分之一的球體，我們畫三個橢圓的弧。從弧開始，連接內邊平面，記住跟圓柱體差不多，接下來，對應頂點畫橢圓形的弧。

圓角圓柱體，圓錐體與金字塔體

繼續這教學法，我們可以練習其他基本幾何圖形的圓角。要畫圓柱體，我們依核心以及距核心等邊的長度畫二個垂直的平面。我們依原角的半徑距離，在二邊畫二個平行的橢圓。橢圓的邊改成想要的圓角。如果我們畫圓錐體，那麼我們可以從母線開始畫平面。這些平面相交加上底面可以得到圓角。至於金字塔體，其方法則是立方體跟圓錐體的綜合。

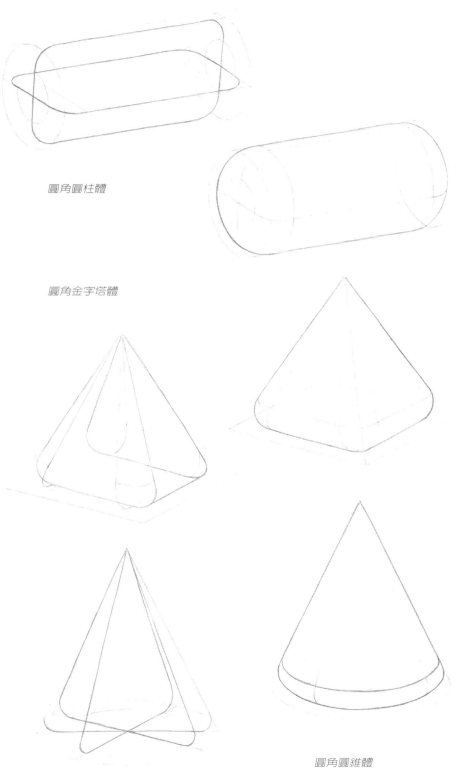

圓角圓柱體

圓角金字塔體

圓角圓錐體

一個不會掌握圖稿的設計者，從簡單的幾何圖形開始規劃他的設計圖，以便突破畫較複雜圖形時的限制。幾何圖形可以讓我們很清楚地表達我們的點子，並且避免可能的比例錯誤問題。

A

交叉處的圓角設計

較明顯的問題是簡單的幾何圖形使用在較複雜的形狀跟體積的設計圖的時候，這個問題可以解決，插入或是組合二個形狀變成一個組合的幾何形狀。這些組合的形狀有時候是很難畫出來，尤其是如果完全沒有學過體積形體的效果。對工業設計者來說，3D立體的處理是絕對重要。

簡單的模型

目前，工業產品設計有數不盡的形式，有些是許多複雜的平面組合，很難用圖形呈現出來，尤其是對非專業的設計者來說。為了了解這些複雜的面，首先要先能夠熟悉簡單物體的表現方式，並且知道其相互組合後的形狀。確實的練習就是這些簡單模型組合後的體積，然後面對所遇到的問題：觀察之後畫出來。有些剛入門的設計者會做這種練習：會把各種的組合形狀拍照，然後複製模擬。經過幾次遇到同樣的問題之後，就不用任何模型的協助就學會畫較複雜的圖形。

B

C

D

A 立方體與圓柱體的結合

B 二個圓柱體的結合

C 金字塔體與其他物體的結合

D 不同物體的結合

初步構思或是

創作過程

"設計者真正的方法不在於注意風格或是純藝術的規章，而就像是雕刻以及汽車製造廠是全然二種不同的問題那樣簡單。

布魯諾・慕納里(Bruno Munari)。藝術與門職業。巴塞隆納，Labor出版社，1968年

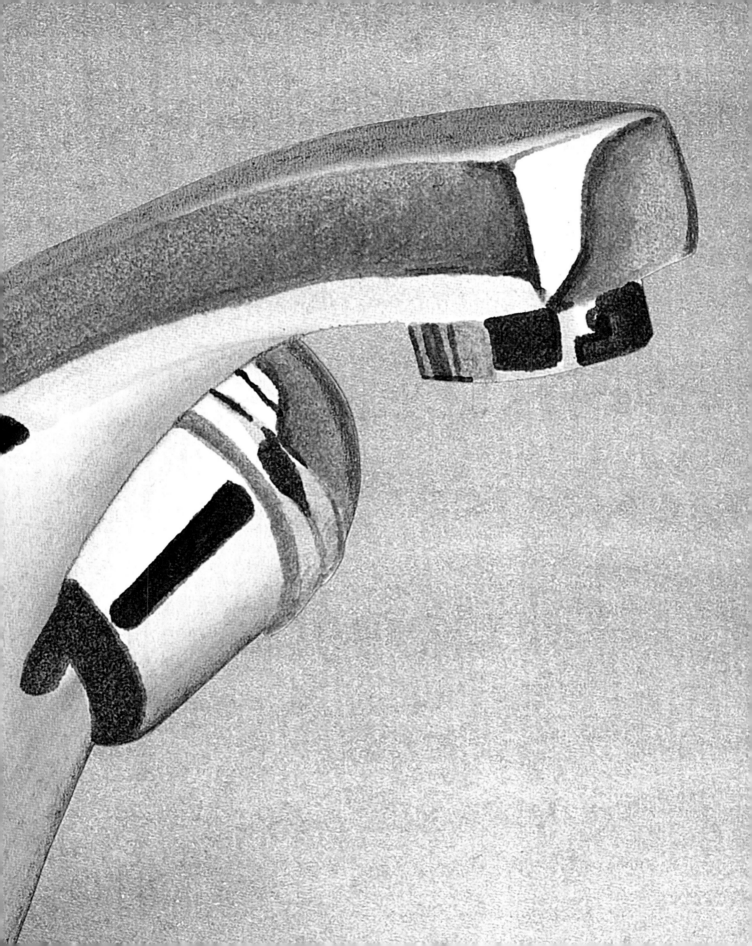

圖像思
創作

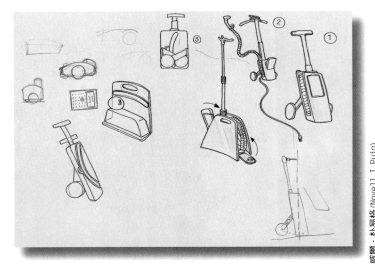

威爾・朴易格 (Novell I Puig)
家庭用吸塵器器設計提案。2004年。
本圖用簽字筆跟原子筆完成

考：
頻率。
這是設計者創作
過程的基本概念。

設計圖剛開始的階段，也就是最有創造感，最符合的概念設計，在設計圖裡，想法跟圖畫應該非常融合在一起，二者相互影響激發出新的點子。圖像思考敘述一個想法的推展經由影像呈現。其主要的重要性在於資訊不停循環流動，藉由紙張傳送到眼睛，到大腦，在經過手再次傳送的紙張上。這個分析的方法讓我們可以一個個相互比較，解決圖像表現的問題以及讓設計更具創意。因此，建議設計者在同一頁畫透視、技術解決方案以及細部工作。

溝通過程

溝通過程

圖像思考，同時我們也可以稱做圖像溝通，並非是唯一可以解決設計問題的方法，但是它提供了一個基本工具，打開自己以其跟其他工作夥伴互動的管道。草圖階段的設計圖，以圖形方式顯示設計圖的創作過程，並且如何去克服二個方面圖畫表現的問題：使設計者想法的探討與多樣性，以及發展溝通拓寬設計的過程。

向外思考

向外思考的過程是設計者拓展他的點子，來跟別人溝通以及表達。溝通就是分享；所以主要的向外思考的動作就是分析的動作，對話的動作，群體工作的動作。 使用圖像表現技法，點子可以快速地呈現在群組前，並且總是隨時可以重審以及之後的操作。同樣地，自某些特定的場合裡使用專業語言時，圖畫是被使用來解決表達的問題，讓不同學科的人都可以因此相互溝通。

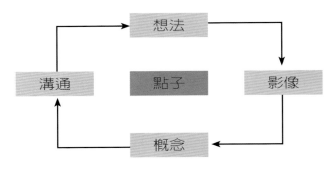

向外思考，圖像溝通在一個工作群組裡扮演重要的角色。為了讓溝通更有效率，其他組員應該互相分享資訊與點子。

設計者應該盡可能的用最好的方式溝通他的想法，充分發揮設計圖。

設計者應該尋找新的方法，必須要創意思考，觀賞的品質跟真實的詮釋都相當重要。

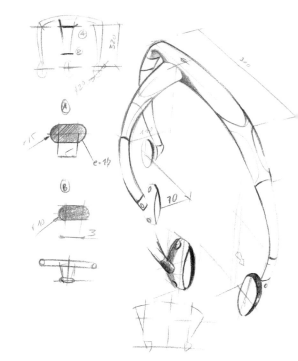

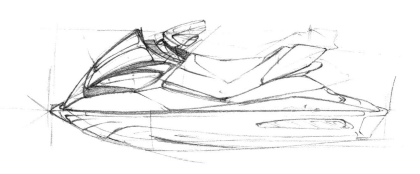

向內思考

設計者把跟別人不一樣的點子發揮出來，也就是說，其溝通是對自己。其創作的過程其實是一場內心的獨白，討論著如何將本身的點子藉由圖畫呈現出來。就這樣，一個最初的構想轉化成白紙上的一幅草圖，讓我們將點子具體化。這幅最原始的草圖，就是讓我們的腦筋繼續加入其他概念的最佳營養劑。所以在我們內心的思考與白紙之間不斷進行對話。

在這個過程中完成的草圖既匆促又緊湊，極為混亂的狀態下完成，有時還畫在不同材質的畫紙上。常常可以聽到設計者這樣自我調侃：這樣的草圖傳達出他們的感覺跟自我精神，而且公開他們一個隱藏很好的秘密：他們連續的創作過程。

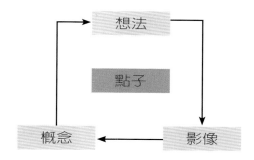

向內的圖像思考有別於其他思考，有不同的優點：
·圖畫材料的直接關係，產生一個絕佳的感官助益，滋養想像力。
·當一邊畫草圖的時候一邊思考，會有意外的驚喜。

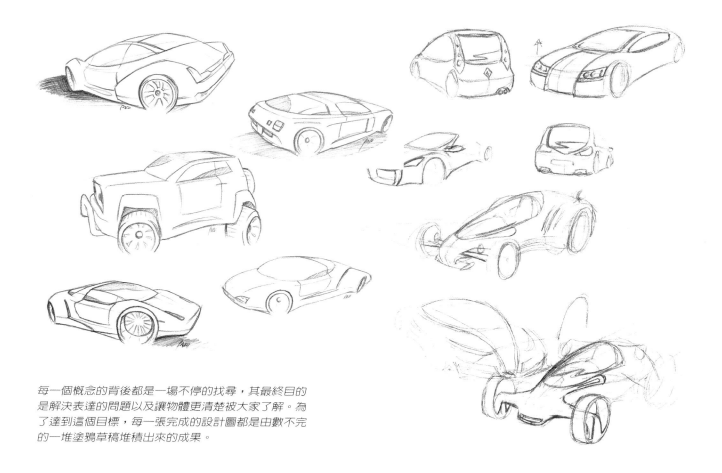

每一個概念的背後都是一場不停的找尋，其最終目的是解決表達的問題以及讓物體更清楚被大家了解。為了達到這個目標，每一張完成的設計圖都是由數不完的一堆塗鴉草稿堆積出來的成果。

圖像 的觀察

整個的概念敘述會變成一種選擇，只想強調有興趣的某些方面，而擠掉其他方面；因而最後產生過濾後的資訊。為了讓圖像簡單化，設計者使用易解的密碼。有些有經驗的工作室發現比起精確的照片，通常一般大眾較容易了解草圖或素描的圖解。草圖的線條或是輪廓都很簡單化。依據想要傳達的東西不同，一張草圖甚至要比一張寫實的圖片要能傳達更多訊息。

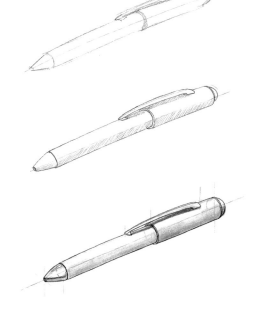

我們必須學習如何將圖畫加密，以便讓我們可用分析的方式來檢視。有一些選出來的圖畫所給的訊息比一張照片還清楚。

圖像的基本樣式

圖像被當成是形象而不是正確的實體詮釋。形象有取代的意思，所以圖像的作用是代表想要傳達的物體的相關象徵。這樣看來，針對幼兒圖畫所做的調查顯示，小朋友畫的塗鴉並不尋求要與畫的東西要一模一樣，而是實體的象徵性取代。圖像的首要功能在其敘述；也就是說，除了求真外，要能傳達訊息。所以，圖像能區分成二大派：寫實派跟加密派。

根據藝術權威專家安海姆(Rudolf Arnheim)指出，當小孩子畫人的時候，會堅持將頭部，眼睛，嘴巴線條等畫成橢圓形。
儘管畫出來的東西跟實體並不像，卻象徵性些微類似。

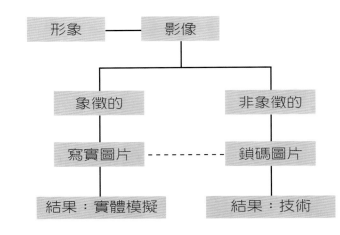

二種不同的圖片詮釋流程圖，象徵性以及非象徵性的

寫實圖畫

寫實圖畫是以呈現外觀為基準，追求的是人工式的複製模擬，一種類實體。現在，必須區分開求類實體的寫實圖畫以及尋求新概念為目的的類圖形。這樣的畫，圖像多多少少具寫實的，或者是簡要的。初步階段的設計圖就是這類的例子。

編碼圖畫

編碼圖畫非依據獨斷的常規為基準，也就是說，實物與圖像之間相等的大小、尺寸、空間配置，讓設計的圖像能夠易懂，從設計圖的比例開始到加入符號。相對於真實性，以功能性為優先。編碼圖畫相當依賴技術表現技法，傳達的資訊清楚不含糊，其最終目的很明顯是實用性的；也就是說，是創作過程的一部分，而其目的是物體最後是否有生產的可能性。

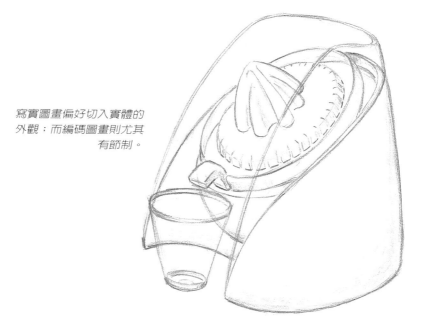

寫實圖畫偏好切入實體的外觀；而編碼圖畫則尤其有節制。

在某些特定的情況下編碼圖畫取代實體，其最終目的是為了在實體跟圖片之間取的一個完美的平衡。

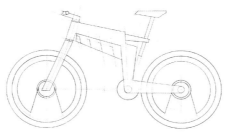 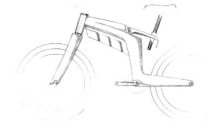

多重加工的寫實派圖畫以及極簡編碼的圖畫可以代表二種表現技法。最重要的是每一種技法所傳達的資訊。

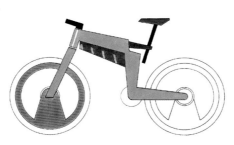 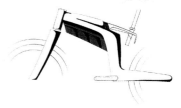

單色
繪畫技

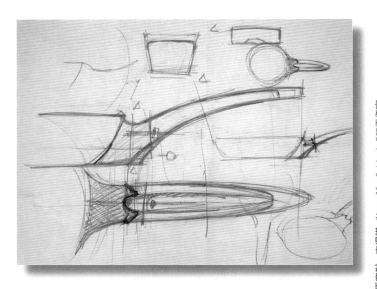

馬塞獻・古提諾 (Marcello Cutino) BCF工作室
平底鍋手把設計提案。2004年。
本圖用自動鉛筆完成

巧

工業產品設計最富創造性
的階段是最初的草稿構圖。

在此階段會使用必須的技術工具來將心中的概念詮釋出來以及將點子拓展。初期的草圖是簡單的把一個物體畫出來，並無考慮到面積的精確性問題。只是單單的用有意義線條將概念表達出來。設計者概括地用大約的線條勾勒出草圖。最後，再潤飾草圖完成初步的概念傳達階段。

有別於階段跟風格，為了讓草圖具體化，必須根據不同工具使用不同的技巧。最方便快速的技巧是單色著色技巧，我們使用時是以單一顏色為基準，色量、光以及陰影的控制都是基本的技巧，讓設計圖裡的物體看起有立體感及深度。

石墨
鉛筆素描

自動鉛筆素描實例

不同的灰階與線條：
A. 傳統灰階
B. 用手指暈染的效果
C. 不同密度的灰階
D. 密集的平行線條
E. 用橡皮擦擦拭過的平行線條
F. 色階漸層
G. 色階對比

設計構圖剛開始時，通常會習慣使用一般的石墨鉛筆以及自動鉛筆。自動鉛筆的特點是其線條均勻一致。

線條的

如果使用石墨鉛筆，筆尖要斜畫，得到柔和線條。萬一需要修改設計圖的時候，柔和的線條比較容易。如果筆斜度是45度，線條比較密實；而如果是30度，線條比較寬且呈灰色。我們可以依照個人喜好選擇適當的姿勢。

線條必須結實有力，避免線條斷續與不連續。要達到這種效果，手必須摩擦滑過紙張表面，手的移動必須包括手臂，尤其是在畫寬且一致的的線條時。

物體的體積

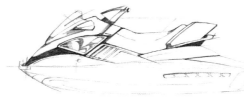

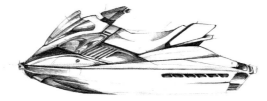

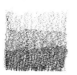

我們力求準確的線條；為了達到這種效果，試著連續拉長線條，避免斷續的線條。

從色階或者藉由交錯的線條來得到體積的效果。我們可以用軟質鉛筆處理色階，筆的斜度要足夠讓整片陰影的色階看起來都一致。然後，用指腹或者用擦筆讓線條暈染。如果利用交錯的線條，必須注意線條的方向。如果面積是彎曲的，交錯的線條的線條必須是曲線；如是面積是平直的，則線條必須是平行或交織的直線條。

暈染會加強體積的效果，柔和了光跟影子的交界處。

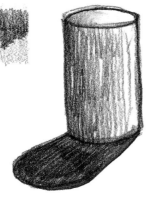

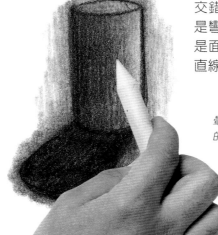

光線與光澤

為了強調物體光線與光澤最大密度的區塊,我們可以擦掉線條而非加畫線條。找到較明亮的區塊,用橡皮擦擦拭其灰色的底色,還原原本的白色。橡皮擦的優點是在第一時間就可以處理圖畫的光澤點;此外,可以隨意增加或消除色澤直到得到滿意的結果。在較明亮的區塊,物體的亮處使用擦拭的效果。

2

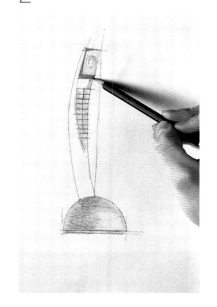

4. 對這張設計圖來說,透視部並不重要;相反地,不同的陰影線條交錯提供大量色澤,區分出物體的材質。

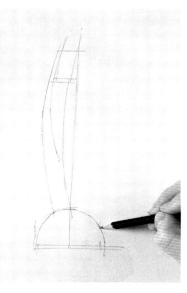

2. 用基本線條處理物體的輪廓,像是按鍵的地方,話筒以及基座。本階段尚未進入細部處理。

3. 把物體的形勾勒出來,注意每個材質的潤飾。陰影的效果強調出話筒的細部以及電話的球型基座。

1

要處理物體體積的效果,利用漸層。用橡皮擦擦拭較為明亮區塊的陰影部分。

1. 用輔助線條開始畫物體的粗略線條。特別處理通過物體中央的想像的軸心。這個方法對於那些不對稱設計的產品特別有用。

4

3

單色鉛筆素描

彩色鉛筆跟石墨鉛筆一樣可以拿來使用在線條為主的設計，或是漸層以及

色澤變化的設計圖。

對設計者來說，用彩色鉛筆取代石墨鉛筆來畫線條設計是很普遍的。

彩色鉛筆的線條較圓滑，線條也跟紙張很融合。通常，會選擇色階變化多的顏色，例如藍色或是深棕色。使用技巧跟一般鉛筆並無太大不同，除了彩色鉛筆的筆蕊成分含較多油脂，所以線條不容易擦掉。

我們也可以選擇藍色筆蕊的自動鉛筆，或是綠色；但是綠色跟底色白色的對比落差小，所以整體圖畫看起來便不是那麼清晰。

彩色鉛筆素描較適合小型的設計工作；非常不推薦給大型的設計工作。

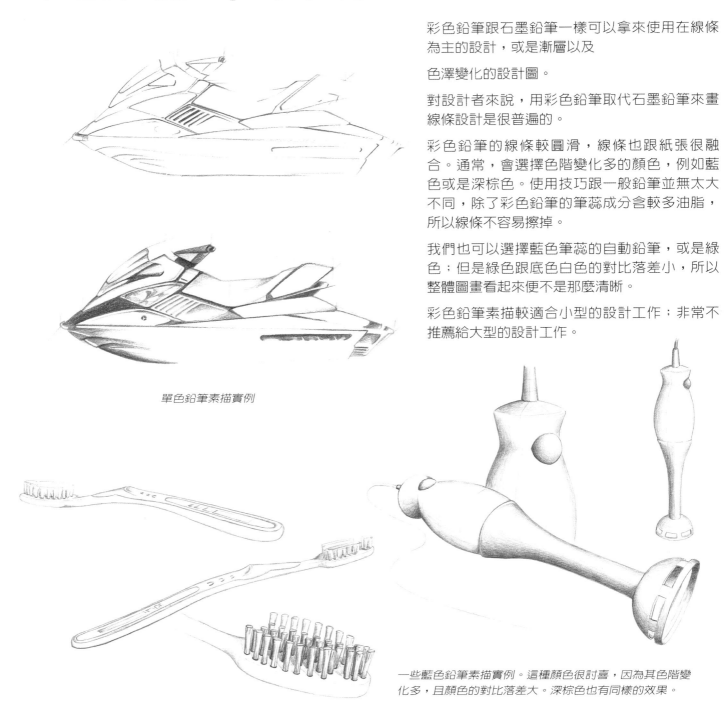

單色鉛筆素描實例

一些藍色鉛筆素描實例。這種顏色很討喜，因為其色階變化多，且顏色的對比落差大。深棕色也有同樣的效果。

漸層

跟石墨鉛筆一樣,可以用彩色鉛筆來處理交錯線條或是整齊均勻的灰色面積。交錯線條方面,筆的斜度以及線條間距決定陰影區塊的密度。對於微細的色澤變化,筆的斜度要盡可能壓低。筆壓以及來回畫的次數決定最後的色澤。我們必須要選好方向且不要改變。當想要覆蓋的距離很大,先上色一小塊,然後再繼續加上相近的顏色,依此繼續進行。

加上混合的二種濃淡不同的交錯線條,會得到二種顏色的有趣的視覺混色。值得一試。

水彩色鉛筆

水彩色鉛筆不常被使用。通常是把它當作是很軟的一般鉛筆來畫畫。然後,這圖加上水,就好像是用濕濕水彩筆的效果一樣。硬質鉛筆的線條耐水且如果沾濕水之後,線條也不會糊掉,等乾了之後還可以繼續畫畫。

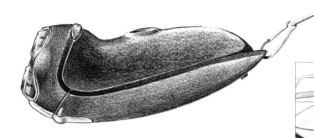

使用深棕色完成的電動刮鬍刀圖

跟石墨鉛筆比起來,選用彩色鉛筆完成的素描較難擦拭,所以我們必須確認線條並且盡可能保持較明亮或多光的區塊乾淨。隨時保持筆端削尖可得到這種效果。

1

1. 我們想完成的物體素描有二部分。我們的目的是解釋怎麼接合,即便我們把這二個物件分開畫,投射的線條也應該相符。

2. 牽引機駕駛座窗的結構以及未來的降落傘的,其處理應該不同。

3. 從交錯線條的密度以及顏色的加強開始著手。我們加強的細節像是必需遠離牽引機的螺絲鎖孔的深度。

2

3

我們可以同時使用彩色鉛筆以及麥克筆。最理想的方式是這種組合,以及跟要畫的物體很合的鉛筆來執行。然後,在鉛筆的線條上,塗蓋上相同顏色的麥克筆線條。這二種筆特別強調出圖畫的輪廓以及加強物體陰影較深的部分。

彩色鉛筆及麥克筆素描

光線與陰影

為了加強陰影區塊,需用麥克筆來回反覆塗幾遍。也可以考慮用顏色較深的麥克筆來加強對比效果。然後重新用彩色鉛筆繼續處理從陰影部分開始的中間部分色調,色澤變化以及漸層。為了讓陰影區塊的線條痕跡看起來不要那麼明顯,著色時的筆斜度要大。或者一支筆端稍微磨損的麥克筆可以有中性色調的效果。物體的光亮以及光澤區塊的處理則是留白紙張,不要做任何線條處理。

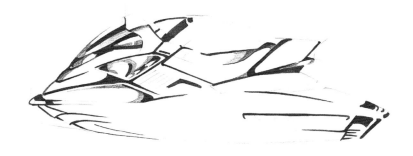

彩色鉛筆進行的中間部分色調陰影處理的過程

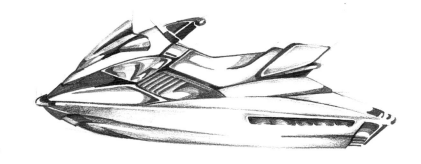

從最先的構圖開始本張設計圖即安穩循序進行。多虧加入主要的陰影效果以及中間部分色調,使其色澤變得豐富。

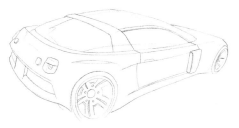
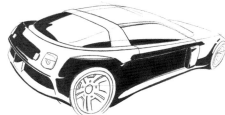
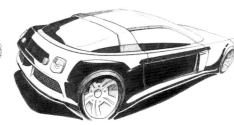

1

建議的顏色

因為中性元素跟其他的顏色的融合性極佳，我們較為推薦藍色跟棕色。雖然紅色太過搶眼，但是也可以考慮。黃色跟白紙的對比不明顯。綠色的色階變化太小。其他顏色，像是粉紅色，土耳其藍等，跟黃色一樣對比不明顯。紫色的色階應該是還不錯，因為跟即便顏色稍深，跟藍色的變化還是相近。

2

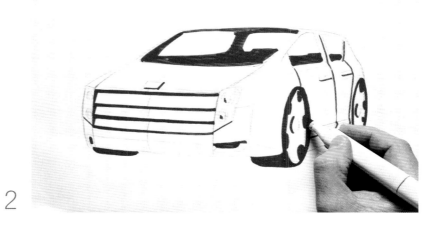

3

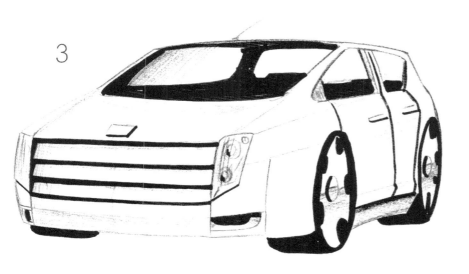

1. 用單色鉛筆處理設計圖的整體架構，本圖並無色階變化，僅是一個框架。利用其透視法慢慢修飾細部。

2. 用麥克筆來強調深度的感覺跟平面圖的變化，最終帶出物體的體積立體感。

3. 最後，重新用彩色鉛筆來聯接對比以及處理淺色的陰影區塊。利用留白的部分來凸顯物體的光亮部分。

有色紙張的
色鉛筆及麥克筆素描

另外有一種選擇有色張的設計圖,通常是緒紅色,灰色或藍色。如果我們選有色紙張,我們也還是可以輕易地處理明亮跟陰影區塊。選擇暗色紙張,只能使用明亮的著色;中性顏色會改善亮色跟暗色的平衡,而亮色的底圖紙張就適合用暗色的線條。

紙張顏色選擇

我們有好幾種紙張顏色的選擇。可以依要設計的物件來做選擇,因其外觀的顏色會決定設計圖的主導色調。例如,藍色的數位相機可能讓我們選擇藍色的紙張。但是也可以放棄較表現感的效果,轉而選擇跟物件的顏色毫無相關的其他顏色紙張,相反地,這樣反而有很不錯的顏色對比效果,使設計圖看起來更具吸引力。

較適當的顏色

我們依據紙張的顏色來選擇欲使用的彩色鉛筆以及麥克筆。如果是暗色紙張,可以選擇白色,或是跟紙張顏色相近但是較淺色的的彩色鉛筆以及麥克筆。

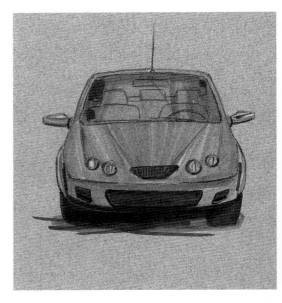

亮灰色紙張的彩色鉛筆以及麥克筆素描。用暖色系的替汽車外型著色的對比效果。

暗色紙張的彩色鉛筆素描。這個選擇很適合用來解釋跟強調物體的幾何圖形。這張設計圖並沒有像前張講究效果,但是卻達到其目的。

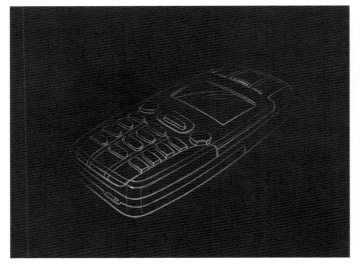

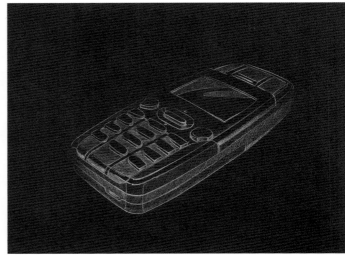

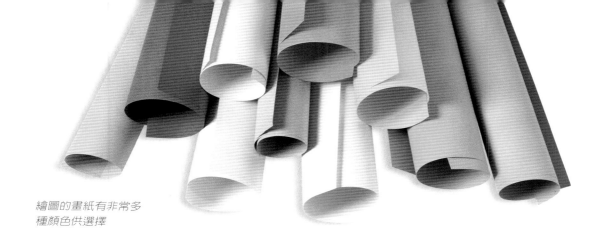

繪圖的畫紙有非常多種顏色供選擇

如果底圖是中性色調，則盡可能選擇與紙張相近但是稍暗一點的顏色。一旦完成設計圖，我們要用白色鉛筆加上亮色以強調體積的立體感。

陰影與亮光

亮度較低以及較暗的區塊，使用麥克筆來處理。可以用二支麥克筆來處理色澤的轉變：其中一支的顏色較淺，並來回反覆著色。用彩色鉛筆處理中間色調的部分，並且試著處理細微的色彩轉變。著色時筆的斜度要低，才不會留下明顯的線條痕跡。我們可以用較深的顏色來處理陰影區塊，而用明亮的顏色來處理光線集中的部分。建議留下大部分不要上色，可以露出紙張原本的顏色；這樣就可以使底圖顏色跟物件融合。如果有亮光部分必須強調，用白色鉛筆來處理。一旦完成設計圖，線條部份可以用彩色鉛筆再多補上幾筆，或是輪廓部分用簽字筆再修補一下，因為有些地方可能沒有畫整齊。

1

1.針對橘色底圖，選擇對比大白色的鉛筆。使用白色的鉛筆大約處理一下設計圖。

2

2.用麥克筆處理陰影區塊，區隔開底圖跟車子。畫出輪子跟輪胎的體積，以及到後車鏡的陰影。用粗字麥克筆加強底圖的顏色，用很少的線條強調細部。

3

3.重新再用白色跟黑色鉛筆描出因第二步驟而蓋掉的邊。用些許顏色相反的線條即可作出本張設計圖的驚艷效果。

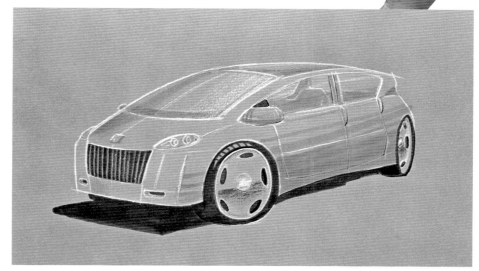

選擇用墨水來構圖是一項冒
險的決定,因為會遇到修圖
的困難以及沾污紙張的問
題。然而,也就是這個風
險,讓這些線條有特色有自
我風格。

物體粗略的輪廓線條不需精準,
可使用原子筆處理。

鋼筆跟原子筆草圖

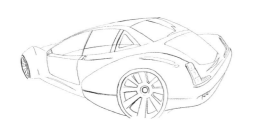
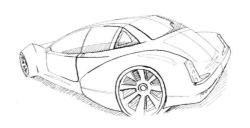

如果我們對物體的構想已經非常確定,而且想要以清楚乾淨的
線條構圖,特別建議使用鋼筆。

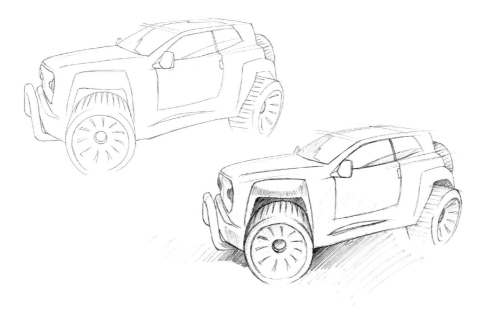

鋼筆

鋼筆可以畫出線條簡單清楚
的圖案,其結構變化豐富。
單用或著混著跟水彩筆沾水
用都非常不錯。紙張的質材
應該容納度好,不要太粗糙
或多孔。

基本上,鋼筆畫分兩種:一
種只單單是線條(輪廓跟陰影
區塊),以及使用沾濕的水彩
筆製造色澤變化的效果。

鋼筆下筆要穩速度要快。如
果我們用書寫專用的鋼筆,
線條可能較粗,但輕輕下筆
滑過紙張,線條會很輕易因
筆壓用力而變細。如果想要
線條細緻,我們建議細字硬
質繪圖專用鋼筆,使用這種
筆要小心紙張,因為筆尖很
容易頓住導致墨水噴出。

跟鋼筆一樣,原子筆也可以畫出清楚乾
淨的線條。實例請參照本張吉普車的概
念設計圖。

原子筆

市場上販售種類繁多的細字繪圖工具：原子筆的筆尖又分滾珠、纖維材質、毛氈，針筆以及毛筆，墨水分溶水性或非溶水性的。有些設計者認為用原子筆繪圖好處多。原子筆的線條無法擦掉修改，有利於設計圖或草圖的工作過程。因為無法用橡皮擦修改，所以設計者必須投注很大的注意力以及很小心。

避免粗線條或是細部的墨水過飽和，導致手經過時墨水跑位。

1

2

1. 開始時藉助一般的透視法以及，畫大略的線條。

2. 輕輕在細部加強確定的線條及密度。

3

3. 好像線條交錯圖，線條次數增加，幫助處理細部工作；線條的密度在這個技術裡常常被拿來使用。

4. 在陰影區塊，線條的細度以及平行線條之間的距離加強車子體積的立體感；同時，當作是底圖的幾何圖形有一種較穩定的感覺。

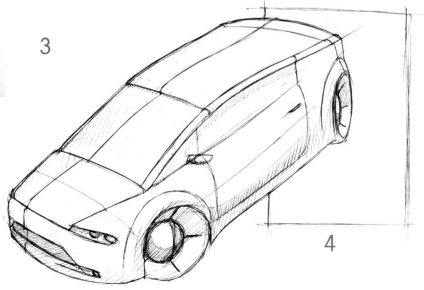

4

陰影區塊

利用交錯線條或平行線條來表達漸層。當線條越密集，陰影的效果也就越強。用毛筆添加效果的話,則會先把墨水暈開。毛筆的水越少,畫出來的線條顏色色澤也就越淺。稍微壓低拿筆的斜度,讓多餘的水分留在起點,採吸水紙,從這個點輕撫將線條拉長。一旦墨漬變乾,不管有沒有溶水,都不能在沾水將線條拉長。

交錯效果的陰影

為了處理陰影以及中間色調,設計者使用線條交錯的方式來解釋,對石墨筆或鋼筆。

如果用簽字筆,畫在已經先有原子筆的線條上,建議原子筆選灰色,也就是說,一旦變乾便無法再溶於水。

當上色的時候,要避免簽子筆的濕濕線條拖過墨漬區塊。

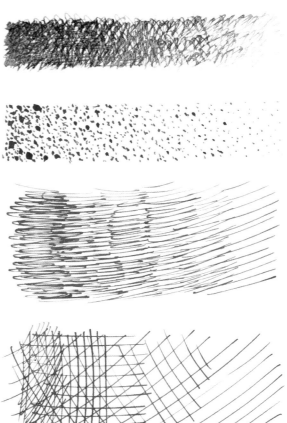

漸層。用鋼筆或是原子筆,可以用點狀效果、塗鴉或是線條方式完成。

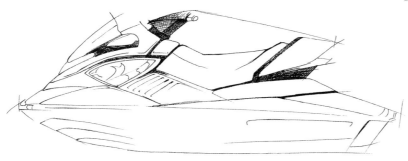

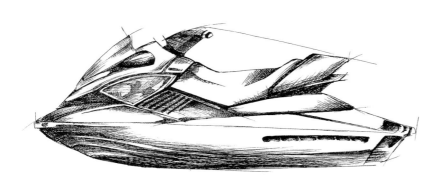

針筆完成的水上摩托車。為了呈現其形狀、垂直的線條、曲線以及色澤的方向,漸層應該助於解釋其透視感,採外強調光線的流動。

1

鋼筆的交錯線
條，都應該維
持同一個方
向。因為相反
地，陰影區會
變太黑，而且
線條的方線也
不統一。

如果用鋼筆，建議使用特別是畫圖專用的沾墨
鋼筆，或是自來水鋼筆。使用墨水技巧需要將
我們的設計觀點概念結合。

用墨水畫物件，構圖不要太複雜，相反地，屏
除太表面的細節，只留下真正可以表達這東西
的地方。我們將會發現沒有什麼畫起來很困難
的東西，在這技術來說，困難處在於如何只挑
出可以表達其物件特色的線條。

1. 開始塗鴉勾勒出物體的粗略輪廓，小心追隨
那只有綜合外觀的線條。

2. 增加體積感及陰影，從一般細度的線條交錯

3. 較黑的區塊的交錯比較密集。

2

3

上色技

外型的

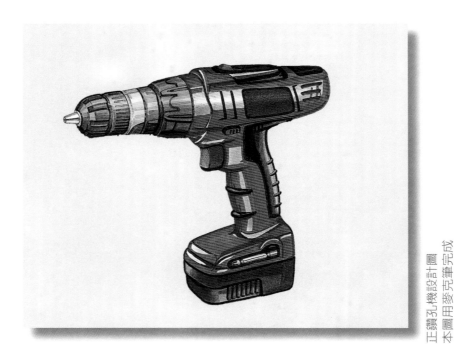

正鑽孔機設計圖
本圖用麥克筆完成
法蘭西斯科‧卡列拉斯 (Francesc Carreras)

巧，色調。

上色的技巧

賦予設計圖寫實感。

而且是表現畫面質感以及潤飾的好方式。為了做到，學習顏色變化以及漸層是很重要的，其目的是為了有效塑造表面與其質地，投射彩色的陰影及與光亮對比。這全部都是為了強調物體的3D立體效果。外觀清晰確切的物體，表面色彩通常是是使用鮮明對比的；相反地，表面的外型較組織協調的，倒是不容易綜合其簡單或基本的幾何外型，而其對比感則因顏色是緩緩轉變的而消失。要使用不同的顏色，則不要侷限在某些顏色，也不要過於搶眼或者是搶走設計圖主角的風采。當物體很清楚地表現出其外型，但是希望採用其他最後產品上色的選擇，通常使用這個技巧。

彩色鉛筆

彩色鉛筆精細的色彩效果很大，在處理質地時也有很不錯的效果。最好的方式是畫的差不多即可，也就是說，前面下筆力道輕柔，幾乎不要施力；在這層顏色再繼續加上新的線條、輕柔以及半透明的陰影。每次上色，下筆的力道都要輕。這個動作重複幾遍，直到圖的顏色對比足夠，密度夠變成暗色。

顏色混合

彩色鉛筆在草圖過程的應用

對很多設計者來說，彩色鉛筆很適合在設計草圖的過程使用，因為線條的變化彈性很大，色階也很豐富。很多人乾脆整個過程都使用彩色鉛筆。一旦完成草圖，修飾輪廓線條以及內部線條，並且用不同的色調上色。有其他的專業設計者，在開始時使用原子筆或是石墨鉛筆，然後用彩色鉛筆在畫面上做陰影效果處理。在各種設計案中，都很適合準備多一點顏色。建議選購24到36色的彩色鉛筆盒。

平行線條交錯以及斜行線條交錯實例

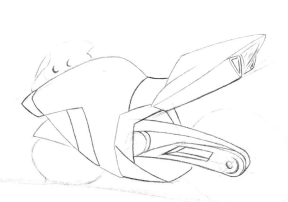

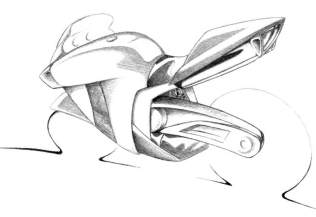

摩托車的線條有不同的顏色，相同的顏色之後要拿來處理立體感。

透明顏料

要使用這個技巧，用陰影上色，一層層疊上去。下筆不要太重，以免紙張上顏色飽和；我們的目的是每一層顏色都要呈半透明，使之可以看到下層的顏色。應該順著紙張的白色上色。若要加深顏色，應該要循序慢慢加深，通過交錯的線條還是可以看到底圖的白色。

從透明圖層，我們依然可以得到新的顏色以及很大的色彩深度，我們

可以觀察處理陰影效果時，這些顏色視覺上在紙張上如何組合。這些層疊應該要先構思好，然後依循正確的步驟，也就是說，暗色應該疊在亮色上面，因為亮色的覆蓋力比較差，可以讓底色露出來，也就透明圖層要的效果。如此一來，我們把較暗的顏色加上，慢慢地不要太緊。然後，一樣的方式再加上第二種較亮的顏色，這樣一來藉由顏色混合，可以得到一個新的顏色。

彩色鉛筆可以用來處理很多設計圖細部部分，像是摩托車的例子或是其他外型線條比較沒有那麼剛硬的農業牽引機。

1

2

1. 開始設計提案，勾勒出粗略的線條。所選的顏色最後就是整個圖的粗略顏色。

2. 根據物體的顏色以及質材的色澤與修飾，整理出設計圖的外型線條。

3

3. 不同顏色的混合或是疊合，有助於強調出體積感以及圖畫潤飾的質感。

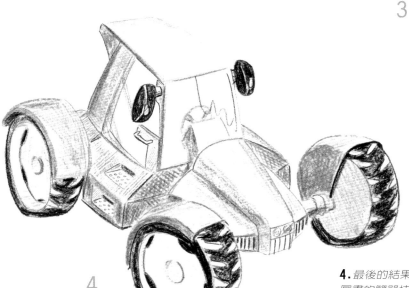

4

4. 最後的結果並不是物體的虛擬設計圖，但是藉由這個圖畫的簡單技巧，我們可以快速完成不同的彩色設計圖提案，在設計圖過程有很大的助益。

粉彩筆
及其他工具

粉彩筆很適合瓷器、木頭、透明感、以及閃閃發亮的金屬的設計圖。由於易於暈染的特性，對於物體的表面輕柔的顏色移轉，粉彩筆所能提供的潤飾效果非常細緻。我們可以塗開顏色得到其細緻的顏色轉換，然後用指腹或是擦筆推開顏色。

譬如，用擦筆可以得到很準確的效果。大片面積用卸妝棉會有不錯的效果。

透明感

對透明感，粉彩筆有驚人的效果。著色時不要用力，然後用指腹小心地暈開顏色。

亮光

在底圖上保留的白色區塊來製造亮光的效果，或者是用可塑型橡皮擦在已上色的區域擦拭（直接擦拭或者用樣板覆蓋某些區域，這樣的擦拭效果比較精確。），或者可以用白色粉彩筆來在物體迎光的部分畫亮光或者反射。如果我們畫的設計圖的色澤是明亮的，或是白色的，建議用暗色來描邊，例如用簽字筆。這顏色不一定是整齊畫一的。這樣一來，會幫我們的設計圖加分，所以，不要跟底色混合。

用跟粉彩筆同樣顏色的鉛筆來勾勒設計圖。

這張設計圖可以看到我們留白地方所出現的亮光效果。

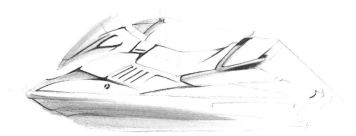

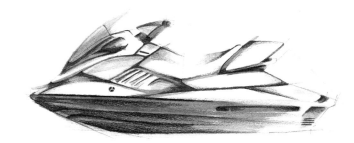

設計圖定色

每個工作完成後，必須要用完稿噴膠來定圖，因為粉彩筆很容易掉色。當要將粉材筆圖定色時噴膠不要靠太近，以避免噴膠影響色彩的鮮豔度。

粉彩筆使用技術

使用粉彩筆有二種不同的技法：第一種是只用粉彩筆畫線條跟上色，然後把線條富含的顏料推開上色，與其他顏色區隔；另外一種是用石墨鉛筆、彩色鉛筆或是原子筆把物體先勾勒出來，然後再用粉材筆覆蓋其上。第二種方法，設計者通常習慣用彩色鉛筆先勾勒輪廓，選擇跟粉彩筆顏色相近的彩色鉛筆。這樣一來，物體輪廓條的顏色跟物體表面的顏色就看起來才會和諧。

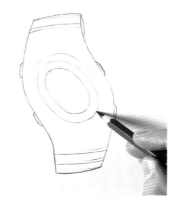

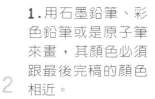

粉彩筆的透明感以及容易擦除的特性，有助於透明或是半透明質材的圖感呈現。

1. 用石墨鉛筆、彩色鉛筆或是原子筆來畫，其顏色必須跟最後完稿的顏色相近。

2. 將粉彩筆用成粉末狀灑在旁邊的紙張上。用棉花沾上粉末，輕輕地擦拭在圖稿的表面，切入較暗的區塊。

3. 用彩色鉛筆修補邊線跟較暗的區塊。

4. 用橡皮擦製造明亮的效果。擦拭色澤過深區塊。最後完成後定畫。

5.用彩色鉛筆處理按鈕以及錶面的數字，直到得到最好的效果。

現代設計圖、建築設計圖、裝飾或者是書本插畫都很普遍使用水彩技法。工業設計圖其風格最主要是經濟簡約的線條跟效果。在這裡基本上，我們只用水彩來設計圖的主體看起來有立體感，而不是使用太多的人工技巧來完成一幅極度完美的設計圖。

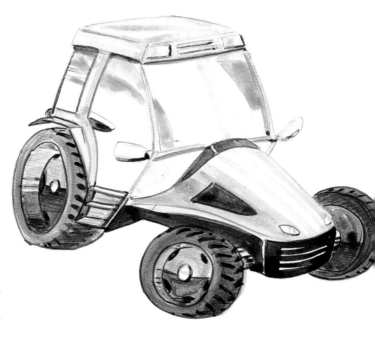

水彩
及水彩筆的應用

目前，很少設計者會選用水彩，最主要的原因是因為水彩極需經驗跟技巧。

水彩的溶水性

水彩是遇水即溶的顏料。這也是它主要的好處之一，因為隨著水分多寡溶解，所得到的效果也變化極大；其顏色介於幾乎幾近輕透，到覆蓋力強、顏色鮮活以及濃烈。

紙張的選購也很重要，建議使用能承受像水彩顏料一樣的圖紙。

農業牽引機的概念設計圖。本圖用水彩以及彩色鉛筆完成。

用石墨鉛筆畫牽引機。最後用水彩上色，而輪廓的一些地方用較細的水彩筆跟彩色鉛筆來處理。

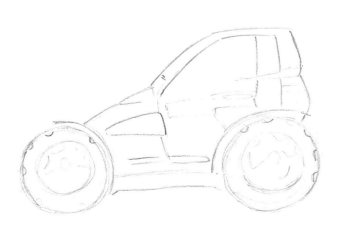

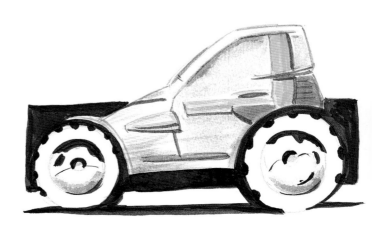

繪圖過程

通常習慣開始時先使用石墨鉛筆、彩色鉛筆、鋼筆或是原子筆。然後再用水彩先塗上幾筆，色彩對比小而且非常透明。繼續疊上顏色前，我們要先讓前面的顏色乾掉，然後再塗上新的圖層，但要看得出下層的顏色。圖畫慢慢地由較明亮的顏色到較暗且對比較大的顏色。如果想要圖稿的顏色看起來清晰分明，則在每一個圖層乾掉以後再上一層新的；如果想要漸層效果或是不同顏色融合，則圖層還未乾掉前就塗上新的。

水彩常搭配鋼筆、原子筆、彩色鉛筆或是鉛筆使用。有時候，有些設計者會用簽字筆沾水，營造出一種類似的透明效果。

1

處理光亮的區域，建議直接圖留白不要上色，讓留白區域產生光亮感。

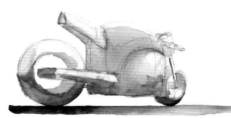

2

1. 圖稿開始先勾勒大概輪廓，要夠接下來用水彩時當作底邊。

2. 開始時使用色調較明亮的水彩比較容易修改。加強及增加色澤一直到圖紙留白的區塊，把白色區塊當成是除了設計主體外的另一個色調。

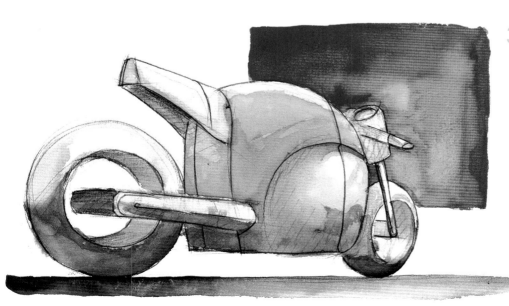

3

3. 最後，為了抓出深度的感覺，選用對比反差大的顏色畫一個幾何圖形狀，幫助圖稿中的摩托車定位。

麥克筆
與其色調的價值

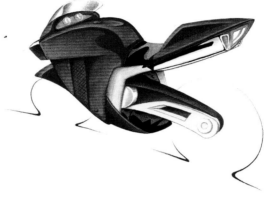

麥克筆是繪圖工具，也是很受歡迎的上色工
具。設計者很常選擇使用。繪圖效果看起來
比水彩或是粉彩筆舒服。因為其特性，有助
工作快速流暢完成，非常推薦在設計圖稿初
步階段使用。要有效使用麥克筆，動作須要
俐落，其風格才能直接清晰。

圖層相疊

麥克筆彩色技法，基本上在於處理圖層相疊
得到不同的色調，而圖層相疊又是用麥克筆
來回重複塗上去的。用相同的顏色卻可以有
不同的色調變化，所以跟物體不同面的迎光
狀態，能夠區別一個其物體面的不同顏色
值。如果在這個情況底下，用其他麥克筆塗
上新色而有極大的對比反差效果，即可以有
立體的感覺。

*用麥克筆快速構圖，因為一旦稍有停頓，紙張會吸
收墨水而其區塊的顏色會太過飽和。這個例子裡，
我們只在紅色區塊使用一種麥克筆。為了讓色調看
起來較深，在前述區塊重複塗上幾次。同時，我們
就可以選其他暗紅色的麥克筆。*

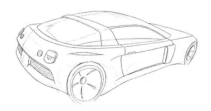
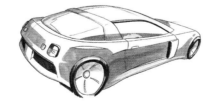
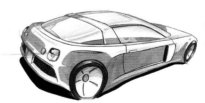

*麥克筆很容易搭配其他筆使用，像
是粉彩筆或是彩色鉛筆。我們看
看右圖車頂的藍色區域以及後車
窗玻璃。*

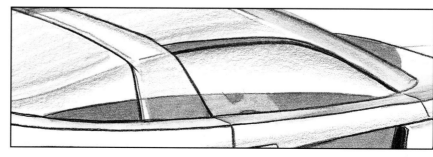

*藍色是用粉彩筆或是彩色鉛
筆上色。*

酒精性與水性麥克筆

酒精性麥克筆的線條有快乾特性，所以設計者的繪圖速度要快。普通的紙張墨水很容易散開，如果稍微停筆，則會因為墨水色調的改變，線條呈斷續不規則，可能會產生事先沒有預料到的污漬。水性麥克筆的線條較為一致，墨水不會散開或暈染，除非筆停頓太久。

必須注意事項

用麥克筆繪圖，建議注意以下幾點：

●要整齊覆蓋大面積區域，使用麥克筆筆端側面上色。

●想要深一點的色調或是陰影處理，可以混合一些顏色使用：線條交錯方式或是圖層來覆蓋。

●一旦筆使用過，筆蓋必定要鎖緊，以免墨水乾掉。

●筆尖如有損毀，立即更換新的。

1. 用石墨鉛筆處理初步設計構圖。

2. 用第一種顏色來描繪細部以及手機的按鍵跟螢幕的基本陰影區塊。

3. 用第二種顏色，譬如本例是藍色，我們用來強調出螢幕跟機身底下的暗色倒影。

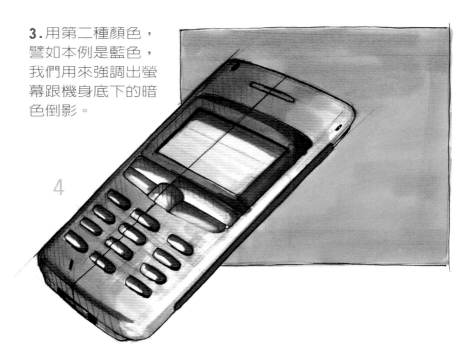

4. 用對比反差極大的顏色來安排設計圖的相容問題。

上色技巧

適用的紙類

為了避免紙張的凹凸紋路跟沾污，建議選用麥克筆專用的紙張，版面用紙。由於該類紙張具半透明感特質，因此麥克筆的色彩能極為鮮活亮彩。至於亮光區塊的處理，不建議紙張留白方式，藉用毛氈筆或是立可白，修稿後塗上暗白色即可。或者用中性簽字筆來處理。

對於表面明顯相異物體，也就是說其物體的各個面非常不同的處理方式，等顏色乾了再塗上相近的顏色也沒關係，因為每個面的顏色會都不盡相同。但是如果說物體表面是有機或是軟質，又是較複雜的幾何形狀的話，上色的速度就要快以確保顏色還是濕的，進而能夠使用接下來的工具來融合顏色。在前述這二個例子中，建議事先了解哪些顏色可以用來配合處理輕柔的色彩轉變。

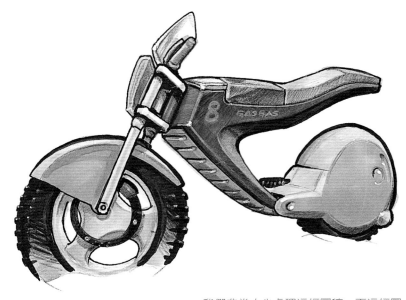

我們非常小心處理這幅圖稿。而這幅圖稿很精細可以拿來當設計提案用。

用相同的顏色相疊，有一種漸層的效果進而強調出並幫助定義物體。

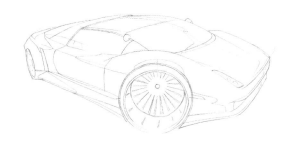

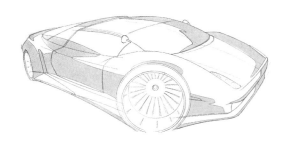

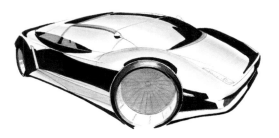

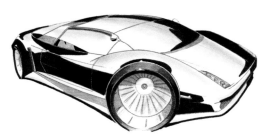

要畫這部車，除了麥克筆外也使用藍色粉彩筆。兩種筆混合使用讓車體的表面看起來有閃閃發亮的感覺。

1

2

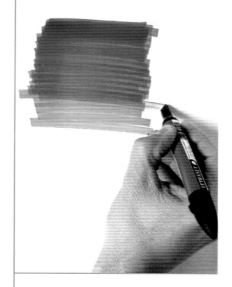

建議只用粗字
麥克筆來做這
個技法

麥克筆的漸層

很多情況底下,漸層效果有助於
了解物體的體積。最常使用的同
色的漸層方法是圖層相疊。為達
到這種效果,先上色,讓顏色乾
掉,然後再上第二層顏色。其色
調的變化通常反差對比不大。在
這個例子,我們可以重新塗上較
深的顏色來引出顏色也較暗的漸
層。

如果要達到漸層效果,在已經上
色的顏色再用灰色麥克筆,或是
其他剛硬或是冷系的顏色,我們
會發現塗上第一圖層後,其顏色
會變的較為模糊。

為了保持原來顏色的鮮度跟亮
度,要選另一種新的顏色而且能
夠重複上色,到得到較深的色
澤。如果想要顏色更深,通常會
需要用到第三種顏色或是重複再
塗上幾遍,直到最佳的顏色飽和
度。

1. 整齊劃一水平方向塗上第
一層。

2. 顏色相疊使原本的色澤變
深。

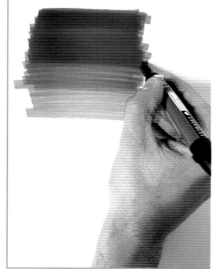

3

3. 我們可以得到至少五種顏色的轉變。若
是畫的速度快,顏色未乾前便繼續疊上顏
色,漸層的效果會很棒。

材質，的

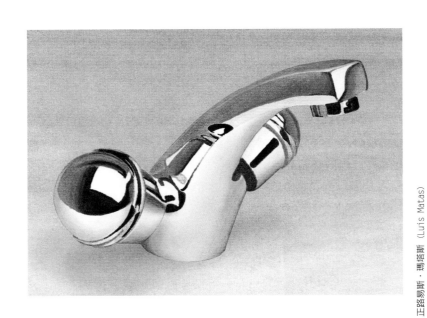

正路易斯‧瑪塔斯 (Luis Matas)
鍍鉻水龍頭
本圖稿用麥克筆與粉彩筆完成。

詮釋。

當在設計圖稿上

繪製物體時，

必須要事先知道之後物體會以什麼材質被製造。譬如說一張木質、金屬製或是其他材料椅子，在設計以及上色處理都會有所不同。如果不能確定材質，是很難想像其真正的外形會是怎樣。所以設計者必須知道如何圖釋各種材質，如何模擬其表面及質地特色。我們會使用混合的技法以達到上述成果，也就是說，再同一張平面圖上混用不同繪圖或上色技法，其目的是為了以具說服力及寫實的方式來詮釋有觸感的表面。在形體的研究裡，物體不同的體積以外型的分析、表面的判斷都十分重要。

塑膠 材質

為了繪製塑膠物體，我們先依據塑膠的表面特徵來選用所需的繪圖工具，也就是說，看表面是平滑或是光亮的。若是平滑的塑膠面，推薦麥克筆專用紙張，其吸水性佳很適合麥克筆，同時也適用水彩跟粉彩筆顏料。

繪製塑膠質地的過程

第一個步驟是規矩地把清楚的物體輪廓線條勾勒出來，建議用石墨鉛筆、彩色鉛筆、原子筆或是簽字筆。接著用麥克筆處理比較暗的區塊，而較明亮的區塊輕輕塗上一層粉彩筆粉末。色差對比以及中間色調的地方，則使用彩色鉛筆。使用毛氈筆沾水粉顏料，採用小塊的白色來處理反光以及光點，或是用金屬鋼筆、自來水鋼筆沾白色墨水，或選用立可白亦可。處理這個白色光亮的地方，得考慮光線的切入角度。根據白色強調點跟橡皮擦擦拭過後的效果的色彩飽和度，很容易就可以達到無光澤、壓光或是具光澤的塑膠色澤。

無光澤的塑膠立方體。

具光澤的塑膠立方體。

立方體的上面區塊用粉彩筆上色後，再用橡皮擦擦掉部分產生反光的感覺。讓人覺得似乎閃閃發光。

無光澤的塑膠圓柱體　　　　　　　　*具光澤的塑膠圓柱體*

無光澤與具光澤的塑膠體

為詮釋無光澤塑膠體，建議可以只單用麥克筆、或是用麥克筆跟彩色鉛筆、不然只用粉彩筆也可以。無光澤塑膠體的亮光非常柔和，輪廓線條也非常模糊。為了詮釋具光澤塑膠體，可以用粉彩筆來塗物體底色。顏色必須看來模糊。相反地，反光部分的對比必須很大，而其輪廓線條非常不同。為了達到這種效果，可以用可塑性橡皮擦擦拭處理白色的效果，或是水粉顏料來畫。另一種選擇是用麥克筆處理較暗區塊，粉彩筆處理較亮區塊，同樣地從較亮的區塊處理擦拭。

同樣的物體，其中一頂安全帽採用粉材筆完成，整張構圖看來白色保留區塊有一種閃閃發光的效果。進而跟另一張上色較重的圖區分開來，這是一件出色的作品。

極為閃閃發亮的球體

無光澤球體

如同第一張圖，用麥克筆處理無光澤球體的弓型區塊。建議不要留白底圖，改用彩色鉛筆來柔和光點。

為求發光效果，先用麥克筆處理暗色區塊，接著用粉彩筆處理亮色區塊。在原柱體的例子，如果希望完稿後的物體有極為閃閃發亮的效果，建議留一塊區域不上色。

為了詮釋木頭的質地，我們尤其需要特別注意所繪製的質材的顏色，也就是說，如果我們所畫的是歐洲杉毛櫸，色調就需明亮，像是東方常用的木頭，例如杉木就使用較暗的色調。

我們可以選用不同的工具來詮釋木頭：石墨鉛筆，彩色鉛筆或墨水筆；但是如果詮釋要更精準，例如選擇最初的概念，會需要二種非常有力的工具：粉彩筆後再塗上彩色鉛筆，以及麥克筆。

木頭材質

使用粉彩筆模擬紋路

第一個步驟是用小刀或是刀子刮粉彩筆，用某種溶劑融合粉末（例如打火機油），然後用棉花沾上溶劑抹過紙張，試著模擬出木頭的紋路。建議不要擦拭太多次，否則將破壞其紋路的效果，而讓木頭表面看起來一致，沒有紋路效果。我們選用與木頭相近的棕色來表現木頭。我們甚至可以依據木頭的種類，選用深淺不同的棕色。

粉彩筆完成的木板圖稿。可以選用一種或是多種顏色來上色，也必須注意方向及其木頭紋路，繪畫都要同方向。在其他二個面，重複多塗幾次。

粉彩筆完成的木頭家具圖稿。

為了設計跟處理家具不同的面，用紙張蓋住不用上色的區塊。

使用麥克筆模擬紋路

另一種選擇是用麥克筆。繪圖過程是由木頭的特徵紋路開始；用麥克筆順著木紋方向上色。可用筆端的不同面，若是斜面，會有不同粗細的線條。使用麥克筆便已足夠，但是根據想得到的效果，可以選用二到三種顏色的麥克筆，甚至筆尖有磨損更好，如此一來畫出來的磨損的線條更貼近真實的木紋)。

這二種方法都可以考慮，如果想要的話，還可以加入彩色鉛筆來表達木頭表面色調的變化。

為了讓木紋的線條容易上色，我們會超出木頭的上色區域。如果有需要，我們甚至可以剪下已經上色的圖形，並重新貼在另一張新的紙稿上面。

麥克筆完成的木板圖稿。可以使用一種或二種顏色的麥克筆來繪製，也必須注意方向及其木頭紋路，繪圖都要同方向。在其他二個面，重複多塗幾次或是用彩色鉛筆來修飾；其中一面的木頭紋路有改變。

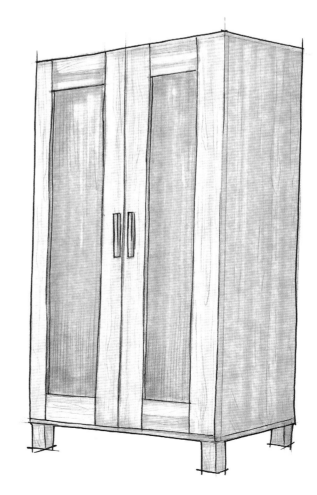

麥克筆跟彩色鉛筆畫的家具草圖，模擬木頭的紋路。

金屬材質

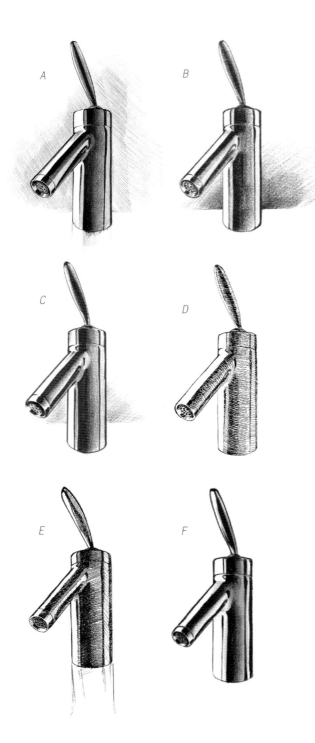

A

B

C

D

E

F

要詮釋鋼以及鋁，其步驟跟塑膠類似，但是亮光跟反射效果會極大。

金屬圖稿可以有無光澤或是具光澤的。若是具光澤，我們必須注意物體會將光以及附近的物體反射在自己的表面上。非常光亮並且極易反射的金屬材質，沒有自己的顏色，反而是根據物體潤飾，再而給予比較暖色或是較冷色的色調。如此一來，我們清楚地抓住黃銅的暖色，青銅的綠色以及鋁製物體的冷色系（藍色跟灰色）。如果是鋼，我們用非常中性的灰色。

如果是銅，應該用棕色跟微紅色；如果是黃金，要先在調色盤上準備好黃色跟橘色；表面是藍色的鋁，沾用一點藍色的粉彩筆粉末塗其上面的面，而以灰色當底，這樣產生非常有趣的藍色色調。

鍍鉻立方體圖稿。如果旁邊有其他物體倒影，其效果會更佳。

黃銅立方體圖稿。

不同工具完成的鍍鉻水龍頭圖稿：石墨鉛筆（A）、彩色鉛筆（B）、彩色鉛筆與麥克筆混用（C）、鋼筆（D）、原子筆（E）、粉材筆以及彩色鉛筆（F）。

鍍鉻金屬

鍍鉻金屬幾乎沒有主要色調，因為整個表面看起來就像一面鏡子，所以會反射所有附近的物體。它沒有自己的顏色，反倒是擷取附近物體的顏色，即便這些倒影的顏色比原本的實物顏色還暗一些。用麥克筆來處理較暗的顏色對比區塊以及清晰的輪廓線，即便因為反射不準確的關係導致倒影看起來歪歪斜斜呈波浪狀。因為物體圓形的影響使得倒影變形。

可以用大片的紙張底圖留白來處理倒影跟暗色區塊。

如果只需繪製單一物體，設計者可以假設物體在一個想像的場所，像是一個陽光普照的好天氣位於沙漠的正中央。所以物體會有藍天，地面的水平線以及土地的倒影。像這種視覺的效果佳，一眼即可以看出物體是鍍鉻金屬。要達到其效果，建議使用彩色鉛筆、麥克筆或甚至是粉彩筆。

鍍鉻球體的圖稿中，上部區域的平行線條變形。如果用藍色的粉彩筆來處理明亮的區塊，會覺得球體位於室外，而且是大晴天。

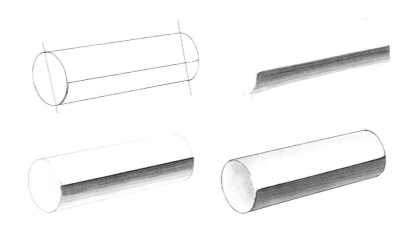

鍍鉻圓柱體的圖稿中，清楚畫出平行線。棕色讓人聯想到土地，而藍色是天空。如果不使用這二種顏色而改用灰色，其效果會比較不明顯，圓柱體像是擺放在室內。

1

2

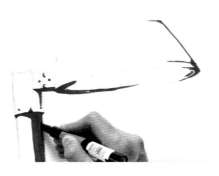

3

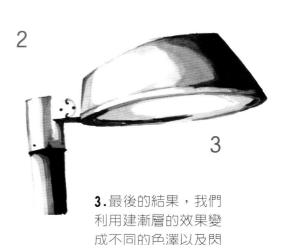

1. 我們拿一盞鍍鉻的檯燈當例子，簡單幾條線條將其勾勒出來，幾個動作將其鍍鉻如鏡子般的發亮效果傳達出來。

2. 用二種不一樣的灰色色調詮釋物體表面的不同倒影密度，利用底圖留白營造發亮的閃光，我們完成簡單的鍍鉻例子。

3. 最後的結果，我們利用建漸層的效果變成不同的色澤以及閃光。

其他 材質

還有其他很多不同的質材用在產品上，我們需要用特殊技法來襯托出其質地，或是區別出其表面。以下我們將詳述。

透明跟半透明質材

有很多不同表現方式，來看以下四個例子：

· 使用石墨鉛筆。用擦筆來暈染，以及某些區塊用擦拭方式來做倒影跟亮光效果。同時用非常飽和方式填滿其他區塊。

· 直接用麥克筆或者麥克筆跟彩色鉛筆混用。

選認底色，如果物體表面是暗色的，則用白色彩色鉛筆來處理倒影效果。如果玻璃表面是亮色，選用中性色調或暗色鉛筆。

· 在玻璃表面是暗色的，用亮色粉彩筆上色，然後用橡皮擦擦出線條。玻璃表面是亮色，則用中性色調粉彩筆來處理倒影。

· 如果物體可以經過透明的材質被看到，建議用亮色但是筆尖磨損的麥克筆來處理陰影效果。外觀看起來模糊，對比反差也比較黯淡無生氣。外觀加入白色，模擬投射在玻璃的倒影，倒影使我們看不清玻璃後面的物體的真正色調。

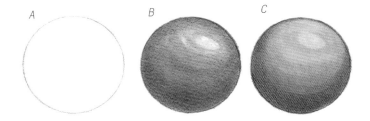

質地有刻痕的球體。我們將一張粗面砂紙放在將要繪圖的那張紙張下面，接著依照以下步驟：用麥克筆來彩繪底色(A)；用暗色鉛筆上色(B)然後把砂紙移開一點，讓圖稿物體的顆粒不要相同，然後回頭用較淺的顏色上色(C)。

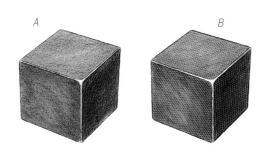

不同質材的輔助工具所完成的立方體圖稿：砂紙(A)以及有鑽孔的金屬板(B)。

不同面板。

有結構組織的材質

想要詮釋石頭、混凝土、布料、金屬鑽孔，也就是說一些表面凹凸不平的材料，建議避免使用暈染或是聚光，表面質地應是無光澤的。

有很多不同的方法來詮釋其結構組織。最常是用的方式是藉助不同粗細的砂紙，以快速的方式來產生效果。而為達到其效果，我們將一張砂紙墊在圖畫紙的下面。接著我們用鉛筆以摩擦方式在紙張上塗擦，直到出現模擬的點狀顆粒。想要有浮出的效果，把砂紙上面的圖畫紙輕輕移開，然後用較淡的顏色上色，就可以在較為凸出的區塊有光影的效果。

岩石材質的凹凸不平感，也可以用牙刷沾上顏料來做。要達到其效果，把牙刷沾上墨水或液態水彩。移進紙張，接著用指甲輕撥刷毛，使之噴落大量的滴狀顏料，附著在紙張上。

1

石墨鉛筆跟粉彩筆都是詮釋透明感的最佳工具。

2

瓷器

要詮釋瓷器，其步驟跟詮釋塑膠製品一樣。利用大片的圖紙留白來當白色區塊，因為底圖的白色可詮釋密度高的迎光區域，較暗的區塊則用高亮度的灰色。

3

我們把一張粗顆粒的砂紙擺在紙張下面，進行以下步驟：

1. 用麥克筆來塗底色。

2. 用黑色鉛筆來加深顏色。

3. 把砂紙移開一點，繼續進行同樣的動作，加入較亮的顏色。

麥克筆很適合詮釋瓷器，因為不僅強調出細節，並且賦予圖片真實感。

影像
的組織

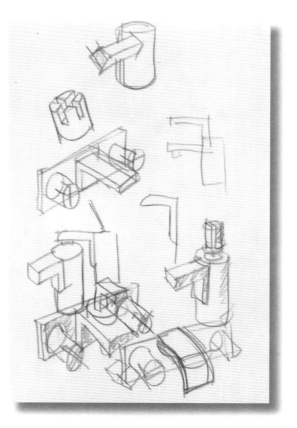

正史密特·拉科那設計 (Schmidt-Lackner-Design)
水龍頭系列外觀初稿
彩色鉛筆完成的草圖。

架構。

繪圖設計的步驟分為
清楚明確的三個步驟。

其中第一個步驟要延伸出不同的概念，強調組織架構及其分布；第二個步驟要發展出其中一些選中的概念，這時必須注意圖畫的分布，而第三個步驟的目的是詮釋出已經確切選定的影像。我們一定總要清楚傳達出設計圖稿裡大部分的各個面。因此，我們要分析影像的分布；在某些例子裡，我們會修飾物體的細節；也會加上一些文字說明來幫助完稿後回來再審視概念。

有時候，設計圖想要達到寫實的效果，可以黏貼加入的圖像，最後那些最重要的圖稿將會是我們首要介紹的作品，而我們要保護不讓這些作品因為使用而遭到破壞。

握姿和手

在第一個階段，就延伸概念的觀點來看，這是一個最具創意的階段，影像的分佈還沒有規則。設計者開始在紙上繪圖而不需要注意物體的結構。重要的是一次要畫出多個物體，通常是許多個小圖畫在同一張圖紙上。

概念的發展

在第二個階段，設計者依據之前擬定選擇的概念來開始作圖。這階段要處理的就是發展概念，接著開始適當的修改。必須考慮透視跟比例的正確用法，分析該怎麼分置圖紙，使圖像都能明確分配。要注意正確分配圖像的重要性，使之接下來的處理能夠連續及清楚，最後能讓客戶容易了解並抓住他們的目光。必須在紙張上安排圖像的位置，就好像是有規則性排置的引人注意的設計提案，清楚地傳達設計概念。我們知道水平放置的元素就好像是靜態的，而垂直放置的物件充滿動態感，而傾斜擺置則會有活動感。

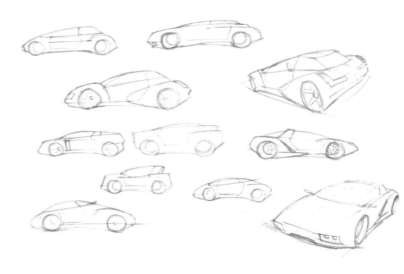

第一階段在於尋找靈感，樣圖的分佈是凌亂的，沒有秩序的。

同樣一張圖裡，我們找到一些草圖，有些想要抓住靈感以及其他試著發展靈感。其實試著發展靈感的草圖在圖畫裡沒有固定的位置，然而，修飾的很好而從其他草圖跳脫而出。

當繪製的物件少，其分布也就較簡單。所以建議把焦點放在影像本身。

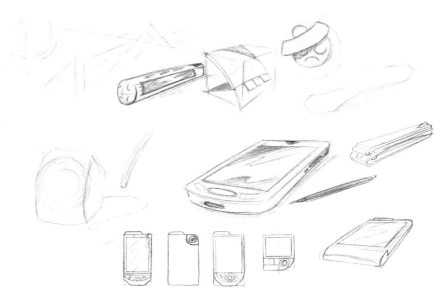

決定選擇

在第三個階段,開始發展所選定的概念,通常只是展現物體的一個影像,有時候則是加上一些細節或是文字說明。而若是加上文字說明,必須依照圖稿排版來決定。必須要了解排版,就像最初的構圖,有關結構,配置,取景,以及檢查圖稿中物體的比例。每一張圖稿前的構造圖解釋是基本必要的,以便讓內容相符以及物體最後的修稿有意義。

細部修飾

有時候,因為比例的關係,有些設計者覺得很重要的部分,卻反而表達的不如預期中一樣重要。遇到這種例子,就可以加上細部修飾,也就是說,比起設計圖稿的其他部分,對一個物體的某些部位用較大的比例尺來強調。除了放大想強調的區塊外,我們可以加上一些文字說明來表明欲傳達的東西。而圖被放大時,讓設計者可以介紹提案的詳細內容給自己跟客戶。同時對整體視覺來說也有幫助。有些詮釋細部的例子裡,尤其是像機械圖,可能會讓交談者搞不清楚,或是使他們不容易了解想表達的東西;而這時圖解或是流程圖就很有幫助。

在選擇或是發展概念的階段,重要的是能夠清楚溝通我們想表達的東西。我們必須注意欲傳達的概念的各個角度以及部位,譬如像是紙張上的位置分配。

必須以大比例的方式處理細部以求最大成效。有些例子裡,通常會用彩色來強調,而其他部分則用單色處理。

加入文字說明

很多時候，在產品設計的前面幾個階段，開始延伸初始的概念時，還有在第二個階段發展一些前一個階段選定的概念時，設計圖會加入文字說明，註明哪些地方除了單單視覺外，需要加上註解，或是接下來會修改的一些細節，物體材質或是生產製造過程。像這樣的文字說明用來加註一些通常設計者會忘記的特徵或特點。當回頭審視這些點子時，附加的文字敘述對設計者以及其參與案子的人員來說是有用的工具。這些文字說明就變成影像的解碼。

整體構造加上握把

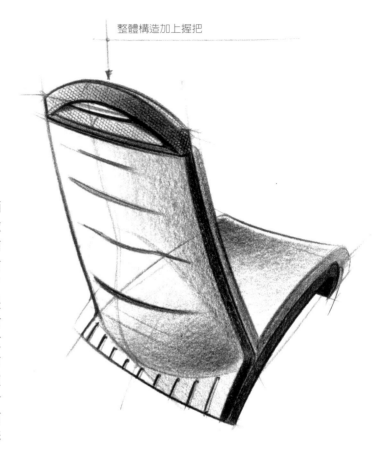

在只有單一文字敘述的設計圖裡，文字說明反而比設計圖本身要傳達的內容還要有詳盡的資料，單一的訊息會引人特別注意。

說明文字內容的引線對於連結文字有很大幫助，因為可以直接連結文字跟圖畫細節部分。建議用合適的線條，以免跟設計圖的風格不符。

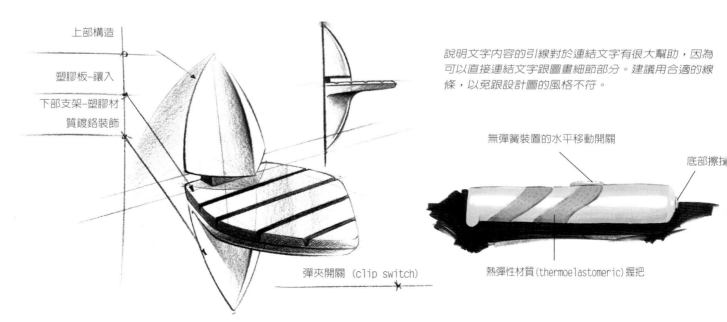

上部構造

塑膠板–鑲入

下部支架–塑膠材質鍍鉻裝飾

彈夾開關 (clip switch)

無彈簧裝置的水平移動開關

底部擦拭

熱彈性材質(thermoelastomeric)握把

字型

文字內容不需要是印刷字型,可以選擇用手寫註
解。建議放棄使用小寫而改用大寫字體,讓其他
設計案子參與人員可以很容易了解。

文字說明的表達

加入文字說明時,建議跟設計圖分開,以免弄亂
內容。當文字內容分別註解不同的地方時,較常
見的指明連結的方法是,用線條或是連結線將欲
說明的區塊跟文字連結,而可能有好幾種不同的
方式,像是直線條或是彎曲線條。建議採用直線
條,因為可以給設計圖較清楚的指示,文字說明
儘可能跟要註解區塊同樣高度,讓整個設計圖看
起來有較好的文字說明品質。有時候,如果文字
是註明很多概念的轉變,甚至到已經是整個設計
圖或是設計物體的一部分轉變,就不要註解,而
是重新畫一張設計圖。

一些輔助的線條可以幫我們統一註解文字的高度,
美化文字內容。

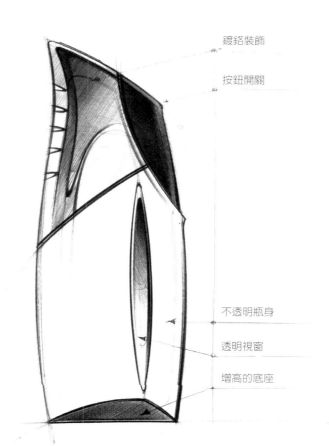

鍍鉻裝飾

按鈕開關

不透明瓶身

透明視窗

增高的底座

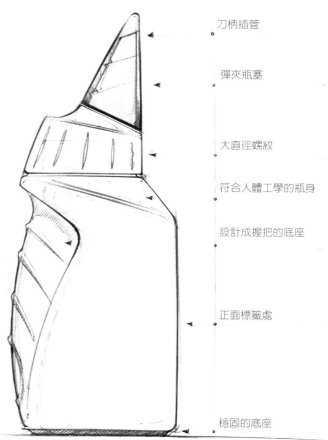

刀柄插管

彈夾瓶塞

大直徑螺紋

符合人體工學的瓶身

設計成握把的底座

正面標籤處

穩固的底座

當草圖跟設計圖稿的數量很多，也就是說可以用不同的方法來表現產品，我們應該停下來想一想及研究產品的價值跟合適性在哪裡。一旦彙整所有材料，就用適當的方式來表現：我們可以剪下較具說服力的設計圖，接著黏在圖紙上來將這些概念分類，使接下來作品展示更容易。

草圖的選擇
與影像的加入

影像的合適性

推薦要有自我評判的精神，並且決定是否將每張設計圖都加或是不加入最後的展示裡。我們應該篩選較適合的圖，還是非常粗略跟概括性階段的圖。為了讓人更清楚了解以及更好的視覺效果，我們選擇將某些稿圖重新加強細部以及圖稿的品質，以便讓概念更清楚並且得到好的成效。這些圖稿還不是最後的作品，因為尚未做高品質的修稿，但是卻是一個我們詮釋概念或者給其他計畫參與成員參考的最佳工具。

較合適小型家電的顏色提案實例。

展示的場景

為了呈現這些圖像，必須準備中性底色的圖紙或者是其他之前已經為其他設計方案所準備的圖紙。事實上，我們必須創造的是一個虛構的場景，以便配上欲設計的物體，更精細地處理。這些底色會讓圖稿中產生深度感，而讓整張設計圖有更出色的效果。

很多時候，草圖的尺寸跟產品的尺寸不合，需要使用紙張來補救。

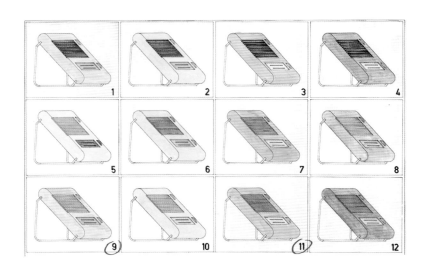

1. 用藍色麥克筆來彩
繪底圖。

2. 用切割刀割下圖
片。

剪下與貼上

建議選擇符合我們概念較佳的
角度，要同時考慮到正確的比
例尺寸以及透視。然後，拿出
已經畫好新的物體的圖稿，拿
起剪刀或是切割刀剪下圖片。
把圖片放在事先選定的底圖
上，選定二者的位置，試著讓
組合看起來正確。不要物體的
頂角剛好跟底圖的二側對齊，
因為這樣會讓圖片的欲傳達訊
息不正確。底圖之於物體相對
地會產生深度的感覺，這樣會
有加強的效果。要貼上剪圖，
用黏性噴膠噴在剪圖背面以及
將貼上的底圖的部分。

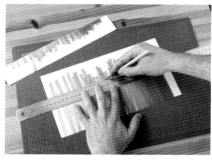

1

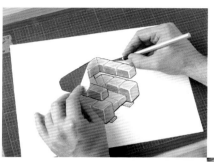

2

建議不要用手
指要摸太多次
要上膠的區
塊，因為我們
的手會弄髒；
可以用刀子來
輔助，同時刀
子也可以準確
割下將貼上剪
圖的部分。

3. 如果紙張是排版圖紙，則很
容易穿透圖片看見底圖的顏
色。建議先將底圖剪下物體大
小的部分，然後把剪下的紙張
丟掉，或者是把圖片背面先貼
一層別的紙；這樣的話，紙張
自然比較厚，就不容易穿過圖
片看到底圖的顏色。

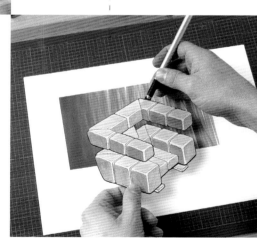

3

4. 用噴膠將圖
片黏在底圖
上。

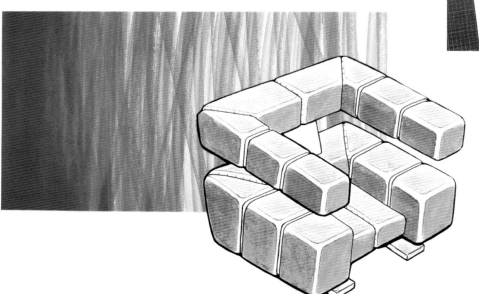

4

保護 圖稿

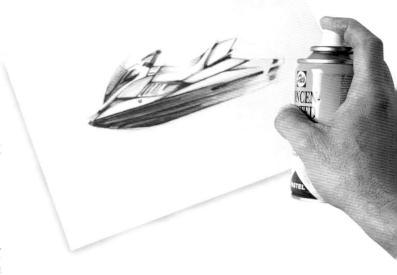

有時候，仔細設計的圖稿是非正式用途，或是用來給同隊其他組員當作是工作用途的工具。

保護噴膠

石墨鉛筆或是粉彩筆完成的圖稿應該要定膠，以避免之後圖稿模糊。所以要使用完稿噴膠來幫這些圖稿定稿。噴膠要均勻地噴灑在圖稿上面，直到完全覆蓋一層薄膜。噴太多反而會讓定膠的圖稿顏色過於飽和，色澤感覺變髒亮度而變暗。非正式的提案介紹的設計圖可以放在紙板上，然後用保護紙張覆蓋，收在文件夾裡來保護圖稿，也可以避免摩擦。圖稿必須要能承受使用，而且可能是一個或是好幾個開會必須使用的工作工具，也就是說，圖稿可能會受損，或者因為碰撞或是手的摩擦而導致色澤剝落。因為如此，建議保護照顧這些原稿。

使用之前，將瓶身充分搖晃，否則噴膠會沉澱無法噴出。在一定距離噴灑。最好是快速來回噴幾次，避免噴膠都黏在同一個區塊。必須要記住，若是用粉彩筆作畫，一旦噴膠乾了定畫後，色澤會失去亮度而變暗。

外部保護

最簡便的保護方式是，圖紙後面粘一張一倍大的紙張；然而，若是工作會經常性用到，這個方法便不適用，建議考慮別的方法。

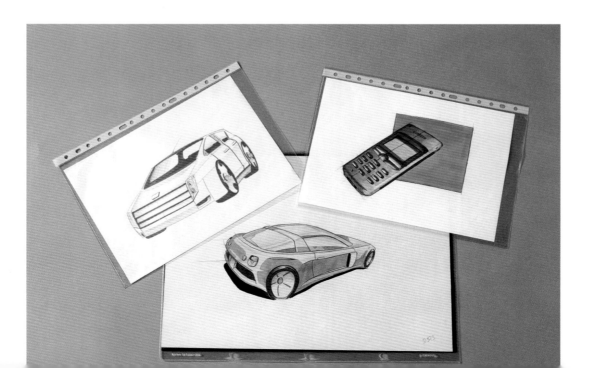

選擇自己覺得舒服以及容易使用的保護工具。

塑膠薄膜很常用，也就把圖稿包在二片透明的塑膠薄片裡。一旦把圖稿放進塑膠膜裡，就不要再碰觸。另外的選擇是乙烯基薄膜，只要一點點就能黏住；很適合介紹完結後需要重新修稿的工作。要保護圖稿，剪下與圖稿同樣大小的乙烯基薄膜然後放在其上。它的優點是可以很容易剝開而不會傷害圖稿，缺點是會讓圖稿的顏色變暗些。如果不喜歡這點，建議使用醋酸鹽製的，它的透明性可以讓顏色看起來鮮豔。如果想要修稿，這種的也能輕易剝開，但是表面可能會太亮，很多反射亮光，影響圖稿的正確性。

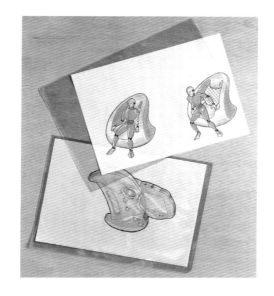

保護膜的好處是當我們想要修改圖稿時可以輕易抽拿。

保護膜跟文件夾

文件夾要硬殼的，裡面有銅環可以將塑膠透明膜保護的圖稿歸檔，而且塑膠透明膜有拉鍊保護。所以市面上有很多種類的保護膜、檔案夾、文件夾可以選擇，有各種顏色、尺寸以及材質。

有各種大小尺寸的保護膜，最常用的是 DIN A4、A3到DIN A2。同時，有銅圈跟鑽洞的。

物體的敘述與內容

"設計圖稿的時候，認識工具，風格跟技法是基本必要的，
加強設計概念的能力也是如此。"
穆列寧・傑尼(Mulherin，Jenny)編著。工商美術設計表現手法。
Editorial Gustavo Gili，SA出版，巴塞隆納，1990年出版。

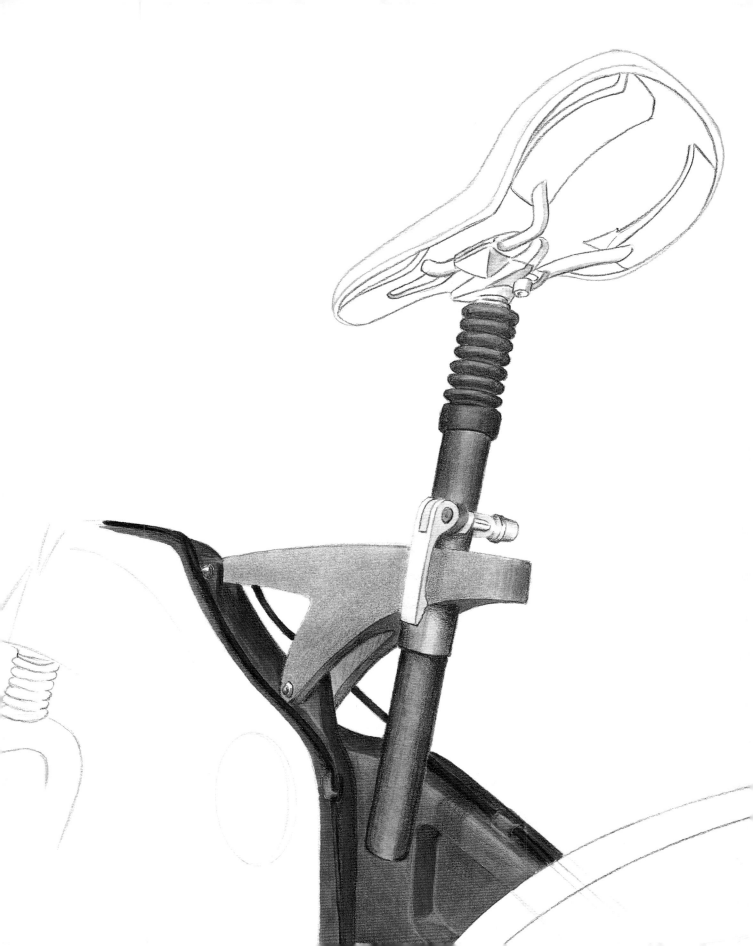

人類，
出現在產品

霍爾帝·米拉 (Jordi Mila)
2004年，人形與汽車座椅研究
這幅圖畫是由原子筆繪成。

設計圖稿的元素。

設計者必須要有主要的資源工具。

以便使用清楚明瞭的方式來解釋設計圖案以及避免設計圖稿的錯誤。

最常借助的方法是在圖稿中加入人類因素。人形在圖稿中出現有助於清楚解釋比例關係（依據人體的比例為基準），以及可能的物體的採用，使用跟操縱。通常，人形出現的作用僅僅是參考，不需要太多細節及修飾。重要的是人形軀幹比例要正確。

其他我們必須考慮的因素是要正確選擇底圖顏色、大小、面積、文字說明的字體，不能沒有幫助反而偏離設計圖稿的主題。

人形

人類軀體的正確表現方式被認為是特別
困難的,需要持續不斷的學習。最好開
始方式是利用模特兒,因為可以讓我們
學習人體姿勢、行動中的樣子、體積、
外表,以及描述衣服的皺褶。

我們也可以參考一些有關人體測量學的
手冊,可以找到單獨的人形,以及有綜
合不同的,果斷的姿勢。利用這些圖解
圖,我們可以依樣畫出許多不同姿勢。

總體上的人類外形

當我們描繪人體外形,重要的是首先要
總體來看,確認部位跟整體的比例。為
了讓視覺統一容易,我們畫一條線將身
體分成二部分,與脊椎的位置相同。用
這條線條作為引導,跟畫背部的線條是
一樣,當身體挺直,坐著,彎腰時,線
條是彎曲的。在這最先的線條之上,我
們再畫上二塊水平的區域,分別代表肩
膀跟臀部,根據人體姿勢的不同而會彎
曲。接著,勾勒出橢圓形的頭部。在這
圖解圖上,以多邊形的方式畫出軀幹跟
雙臂,並且檢查比例是否都正確。一個
多邊形的方式的另一個選擇是繼續用直
線構圖,然後再增加體積直到達到人體
各個部分的正確比例。

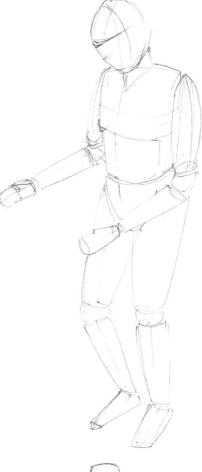

*在人體測量學的手冊
中,我們可以找到很
多人形的表現方式。
雖然只有正面或是側
面,但是這些圖解都
對我們很有幫助,可
以很簡單地概括身體
的體積。*

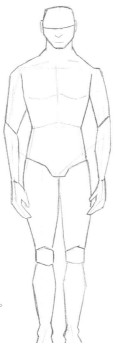

人類外形比例示範的正面與側面表現方式。

人形側面

跟前面的例子一樣,開始
先畫一條脊椎線,之後再
加上頭部,確認四肢的位
置,就好像在處理金屬線
構成的人形。這樣一來,
我們比較好控制比例,將
這人形的每個線條增加體
積,讓軀體跟四肢有應有
的體積。輕柔的方式處理
線條,因為是我們設計圖
的骨架,一旦我們完成最
後的人形圖後,必須清除
這些線條。

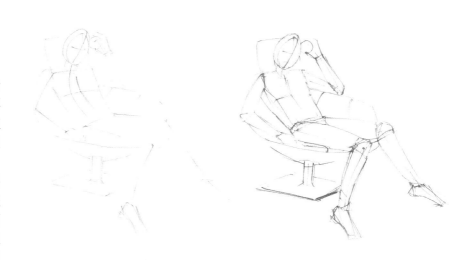

多邊形的形狀有助了解人體外形的
表現方式。

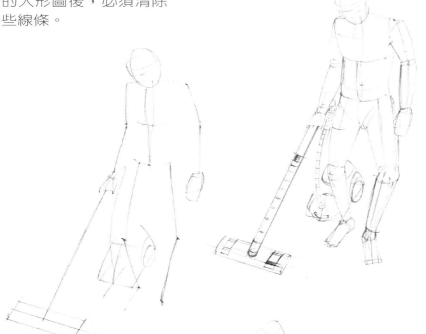

綜合人體外形的表現方式,就好
像一條用來幫助表現比例及正確
尺寸的金屬線。接著,從線條圖
解增加形體的體積直到軀體的每
一個部位達到原先應有的體積。

在人體外形側面中,先畫出脊椎
線及其四肢。接下來,畫上物體
並確認比例正確。最後,增加形
體的體積。

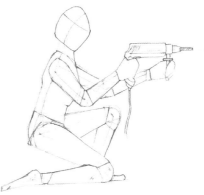

線條的重要性

設計提案中加入的人形圖解要清楚易懂。如果人型
態過於真實,反而會模糊物體的主角地位,引開注
意力,這是我們不希望的。對於我們想要表達的
東西以及用來輔助了解的人形之間必須要有清楚的
分別。也就是說,不需要對次要的東西做過多的著
墨。所以,人形、手或是附近的東西都不須太過詳
細,必須要附屬於主體。

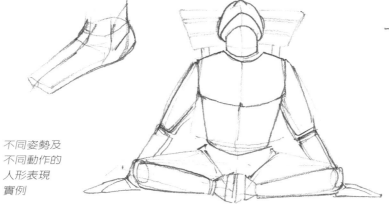

不同姿勢及
不同動作的
人形表現
實例

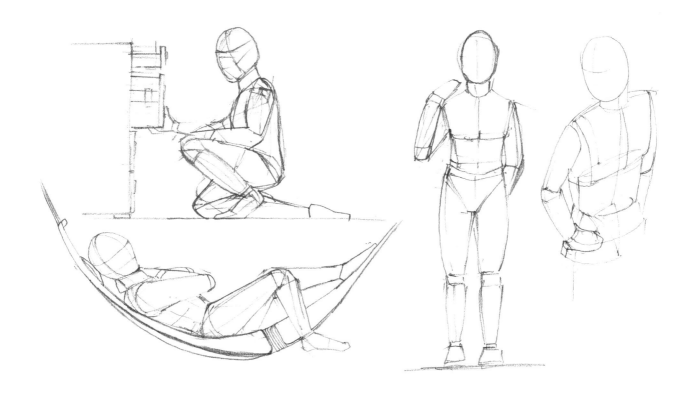

人形輪廓

另外一種人形的表現方式
是利用人形輪廓。也就是
人體外形的簡化版,人體
單一總外形但是沒有詳細
再繪製,對我們的目的非
常適用。

如果我們無法掌握模特兒
或者是從人體比例的表現
方式,人形輪廓會有其程
度上的困難性。豐富的設
計知識以及技能是不可少
的。

即使我們不推薦,還是有
些設計者用有陰影或上色
的人形輪廓來表現,因為
我們必須要讓人形輪廓盡
量是次要重要性。

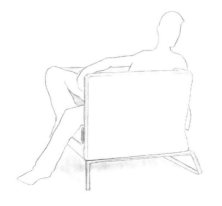

人形輪廓只
不過是用來
襯托物體,
線條跟清晰
度的重要性
低。

*在扶手椅的設計圖中,人形只是一個輪
廓。在這個例子裡,人形一點都沒有喧賓
奪主,搶走椅子的主角地位。*

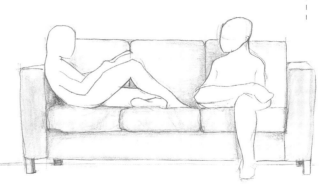

*人形輪廓讓觀賞者能夠更了解物體
的比例。*

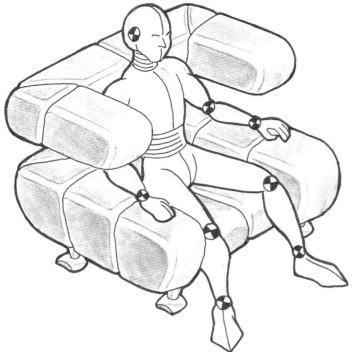

*另外一種人形的表現方式。當我們強調主要物
體並且為了讓比例跟使用有個清楚明白的示範
時,可以變化風格。*

手，僅次於臉孔，是較獨特及複雜的身體部位，有很多種表現方式。在人種類型學可以分成很多種類：粗糙的手，細緻的手，孩童的手，老人的手。如果其表現方式複雜，在設計的世界裡，手若是搭配其他相關的物體，做某些特定的動作，其困難性更是提高。因此，它的動作(握、緊抓、搖動、拿、拳頭緊握、張開、遞、擰、碰觸、撫摸、刮...)隱含著欲設計的物體的使用跟操作用法的資訊。

手，
最貼近的使用

理解結構

跟人形一樣，手不容易畫。對其構造必須要有很大的集中力跟理解力。建議注意以下特點：

· 手掌的構造是彎曲的，因為如此，每根手指的位置圍著掌心是放射狀的。

· 手的出現扮演功能性角色，手張開或合起都有不同功能。

· 我們應該指出手掌跟手指的不同角度。

· 建議稍微強調其功能性的表現。

· 不要著墨太多細部(皺褶、皺紋等...)。

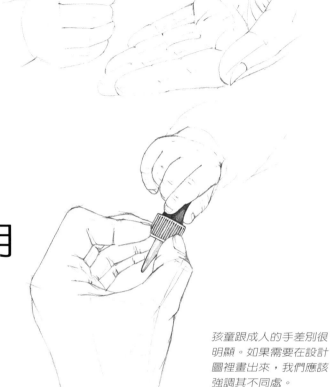

孩童跟成人的手差別很明顯。如果需要在設計圖裡畫出來，我們應該強調其不同處。

在原始的草圖中，手跟物體的差別不需太大。接下來的階段中差別會拉大。

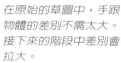

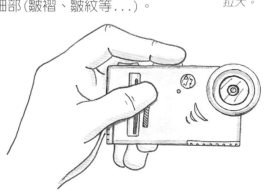

幾何圖形的接合

最理想的繪畫手部的方式是事先勾勒線條圖解,就像畫鐵絲網內部架構的方法。憑藉這些協助我們畫出手指的體積就好像圓柱體的形狀,而手掌則是方形形狀。藉由稜柱形及幾何形的的接合,我們能抓住其比例以及每根手指相距的位置。如果我們在手的周圍加上立方體形狀或是在手的周圍補上曲線,可以很容易就解決透視畫或是透視法的問題。

這張圖裡的手跟真正的手類似,讓設計者想傳達的訊息正確表達,沒有任何疑惑不清之處。

表達成人的手時,必須根據物體來畫出手的大小及厚度。一個在田野工作的人跟一個在辦公室工作的人來使用物體的設計圖稿是不同的。第一個例子裡,拿著物體的手是優美的;第二個例子裡,手是粗糙的。

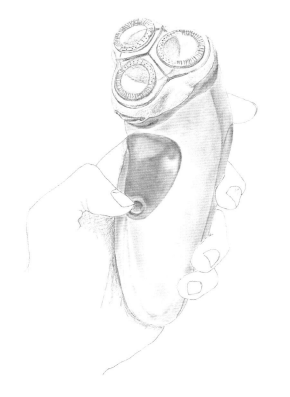

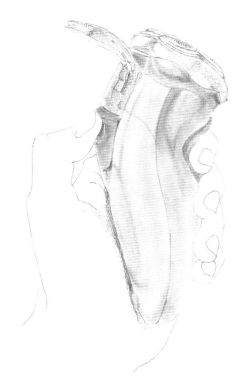

我們觀察到設計圖中的電動刮鬍刀跟手的處理不同。在這個例子裡,未上色的手讓電動刮鬍刀的主角地位更加明顯。

場景，
物體週

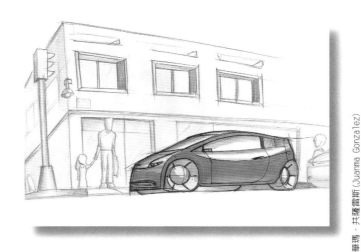

華瑪‧共隆魯斯 (Juanma Gonzalez)
城市場景的汽車草圖。2005年。
本圖用麥克筆跟石墨鉛筆完成。

遭的景物。

或者背景跟物體本身 是同樣重要的。

有時候，介紹一個物體時，並加上在檯面上的陰影效果，提供了物體的訊息並且利於觀賞者理解。在物體旁邊放置同樣大小的物體也有同樣的效果，因為讓訊息更清楚明瞭；如此一來，不需要花太多力氣就可以想像表現的物體的大小尺寸。另一個選擇是把物體放在它使用的地方，這樣有助於界定跟其週遭環境的融入程度。這些全部的原因使設計者有時候必須考慮物體的週遭景物。

角度，有趣的觀察

當要介紹一個計畫方案時，設計者陷入決定哪一個是最好的傳達概念的方式。所以，除了選對適當的工具資源外，必須要決定哪一個角度較為合適，也就是說，必須檢視物體的表現方式，由正視開始，或者是相反地，用透視來看物體的3D立體。

二元平面

當一個計畫方案是利用單一平面來表達，例如音響的扉頁設計的唯一選擇就只有從產品的正面來設計。而正面設計圖傳達的資訊豐富，可以清楚知道設計圖的形狀與總體外觀。

3D立體

如果設計圖必須提供物體立體的資訊，或是必須將物體的不同面之間的體積感表現出來，設計者必須要選擇物體立體的表現技法，而且如果有必要的話，從各個角度來做。必須要檢視哪一個角度較為合適，選擇最能清楚帶出物體資訊的角度，並且這個角度能夠讓整個提案非常清楚。

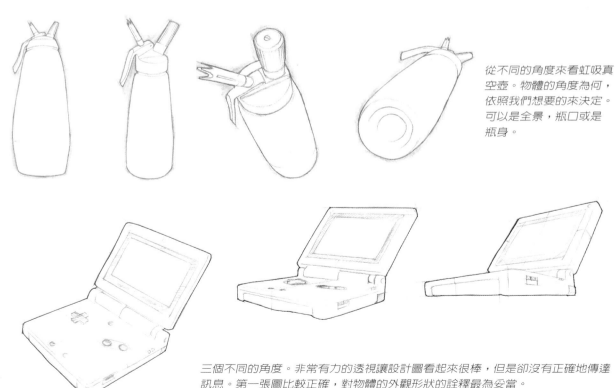

從不同的角度來看虹吸真空壺。物體的角度為何，依照我們想要的來決定。可以是全景，瓶口或是瓶身。

三個不同的角度。非常有力的透視讓設計圖看起來很棒，但是卻沒有正確地傳達訊息。第一張圖比較正確，對物體的外觀形狀的詮釋最為妥當。

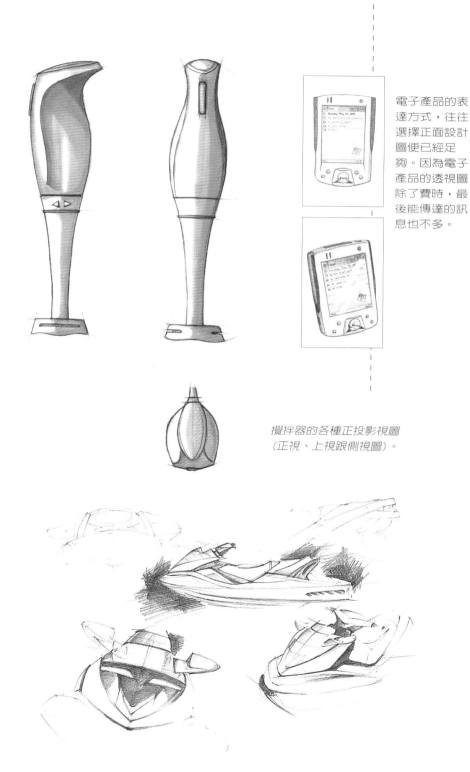

正視圖的表現方式

當要做一個清楚的表達時，我們遇到的其中一個問題是，如何真正表達清楚物體的外觀跟面積。

利用不同的角度，單個或多個，來描繪物體，是要依據正射投影圖的原理。正視圖或是正射投影圖，都是針對物體的精準表現技法，一個，二個或是多個角度，能夠從物體的投射平面畫出垂直線。這些投影圖常常被使用來詮釋科技產品以及為了更精準解釋物體的外觀。

當要表現的物體有一定的困難性及複雜性，可以利用這個表現技法，而有時候面對爭論，像是提出好的表達方式應該採用透視圖，但是最後卻選擇正視圖或是其他正投影視圖（正視、上視跟側視圖）。在設計圖中設計者特別利用這些正投影視圖，其基本價值就在這其中一點。

電子產品的表達方式，往往選擇正面設計圖便已經足夠。因為電子產品的透視圖除了費時，最後能傳達的訊息也不多。

攪拌器的各種正投影視圖（正視、上視跟側視圖）。

水上摩托車的概念研究草圖。設計者選擇用不同的角度來表現，並強調出各個部位。有的選擇正視圖，有的則選擇透視圖。

角度與透視

想要透徹了解一張設計圖，必需要有透視的概念。如果沒有，設計圖就會不正確比例會失真。

表現一個物體的方式是依據設計者所在的角度位置，而這個角度就是透視的基礎。第一個透視表現的必學要點是選擇觀看的角度，其目的是以清楚的方式來表現設計圖最有意義的一面。這就是說，必須事先觀察那一個角度最符合來表達我們的想法。一個無法清楚呈現設計圖外觀的角度，無法像一個能強調或使設計圖增色的角度一樣有用。

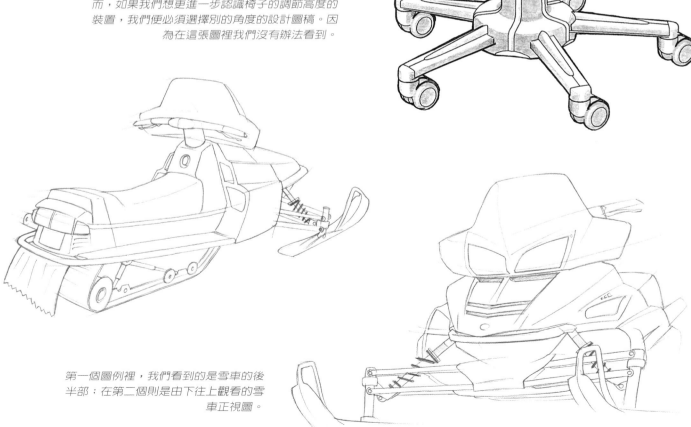

在這張圖裡，我們可以了解椅子的所有成分。然而，如果我們想更進一步認識椅子的調節高度的裝置，我們便必須選擇別的角度的設計圖稿。因為在這張圖裡我們沒有辦法看到。

第一個圖例裡，我們看到的是雪車的後半部；在第二個則是由下往上觀看的雪車正視圖。

選擇角度依據以下四點：

1.必須以清楚的方式呈現出物體的一般特徵與細節。

2.必須易於了解物體各個面積，而這個則依據我們眼睛的位置，也就是說，我們所選擇的角度。

3.必須儘可能的吸引大家的目光。所以必須仔細注意圖紙上物體的組成。

4.如果我們想要讓物體的圖稿出色，就要選擇較特別的角度。然而，建議選擇物體自然的角度，也就是說，以物體全面性角度來說，能符合物體功能用途的角度。

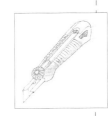

當選擇一個物體的角度時，應該要想到是否能給人最多的訊息，以這個美工刀為例：由如果我們選擇其他角度的話，便無法清楚知道它的功用。

從前面以及從後面角度來看的熨斗。可以看到視線的角度並未改變。

這幅腳踏車座墊的圖稿，設計者想強調是其高度調節器，整張圖是以比較特別的角度來設計。

工業設計者比較喜歡DIN A3跟DIN A4格式的紙張，來處理設計圖，特別是因為紙張的舒適性。汽車的設計圖是使用大尺寸，譬如DIN A2格式的紙張，可以讓設計比較無拘束，儘管畫線條的時候有一定程度的困難性。一些不準確的小地方因為變小消失，有非常具啓發性的效果。

圖稿的大小

展示的傾向

對於最初構圖所要選擇的紙張尺寸大小，有一種傾向就是說，草圖的體積先畫小一點，最後再畫大一點。這樣一來，小面積的草圖的心理學方面的好處是可以超越對紙張面積的恐懼感、寬大、空虛、慘白及不知道從何下筆。較小格式的紙張，工作起來也會比較快。尺寸大小則依照所使用的工具來決定。譬如說，麥克筆需要較大格式的紙張，而彩色鉛筆就可以選小格式的紙張。

圖稿的體積小，比如說一張DIN A4，通常會讓圖畫看起來很小；因此也讓物體的整體較容易看清楚，而是卻會不容易處理細節。

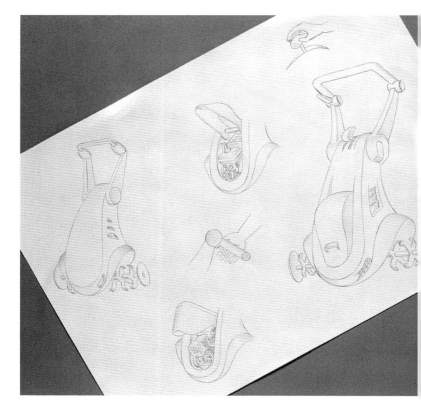

用較大的紙張，像是DIN A3，就可以很容易地處理細節，也可以多畫上幾個圖像，讓點子一起呈現。

另外一個傾向是習慣自學校延伸，當時設計習慣都是用格式較小的紙張，然而實際上我們建議圖稿的面積要大。剛離開學校時，畫的圖稿通常都太過小，甚至到了太小很難去完成它。如果我們將圖稿的面積加大，就較適合一種較為休閒的風格，讓你工作時較常用到手臂，而不是手腕。

大部分的放大圖稿則失去草圖的自然感。所以這個需要當放大圖稿時，需要重新被靈巧地轉換，因此我們不建議把放大當作是提案介紹時的一個元素，即使它的確是一個用來幫助畫一些有比例問題的線條。

如果在設計圖中想要詮釋物體的細節，則必須選擇大格式的紙張。

將圖稿的尺寸縮小，錯誤也比較沒有那麼明顯。而把圖稿放大，其自然性就會消失：然而，有些設計者把圖稿放大，以便可以把細部處理好一點。

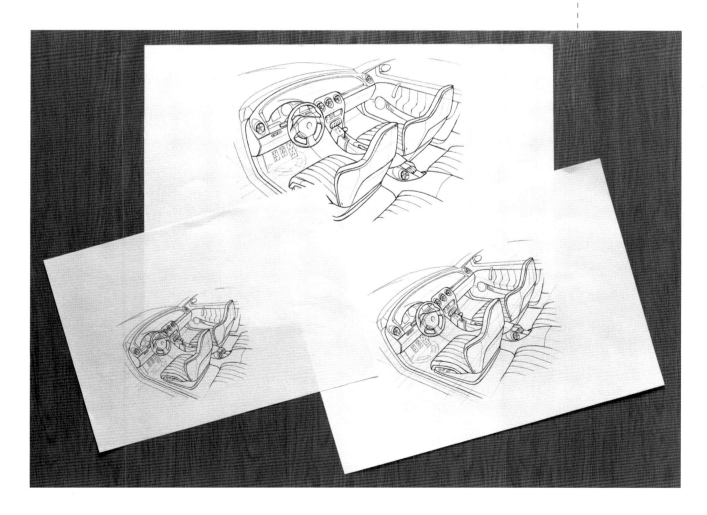

背景創作

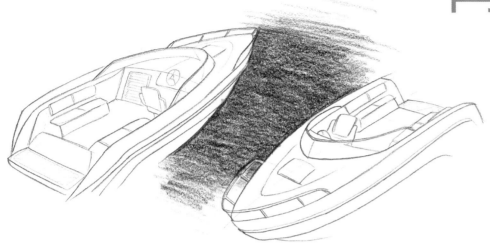

設計者的草圖的特色是利用背景的效果來使不同的設計提案更有氣氛。背景的顏色跟物體顏色對比大，可以創造出一種深度感或是空間感，就可以凸顯出想要強調某個部分或是某物。

一個背景可以讓人覺得僅僅是平面或者是空間。我們看到了物體的形狀，但是其實背景也是有形狀的，一種空間未被占滿的消極形狀。像這種的背景，建議用四角形或是長方形，也就是說，沒有對角線，就像是窗戶的形狀。

一個背景可以使多張圖像統一，並使其看起來具有深度的感覺。在這個例子裡，背景是用彩色鉛筆完成。另外也可以選用粉彩筆。用小刀刮粉彩筆的粉末，然後用溶劑將其溶解。接著，用棉花將溶解的液體在調色盤上推開。這樣一來，就可以做出細緻的漸層效果。

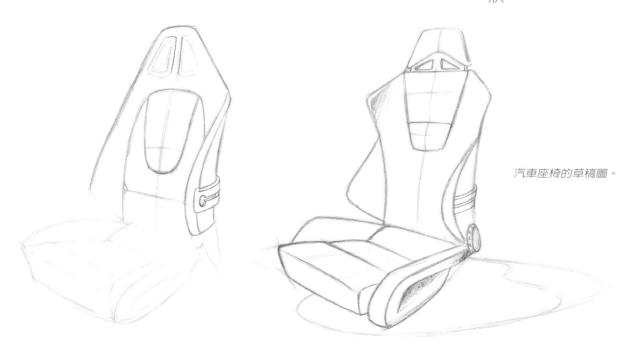

汽車座椅的草稿圖。

圖像與背景的對比

加強圖像的印象是必要的。有時候,我們可以加強對比的感覺。如果只是單單一張圖像,吸引人目光的效果就沒有那麼好,除非是加上背景讓圖像更出色。簡單的形狀(只是線條或只是一堆顏色)可以把圖像跟紙張區隔開來,此外,還可以幫助美化柔和圖像不規則的輪廓線條以及圖紙的長方形框線。

當設計圖稿裡同時有好幾個不同的圖像,這時背景有連結各個圖像的作用。所以,選擇正確的背景是改善整體構造的好方法。

外框的優點

外框是一條線條,粗細可以適中,沿著圖紙四邊內沿畫出,或者想像是圖像附近的窗框。其作用是一個框,用來定住視線跟抓住圖畫的主體。是另一種讓設計作品統一的方式。

當檢視一張設計圖稿時,眼睛會產生一些活動:先是往週邊,然後集中在圖像的細節。邊框是一種抓住觀賞者注意力的工具。

建議邊框可以放在圖像後面,以致於有一種很強的空間感,好像圖像朝向我們過來一樣,而得到一種衝擊的效果。就如同一般的規則,一張設計圖裡明亮的顏色陪襯顏色非常暗沉的背景,其特徵也比較吸引人注意。

在圖紙的的四週畫上框線,讓注意力集中在圖像。框線從圖像的底部穿過,圖像的深度感更加強烈。我們依據自己的喜好決定框線的位置,可以是水平或是垂直的。

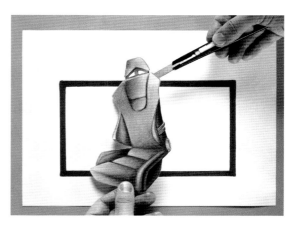

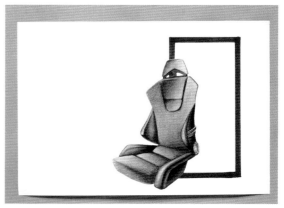

處理背景

這個點子就是要創造出視窗。背景能幫忙創造出深度感，進而我們能感受到空間感。這些背景應該要是正方形或是四方形，產生很大的平衡效果。

我們可以直接在畫紙上處理背景或是剪下物體的圖案，處理背景，然後把物體的圖案貼在背景上。第一種方法，如果我們用粉彩筆粉末或是麥克筆處理背景，可以使用物體大小的樣板，擺在圖形上面。如果是用彩色鉛筆或是沒溶解的粉彩筆，這是不需要的，因為可以最後再來修錯誤。我們可以使用膠布或是一張紙，蓋住我們想要保留的區塊。其他的則依我們使用的工作來做決定。甚至有人直接工作而沒有保護紙張，因為這樣子比較快。

除了已描述過的形狀，這些背景視窗可以用不同工具來處理：粉彩筆，粉彩筆粉末、麥克筆、自來水簽字筆，彩色鉛筆等。很重要的一點是背景不能偏離訊息，而是要來強調設計圖物體的主體性。

利用遠處插圖

另外一個的方式是利用遠處插圖。主要的二種方法是拼貼跟轉印。一個好的背景絕對會有助於產品的活力；所以，可以利用跟設計主題有關的圖片。它有助於讓觀賞者了解物體。有時候，這個底圖因為抗油紙而透光，或讓它變成強烈的灰色。

這二張設計圖稿的背景都是用粉彩筆完成。第一張是用棉花沾粉彩筆粉末上色，然後再定色。第二張是用溶劑(打火機油)溶化後上色。

這二張的背景是用麥克筆完成。第一張的顏色均勻統一，第二張從漸層效果開始。

這些圖像的作用跟背景一樣,也就是說,在各種環境都居於次要位置,而不能搶走物體的光彩。

拼貼法是利用雜誌跟報紙的照片,即使也可以從其他設計圖擷取圖片。對一張新的烤麵包機設計圖來說,可以放一張雜誌的廚房插圖。

至於轉移,例如我們可以從一張雜誌的圖片開始。我們用溶劑將插圖的紙張濡濕。弄濕的時候,墨水就會散開。我們把插圖的紙張反過來放在圖稿上面,接著摩擦紙張的背面。如果一來就可以將插圖轉印到設計圖稿上。我們必須謹記紙張不可以用得太濕,而且不是每一張印刷都有好的摩擦效果。

由於使用背景,圖片產生一種重要的空間感,創造出製造氣氛的佈景。

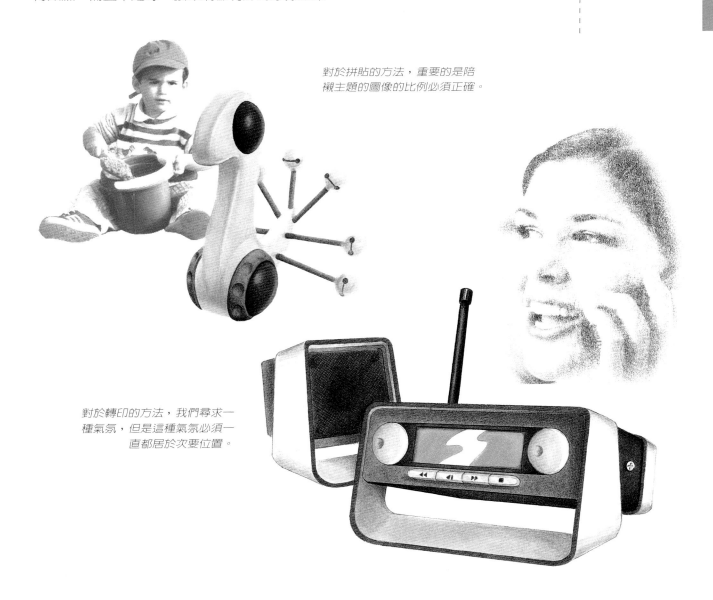

對於拼貼的方法,重要的是陪襯主題的圖像的比例必須正確。

對於轉印的方法,我們尋求一種氣氛,但是這種氣氛必須一直都居於次要位置。

表面 處理

當我們談到表面處理時，我們指的是設計圖像所擺置的平面底圖。大部分的時候把物體放在一個表面上展示會比任其浮在空間裡的感覺還要好，因為這樣才會有一種真實感。為達到真實感效果，必須要加畫一個底圖或是表面，在上面再加入物體本身的倒影，或者只需簡單地在物體下方加入它的影子。

影子

所表現的物體加上影子非常有趣。除了物體本身的影子，還可以加上投射的影子，也就是說，物體投射在平面的影子。加入物體的影子能讓設計圖產生一種立體3D的感覺。此外，其功用特別能抓出物體的位置，避免讓人有設計圖裡物體似乎飄移不定的感覺。我們可以用任何工具及技法來處理影子，最重要的是二者的反差效果必須不錯。

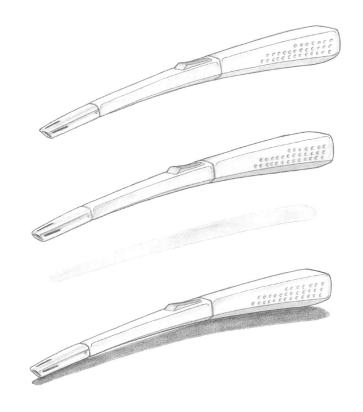

擺在平面上的物體沒有影子，讓人覺得它好像漂浮在空間裡。如果影子跟物體有一定距離，則好像懸浮在空中。相反地，如果影子緊連著物體並碰觸到表面，則好像是擺在上面。

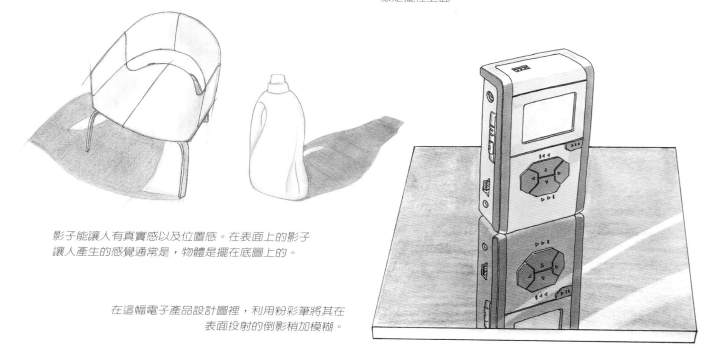

影子能讓人有真實感以及位置感。在表面上的影子讓人產生的感覺通常是，物體是擺在底圖上的。

在這幅電子產品設計圖裡，利用粉彩筆將其在表面投射的倒影稍加模糊。

倒影

當設計者在表面上繪製物體的倒影時，能讓設計圖有極大的質感。物體這樣子呈現，能表現出光潔感、質感以及效果不錯的真實感。不需要將整個物體的倒影都畫出來，最好是能夠依據當時的角度，只需要畫出角度部分的倒影。

物體倒影的密度應該跟物體本身不同，否則二者密度若是一模一樣，會讓人誤以為物體放在鏡子旁邊，進而讓設計圖的主題不清。

建議不要過度琢磨倒影，因為這種技法有其困難性。

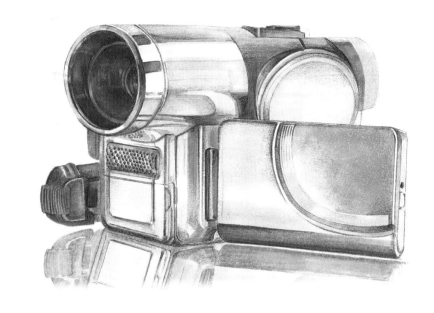

底面的倒影有一種清晰的光潔感，讓人覺得物體放在光滑的表面上。只是我們只能在作品後期使用，因為這種技法相當費時。

耳機跟鬧鐘擺在光亮底面。觀察倒影跟物體本身間的差距。

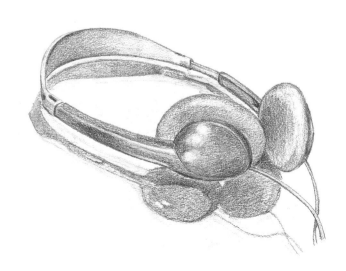

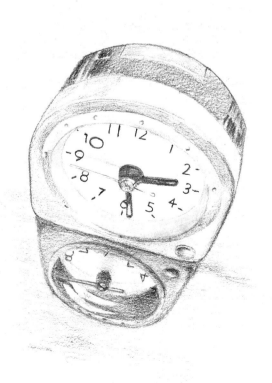

　　當設計者表現傳達一個物體時，可以藉由其他影像來創造出環境或是情境。較重要的要點是，必須注意輔助影像是可以幫助了解物體的比例，作為物體大小的標地或是對物體的功用與用途可以提供附加的情報。

了解比例

如果物體尺寸大小在設計圖稿是重要的參數之一，那麼使用輔助影像就是必要的。如果必須進一步詢問才能知道物體的面積大小，那麼就表示整個構圖觀念表達不夠恰當。

東西使用的地方

以用途或使用地方的方式來介紹表現一個物體時，能夠讓我們對其使用的細節更清楚了解，此外我們可以看到在其使用地方是怎樣的一個情況。

開始的時候，我們可以以寫實方式來傳達一項產品。而要達到寫實方式，只需要利用環境因素就夠了。也就是說，環境因素不需要過於詳細敘述，畢竟真正的主角是我們的設計圖稿，而非周圍輔助的影像；環境及其因素的重要性永遠是次要的。因此，我們不用過於詳盡描述，或者是只需用暗色或灰色系的顏色即可。

書房桌上型檯燈的設計提案。多虧其他輔助影像(桌子、椅子、筆筒等)，我們可以了解桌上型檯燈的實際大小。

在這三個例子裡，我們看到不同的鉛筆提案。設計主加上輔助因素，讓我們清楚了解物件的用途，用法及大小比例。

了解比例

草圖的表現及介紹，不論是怎樣的方式，都要跟最終的物體比例正確。應該要比例正確，好讓設計者跟顧客都能了解圖稿欲傳達的大小。物體跟週遭不成比例是很嚴重的錯誤。有時候，不需要把整個週遭景物都畫出來：

在榨汁機的例子裡，就不需要把廚房都畫進來，例如，畫出部分檯桌跟牆壁就夠了。

環境因素通常是次要的，其用途是幫助了解物體的用途及其比例。

二幅電動榨汁機設計圖稿。在這二幅圖稿中，我們可以同時看到其使用的地方，物體週遭的因素，並且可以猜出東西的用途（榨出果汁）。二幅圖稿都藉由周遭的輔助影像讓主體更明確。

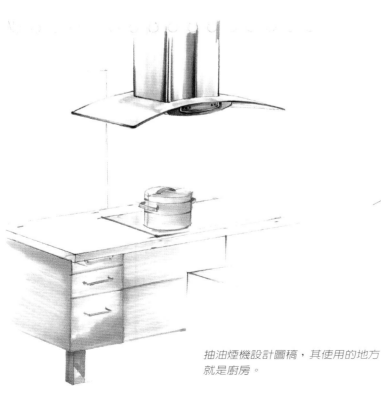

抽油煙機設計圖稿，其使用的地方就是廚房。

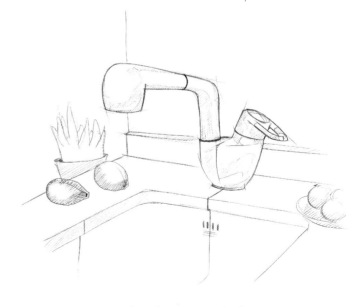

水龍頭的設計處理方式跟附近的物體是一樣的。並不是說這樣的圖稿是錯誤的，而是這樣一來，我們想傳達的物體的主角水龍頭，地位就不夠明確。

技術研究

「技術研究讓大家可以知道所有的製作、技術觀念以及生產時的決定因素。

歐瓦里耶(Chevalier A.)工業設計圖。出版社:Grupo Noriega Editores,墨西哥,1992年。

9

10

1

2

3

4

11

12

13

14

15

16

17

構造圖，及發展

正路易斯‧瑪塔斯（Luis Matas）與法蘭西斯科‧
卡列拉斯（Francesc Carreras）
電動螺絲刀的平面結構圖，1998年
電腦輔助設計完成

設計。

技術研究決定
產品的最後方向。

必須的面積，決定人類工程學的條件，並且決定生產的方法。設計者所做的技術研究是用來傳達物體的面積，裡頭包含的因素，最後所選用的材料，表面的處理到進階的階段以及最後的潤飾工作。這也就是產品設計的最後階段。這個階段裡，處理設計圖的方式較技術性以及較精確，會加入構造圖，有時候也需要加入一些成分；接下來會使用到的材料，考量不同的組合、組裝、決定尺寸等。

這份技術研究最初很適合用來傳達主要的資訊，有關將要設計的物體的功用及其成份。

技術性設計圖

工業用的技術性設計圖在工業製造過程中找到存在的理由。產品設計圖必須要利用算記過的平面圖與投影。成批生產的產品都是以技術性設計圖為基準出發製作。設計者必須要了解技術性設計圖投影的規則，不僅僅只是表現自己的設計圖，也是用來詮釋別人所設計的東西。同時，必定要認識正投影圖的規則，因為多虧這些規則，可以正確地表現任何物體的各個角度：正視圖、上視圖以及側視圖。同時必須要會運用工業規範的不同規則，來表現斷面圖、剖面圖、輔助視圖、互補視圖。要隨時知道哪些是我們設計圖必須要用到的規則方法，並且要別人能夠容易了解是這個階段最基本要做到的；為了做到這點，設計者要遵守工業規範的指示。技術性設計圖就是工業的語言。藉由這個語言，設計者能夠將概念傳達給其他人，進而將其具體化。

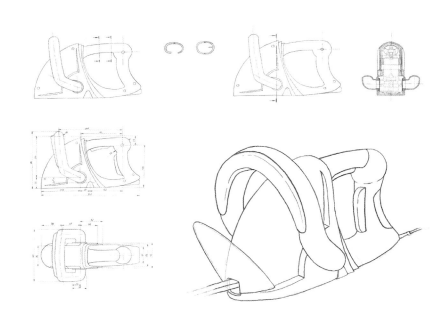

有時候，技術性表現方式必須要利用剖面圖、斷面圖、旁注等，來闡明欲傳達的概念。要隨時隨刻遵守工業規範的指示。

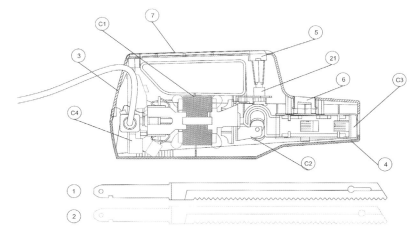

電子工具對稱平面圖的完全斷面圖。

圖畫語言

技術性設計圖是一種圖畫語言，其文字就是由圖畫的線條、數字、符號所組成。這是一種技師之間較為直接與簡單的溝通方法。這種語言是獨一的，而設計者必須要認識它。

這種普遍性的特性也是簡單的。例如每一種語言的口語跟書寫都是不同的，圖像表現的普遍性讓其表達方式能夠被所有的設計者所了解。

這樣一來，設計者遵守清楚明確的規則是很重要的，以免錯誤詮釋設計圖或產品。在每一個國家，透過機構的官方法規來訂定的規則。事實上，目前的趨勢是全部都採用一樣的規則，因為這樣一來，一張設計圖不僅能夠用在原設計者國家，只要稍加修改，也可以在別的國家使用。

製圖過程的上色階段。剛開始時，先將最先的想法畫出草圖；之後，將過濾篩選過的概念想法加入有品質的設計圖，也就是遵守主要的方法的草圖之後。接著，將最終決定的物體的最真的影像，再度加工技術性平面圖，或者是藉由傳統技法完成的表達，或利用電子器具。

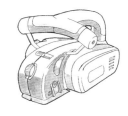

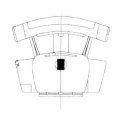

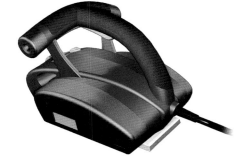

設計者必須要熟知技術性設計圖的規則，以便能夠自我表達，並且能用同樣的工業語言與技師溝通。

基本平面，
透過遵守工業條款來製作

以基本平面為底，設計者可以開始進入設計案的進階細節階段，使設計圖的面積能夠吻合產品實物，組合，以及結構的細節等。

草圖

這種圖畫表現方式，大部分都是手抬高直接畫，不需要準確的方式。當要把設計表達給第三者時，能以快速、精確、清楚的方式將概念畫出的技術，是一項的重要特質。這種方法可以彙整概念，有助於稍後再回憶。如果必須以精確仔細的方式來繪製草圖，則必須努力去完成；有時候，則會使用方格紙。

第一層平面

根據工業條款的規則來忠實呈現設計。這些平面圖通常是使用鉛筆或是原子筆，並且調整跟修改，直到設計圖稿的概念能夠完美準確地呈現出來。建議草圖上的設計的比例都要正確，所以，要盡可能地比例尺方式繪製。在這個階段，通常用利用輔助工具來畫線條，像是直角尺、三角板、直尺、量角器以及圓規。有時候，多虧電腦技術，可以利用某種輔助設計軟體，像是CAD。

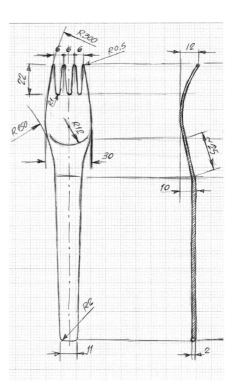

畫在方格紙的叉子設計草圖，同時也可以看到旁注的資料。

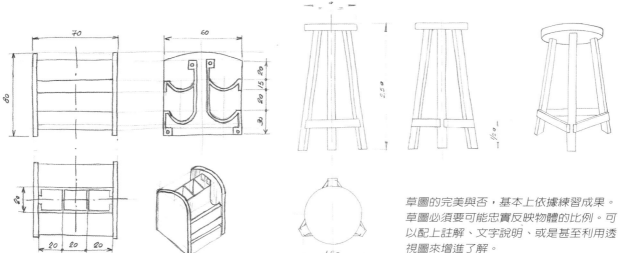

草圖的完美與否，基本上依據練習成果。草圖必須要可能忠實反映物體的比例。可以配上註解、文字說明、或是甚至利用透視圖來增進了解。

　　基本平面被拿來當作是製作立體模型的輔助，將平面圖貼在材料上來幫助裁切成一個立體模型。這樣一來，當製作模型時，設計者就有依據可以將模型裁切成正確的比例，否則比例不正確，模型就沒有使用的意義。而對做一個模型來當做產品工程學研究就沒有幫助，拿把手來做例子，如果模型的比例不正確，產品也就沒有意義了。現在越來越常使用電腦來製作基本平面圖。其優點是可以直接修改，而其精確性也是這個階段更常選擇電腦的原因。如此一來，草圖的設計者最終使用設計軟體CAD。再來將平面圖印出，用來當作是技術性資訊的輔助，當作是製作立體模型時的圖表。

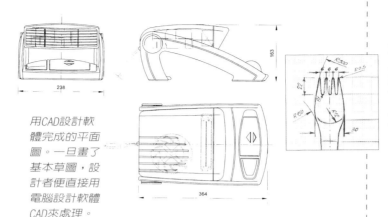

用CAD設計軟體完成的平面圖。一旦畫了基本草圖，設計者便直接用電腦設計軟體CAD來處理。

方格紙有助於畫線條，當作畫線條時的指南。同時，可以使物體的比例正確。

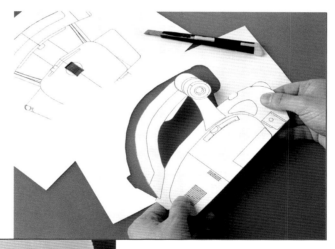

想要處理立體模型，要利用基本的技術性平面。我們先將圖像剪下，接著貼在材料上（通常是PU或EK板）。之後，用加熱鐵絲線的切割器，來切開或具開到我們想要的樣子。然後用砂紙做最後的處理。這樣一來，模型的比例便會正確。

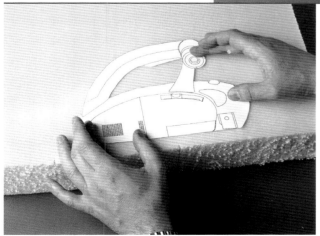

物體 剖面

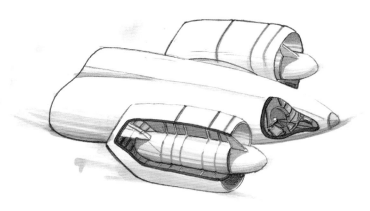

太空梭前面與引擎的部分
剖面圖。

其目的是為了將物體的部分內部組織呈現出來。目前有很多方法可以用。包括像是表現物體的大切面或是斷面,最好是用透視圖方式,或是正視圖方式呈現外部,選擇能夠看到細節以及內部零件的方法。也就是說,我們可以以透視或是正視的方式來處理切面。

正視切面

可以看見物體內部構造或者僅部份構造,同時也常常同時能看到同一個物體內部跟外部。為了做到這點,我們可以僅僅切割部分區塊,而由那部份來呈現我們想要露出來的地方,或者也可以切開整個物體。這些切面也可能都可以提供非常詳進的細部資訊。

這是拿來呈現內部構造以及不同零件的功能的絕佳方法。我們必須嚴僅選出哪個部分哪個時候要切開,並且在切面匯集主要要表達的資訊。

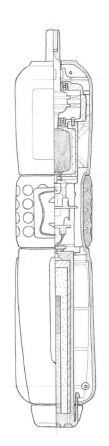

電動螺絲刀的四分之一或一半剖面圖。這個圖例呈現的是技術性方面的資訊。每一個零件都用不同的線條來區隔,而這個方式便有遵守工業條款。

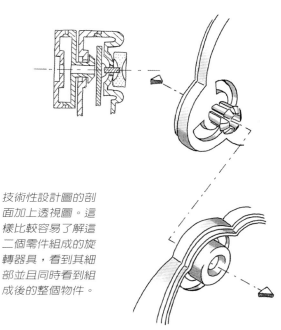

技術性設計圖的剖面加上透視圖。這樣比較容易了解這二個零件組成的旋轉器具,看到其細部並且同時看到組成後的整個物件。

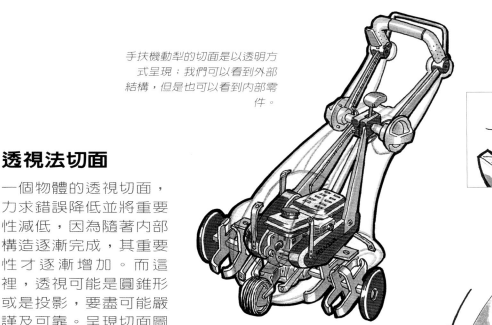

手扶機動犁的切面是以透明方式呈現：我們可以看到外部結構，但是也可以看到內部零件。

我們建議將切面比照技術性平面圖一樣畫上粗斜線。這個例子裡，包括擷取部分的細節來使大家更了解。

透視法切面

一個物體的透視切面，力求錯誤降低並將重要性減低，因為隨著內部構造逐漸完成，其重要性才逐漸增加。而這裡，透視可能是圓錐形或是投影，要盡可能嚴謹及可靠。呈現切面圖是一項費力的工作並且會遇到困難；然而，設計者常常喜歡做切面，而不是分解透視或是爆炸透視，因為這種透視的困難性更大。

一件物體的轉軸區塊細部，我們除了可以看到轉軸的裝置，還可以看到電線怎麼穿插。這個切面可以同時讓人看到內部跟外部。

切面細節

以正視法來練習物體切面會比較簡單。如果不是一定要用到透視法，我們可以選擇使用這種方法。切面無論如何都不會替代技術性平面圖，因為這種表現技法不能傳達出內部不同零件的正確尺寸。

壁燈。燈泡跟燈罩沒有上色來加以區分。

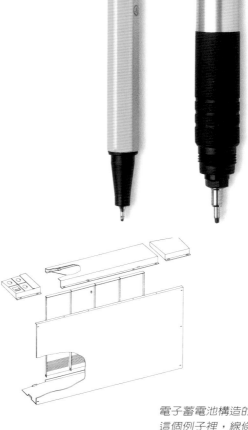

分解透視是一種用來檢視不同零件、或是透視物體部分的方法,而圖裡的物體是呈分解狀態。物體的每個部分包含多個零件,可以分開來表達或是一個一個獨立表達。分解圖透視或者是爆炸法可以分類不同的部分。這些透視法的開始主要以分解各個部位,但是保持在其原有的位置;圖稿要清楚讓人看到這樣的方式,好像是接著就要將零組件組合上的樣子。

分解圖
透視

電子蓄電池構造的外部零件。在這個例子裡,線條勾勒幾近技術性的圖稿,讓我們感受到產品的真實面積大小。

圓錐透視分解

這種方式很困難,因為必須讓每個零件的投影都位於同一點,這種方式讓人覺得好像是從上而下俯瞰下部零件,而好像從下而上抬頭看上部零件。有時候,不適合使用這種方法,因為太過複雜,而且會同時把不用表達的部分連帶都一併表達出來。但是同時,我們又可以看到要表達的地方可以強調出來,而這個便是我們的目的。

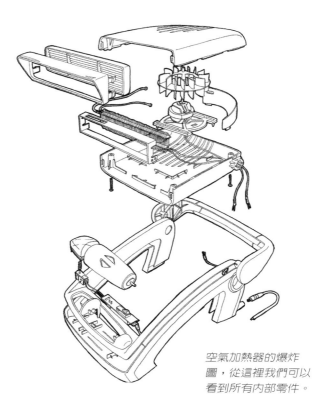

空氣加熱器的細部。針對每個內部組合,我們還可以繼續做進一步的爆炸分解。

空氣加熱器的爆炸圖,從這裡我們可以看到所有內部零件。

等角透視分解

這種分解圖裡，每一個軸線的重要性都相當。採用這種透視法可以讓圖畫起來變簡單，每一個零件的角度都相同，而每一個零件的重要性也都相當。

分解透視法可以讓不同零件之間存在相關性。我們建議以物體組合或是分解的秩序來繪圖。組合成物體的不同部分，要遵照以下條件來繪製：必定要可以在整個組合裡，輕易認出或是指出每個零件，但是不要讓零件之間距離過遠。

這也就是說，即便表現的是物體分解圖，我們還是可以當作是一個整體物體，完全組合的影像的樣子去處理。

建議縮短物體不同零件的距離，這樣一來我們較可以看清楚產品的組合。

在這種分解透視圖中，設計者標示出這款電動玩具機的零組件數目。內部陰影加暗強調出零組件之間的距離，區別出不同零組件。

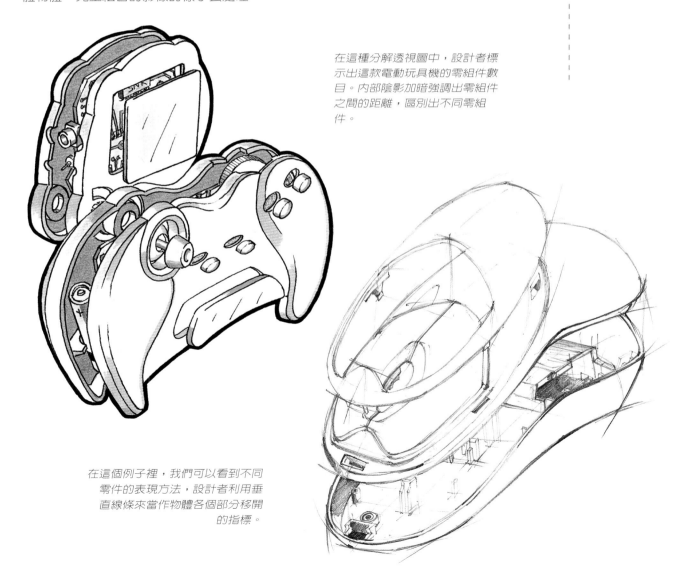

在這個例子裡，我們可以看到不同零件的表現方法，設計者利用垂直線條來當作物體各個部分移開的指標。

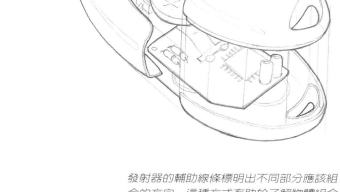

爆炸圖

這是表現分解透視的另一個方法。即便很多情況下是不需要用到，但是我們還是可以利用線條來結合拉住每一個部分。也建議把一個零件畫在另一個零件上面，但是要注意不可擋住下面的零件的視線。這樣的圖稿給人深度感以及空間感。

如果物件的部分太多，常常就需要多做一系列圖稿，每一個圖稿都必須以整個物體的次組合方式呈現。也就是說，當一個分解圖是以很多部分組成，我們就必須接著將次組合再分解：我們先把物體總分解，接著再將每個部分詳盡分解。

工業設計者謹記不可過度使用分解圖，因其費工費時。有時候，像圖解般的分解圖有助於描述內部零件擺放的位置，以及跟外部零件的關聯性。只是接下來後半部的著圖必須要更準確。

發射器的輔助線條標明出不同部分應該組合的方向，這種方式有助於了解物體組合的樣子。

電動螺絲刀的爆炸分解圖。馬達及一些零件的表現方式已簡化。

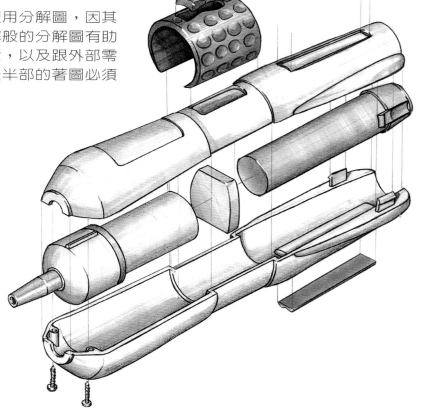

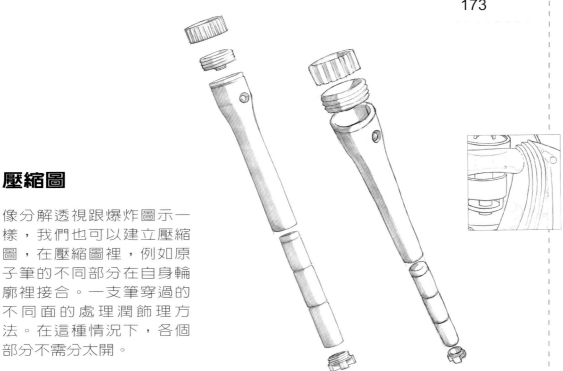

壓縮圖

像分解透視跟爆炸圖示一樣，我們也可以建立壓縮圖，在壓縮圖裡，例如原子筆的不同部分在自身輪廓裡接合。一支筆穿過的不同面的處理潤飾理方法。在這種情況下，各個部分不需分太開。

透明性

分解圖透視或者是爆炸圖用透明方式處理是另外一種選擇，也可以達到同樣的效果；會遮到需要看到的區塊的外殼部分，就以透明方式處理。這種表現技法稍加複雜，因為必須考量到如何假設該材質的透明性。

談到透明性，線條的緊密跟粗細是基本重要的。必須要有所區分，別讓圖稿混淆不清。

手電筒的爆炸圖。在第二個例子可以看到，組件是一個位於另一個之上，給人一種與真實相近的感覺。

簽字筆的零件壓縮圖。

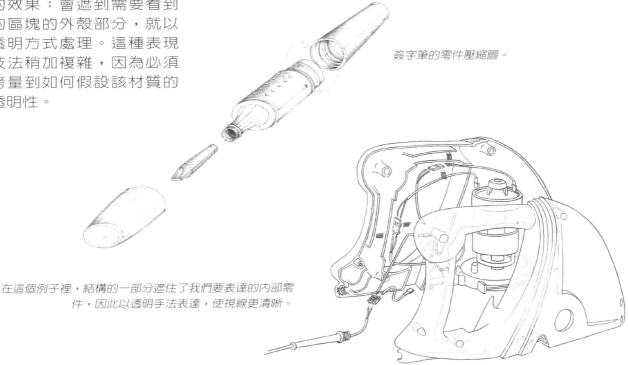

在這個例子裡，結構的一部分遮住了我們要表達的內部零件，因此以透明手法表達，使視線更清晰。

圖示，
物體的

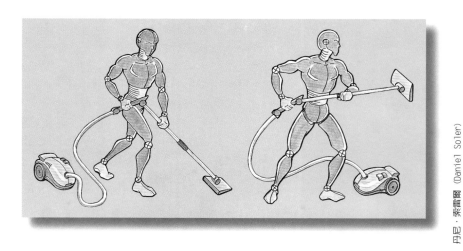

丹尼·索雷爾 (Daniel Soler)
家用吸塵器使用研究，2005年。
本圖用原子筆與麥克筆完成

使用及功用。

圖示就是
圖解表現方式。

會用到的包括幾何圖稿或者是較具寫實性的影像來解釋結構、功用、使用或是操作以及其相互影響。用具邏輯以及更常用簡化的方式來表現物體的圖示；彙整資訊，並且盡可能地以較清楚的方式傳達；而要達到的話：

1. 將圖稿裡其他不重要的東西剔除。
2. 用代碼標明物體的各個部位，讓人更清楚了解。
3. 利用反差對比或是強調
4. 如果有不同系統的話，比較各個特徵。

必須記住，有時候在一個工作討論會議裡，有些組員對圖示的了解有困難性，建議要清楚地表達出資訊。如果一個圖示必須藉由附加解釋才能讓人了解，這個圖示沒有達到傳達訊息的目的。

結構 圖示

結構圖示的特徵是用來決定組合成物體的不同零件、部分、成分,像是它們的相互關係。其目的是聚焦欲表現的概念的結構,了解其結構狀況以及急欲強調的部分。在一些例子裡,僅僅介紹物體的結構及底座,這是因為其他的部分不重要。有時候,需要加上文字說明以及舉出極為重要的部分,或者是一些想要拉出我們認為的特性。有時候,則表現我們必須強調出其移動或旋轉的特性。例如,瓶蓋或是一扇門的開啟,我們要強調其轉動的樣子。進入設計圖較進階的晚期,一個物件的用立體方式表現是十分重要的,但也有些狀況下,圖畫反而能以較清楚、快速的方式表現出想要表現的東西。例如,要解釋一台手動磨光機的內部零組件,實在無法想像使用模型,因為耗時且成本過高。另外一個選擇是技術性圖示,然而,其缺點在於有些人沒有辦法清楚了解技術性圖稿,這也就是說好的描述性圖稿是必要的。

在這三個步驟裡,設計者強調出這個扶手椅可能的二種內部結構。最後一張圖可以看到椅子最後的樣子。

收音機的不同概念可能性的圖解表現方式。構造的概念取決於不同的零件以及外形。

透明性

想利用透明處理一個物體，需用輕柔的線條，讓人可以一眼看出它的外型，並且使用明顯的線條或使用不同顏色，以較重要的方式強調或指出內部構造。

有時候，這些圖稿是以圖解方式表現，不需要寫實方式表現。圖解方式較為簡單，且較不費力；剔除其他我們認為比較不較不重要的部分，僅僅需要傳達簡化的訊息，這樣可以以清楚且明白的方式傳達訊息。

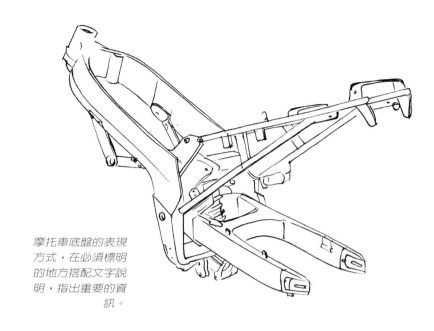

摩托車底盤的表現方式，在必須標明的地方搭配文字說明，指出重要的資訊。

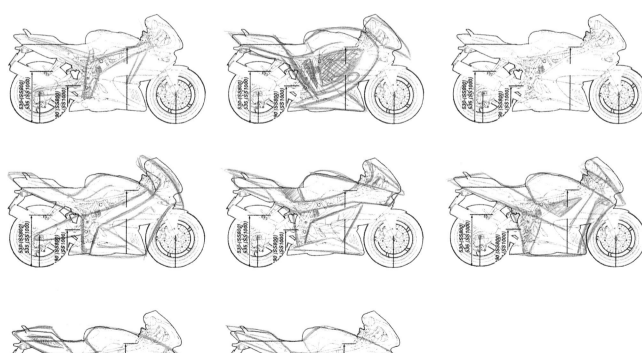

從同一個底盤，設計者設計出不同的組合及外殼。為了凸顯設計提案，使用跟底色不同的顏色。

功能性圖示

設計者畫出內置的物品,清楚點出設計提案裡手提箱的功用。

這些圖示目的在於解釋一個物品的不同功能,像是其相互關係。這些圖示以解釋其使用方式與功能為主。功能性圖示傳達產品的相關資訊。在很多會議裡,它扮演不可或缺的角色,可以是以完全圖解的方式來表達。即便這些圖示或是圖稿都是所有設計者必備的一部分,最常用到的反而是工業設計者,拿來解釋一個設計圖如何傳達內含的功用性資訊。

輔助文字說明

為了能夠清楚地表現我們的設計圖某些部分的功用,我們必須要加入文字說明。文字說明要清楚易讀,因為有助於我們之後再回頭過來檢視,而且在開工作會議時,也是得手的助力。

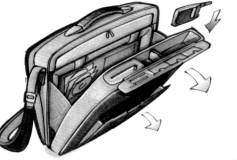

使用箭頭輕易解釋出內部不同隔層以及打開的樣子。

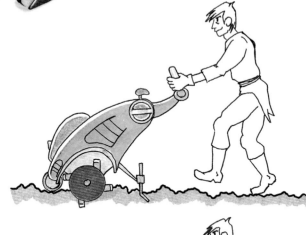

這雙直排輪溜冰鞋除了基本沿著地面滑行的功能,還可以跳躍。設計者認為很適合點出這個特性。

電動耕耘機的二種不同功能表現,第一種用於田野正在使用耕耘的樣子,第二種則是移動耕耘機的樣子。

二個步驟的功能性圖示，圖為機器的搖桿開關。

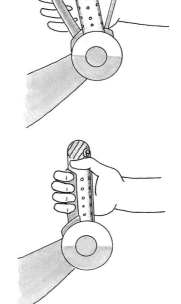

同樣地，有時候最後會是其他人保有這些圖稿，所以這些人要盡可能清楚地了解文字說明。文字內容除了說明物體的各部位，還要指出產品的功能是哪些，有時候甚至會標明材質以及加工潤飾情形。

可以利用線條來標出各個部位，連接說明文字到需加說明的部位。建議盡量將線條拉近要解釋的部位。我們也可以將部份文字放進圖像的內部，或是疊在圖像上。

移動標示

很多時候會用箭頭符號來標明移動的方向。有時候，這些箭頭符號會以紙帶的樣式表示。如果紙帶用透視法，其方向要跟轉動的方向一致。同時，可以表達出部分的組合。有時候，也以簡易的方式使用來標釋出產品的運轉方向，以一連串方式或是一步步標明。家用器具的設計圖很常用到這些圖示。依圖示模式，以某種方法拷貝分解透視及使用圖解。

工具機開關鈕的開關二個步驟。

摺疊式座椅的三種功能：折起、座椅狀，攤開舖平狀。

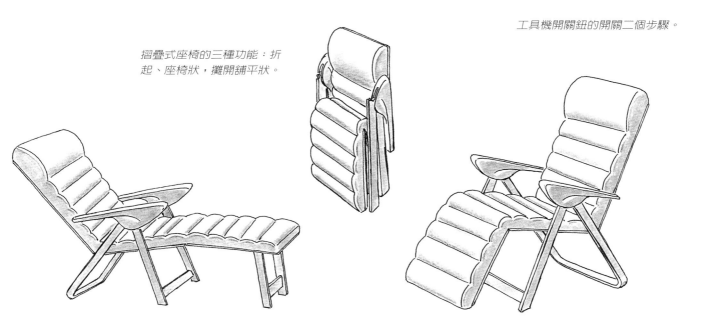

用途或人因工程學圖示

用途或人因工程學圖示決定使用者或是操作者必須執行的動作,在他們與產品的相互關係(動作、施力、桿...)。人類的因素是十分重要的,也因此必須加入人類,即便是整個人或是部分身體都好。

敘述性圖示

要呈現的圖稿必須是敘述性的,但是有時候可以用一系列補充影像來說明。如果我們設計的東西有特殊用途,則適合藉由影像來表現其全部的可能使用性。例如,一隻手握住物體並正使用它,進一步說明了其用途。另一方面,欲更進一步了解物體的尺寸大小,以設計人因工程學的角度來看,加入人類是必要的,因為表明物體是因為並且為了人類而設計,所以它的出現是不可少的。確切一點,在草圖的開始以及概念推展的晚期都,借助人形或是部分身體是必要的。有些例子裡,是當作物體尺寸大小的參考依據,而有時候則是有助於容易了解東西的功用。

以漫畫方式呈現糖果的變化效果。可以看到其外觀,其內部構造,以及其最終功用。

圖示裡的人物功能

　　人物出現在圖示的方式有很多種，因為有可能是站直、坐著，或者在移動中...。或者我們只需用到部分身體，例如雙手，一隻腳或者頭部。這些肢體不需要特別細節處理或是修飾。另外一點，人物的出現可以讓圖稿更有真實感，更人性化，避免掉部分工業產品給人冷漠的感覺。經常使用的方式是將物體或是產品上彩色，而人體部分只使用單色；這樣就可以將兩者區別開來。最重要的是儘可能清楚地呈現物體給大家，並且展示其不同的用法，以及易解的使用方式。

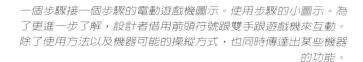

一個步驟接一個步驟的電動遊戲機圖示。使用步驟的小圖示。為了更進一步了解，設計者借用箭頭符號跟雙手跟遊戲機來互動。除了使用方法以及機器可能的操縱方式，也同時傳達出某些機器的功能。

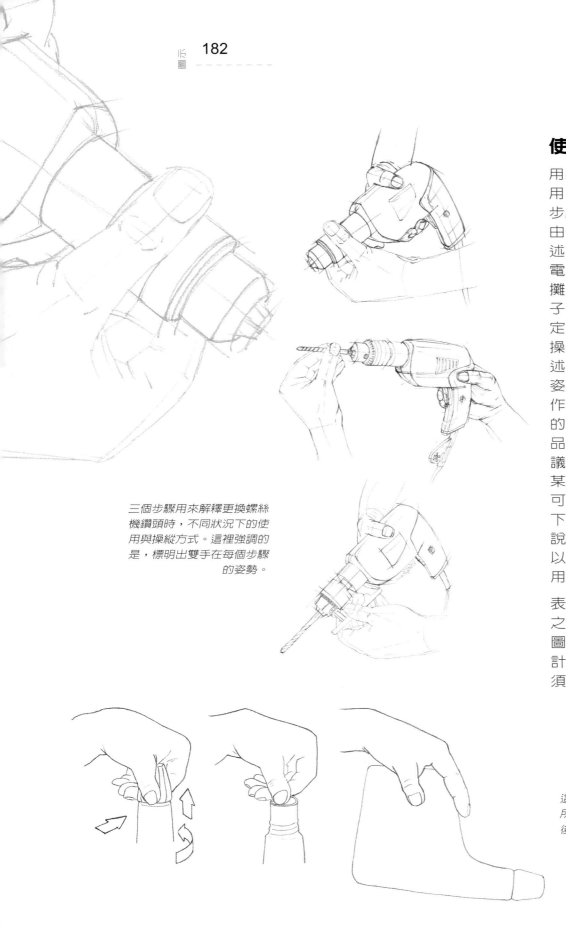

使用的連續步驟

用來展示一個產品的連續使用步驟，也就是說，各個步驟相互影響的不同面，藉由一個步驟接一個步驟的敘述方式。例如來看一支手握電動鑽孔機：首先先把電線攤開，接著展示打開鑽頭蓋子，然後將鑽頭裝上去固定，最後以鑽孔機的使用跟操縱方法做收尾。另一種敘述性圖示，是在一系列工作姿勢裡用鑽孔機不同的動作。有些設計者使用漫畫式的圖示。這也是一種表現產品的不錯方法。有時候，建議要算好圖示的數目以免在某個步驟裡犯錯。同時我們可以使用文字內容來說明接下來將要執行的動作，包括說明執行所需時間；這個可以用來研讀跟分析產品的使用方法。

表現技法不需太過寫實，像之前的例子，但必須謹記圖稿的重點需放在我們的設計，所以，設計在圖稿裡必須是搶眼。

三個步驟用來解釋更換螺絲機鑽頭時，不同狀況下的使用與操縱方式。這裡強調的是，標明出雙手在每個步驟的姿勢。

這一系列圖示解釋了跟這個容器互動所必須遵守的步驟。從打開瓶蓋到最後倒出液體。

擬人化人形

有些時候會較偏好使用擬人
化人形來表現設計圖中的
人物。例如在汽車設計圖裡
的人形或者是模特兒，是以
1比1的比例，一種控制的比
例。我們由於受限於圖紙的
尺寸所以不可能，而我們用
比例尺。多虧電腦，或者說
是多虧虛擬寫實，讓我們在
這一方面有極大進步。現在
電腦程式越來越完整，有些
已具備虛擬模特兒供使用，
設計者只需要輸入場面以及
參數輸入電腦，來獲得想要
的結果。有些設計者會把這
些算記的結果印出來，然後
依據這些結果來畫草圖。

人形的表現
方式可以是
寫實的到擬
人化的

面對這個極為創新的沙發設計提案，設計者認為適合
使用未來人類的造型來展示沙發的使用動作，更讓人
有一種前衛的感覺。

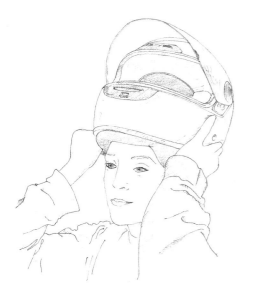

摩托車安全帽的三個系
列動作是用寫實人形來
表現。

也稱做電影圖示。這種圖示是用來標明某個東西接下會流動的方向，那裡用來展示物體的部分。在水流圖示裡，舉個例子來說，可以看到汽車內部汽油管線的流動路線，或是水箱裡的水的流動路線。

即使我們不能小看寫實的表現手法，

流動 圖解

但是通常這種圖解是以圖示方式來表現。我們會使用箭頭符號來標示我們想要強調的不同的路線或是流動方向。

我們可以採用之前幾章所提到的不同的單色或是彩色的著色技巧。最重要的是可以看清楚路線走向；要達到這點，必須以清楚的方式標明流向，方向，轉向等必要的標示。

用線條以及單色技法所完成的空氣加熱機。

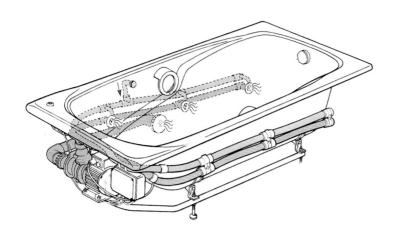

浴缸的按摩管線功能圖示。本圖用不同的顏色說明空氣跟水的路線。

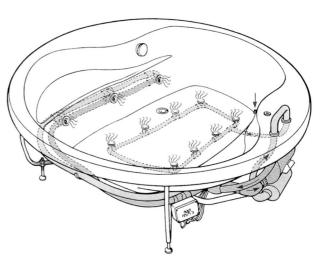

　　建議把產品的表達放在次要地位，也就是說，外觀體積或外殼放在次要地位；為了達到這一點，可以使用任何一個前面提過的單色技法，而把重心放在不同的路線方向，如果有必要，可以將不同方向的線或是標明方向的或是箭頭符號選用較鮮豔的顏色。同時，必須要加入文字標明可以幫助我們更清楚表達我們的目的。這必須要是可清楚讀取，並且盡可能靠近我們要表達的區域。另一個方法就是將我們想表達的區域都標示號碼。這需號碼必須跟圖稿都有很重要的關聯性，並且盡可能地靠近要表達的區域。此外最後要照順序排，然後寫上註解。

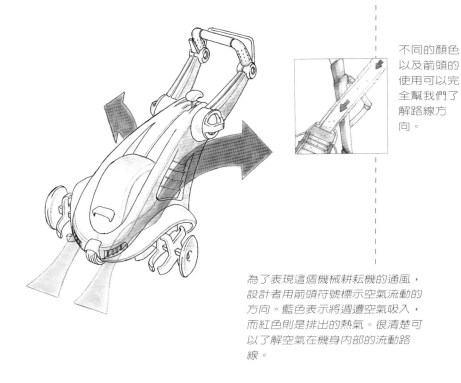

不同的顏色以及箭頭的使用可以完全幫我們了解路線方向。

為了表現這個機械耕耘機的通風，設計者用前頭符號標示空氣流動的方向。藍色表示將過遭空氣吸入，而紅色則是排出的熱氣。很清楚可以了解空氣在機身內部的流動路線。

標明在家用吸塵器內部不同流動方向的三個步驟。在第一個步驟裡，我們看到灰塵吸入聚塵袋，然後空氣排出。在其他二個步驟裡，我們看到吸灰塵的過程中不同的氣流。這些圖用切面方式以便可以看清楚內部，這也是流動圖示裡常會用到的技法。

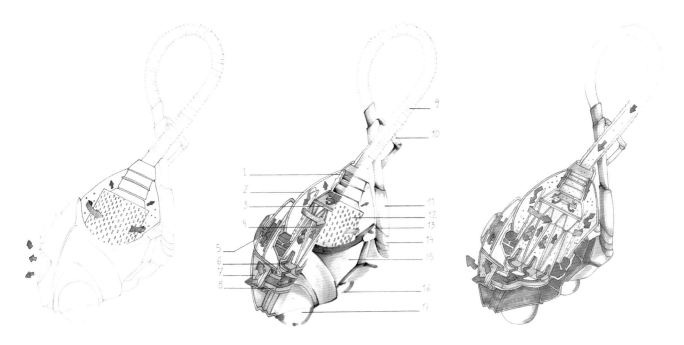

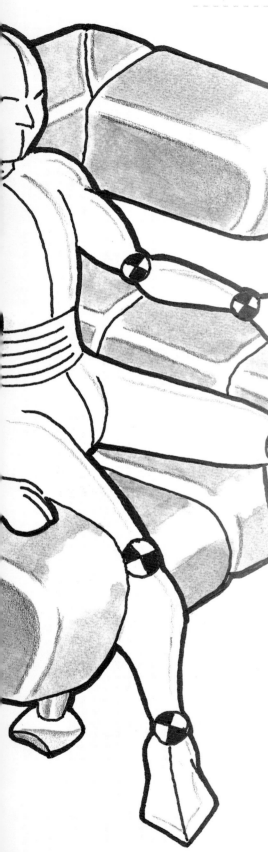

A

降下、推倒(Abatir)：擺置水平或垂直的位置

定邊界(Acotar)：標示出物體的界線或是指出其尺寸。定邊界是由工業規範規定。

噴色器(Aerografo)：藉由壓縮空氣用來噴出墨水的器具。它有一個筆狀的支撐物，從那裡可以減緩墨水量以及排出空氣。這個筆狀物是由一條管通到空氣壓縮機。

粘結(Aglutinar)：連接，把二個東西黏在一起。例如：以彩色鉛筆為例，其內部的筆蕊。

水彩畫(Aguada)：顏料溶於水的繪畫技巧，產生一種無窮的漸層感。

正視圖(Alzado)：在二個平面上物體外部的直角或是矩形的角度。這是主要的角度，可以讓物體的外觀看的更清楚。

稜、邊(Arista)：界定平面的邊或是交叉的二個邊

B

二維平面 (Bidimensionalidad)：在二個平面的地方延伸。非立體的。

簽字筆 (Blender)：用來畫大面積漸層效果的簽字筆，而多虧它斜切面的纖維製寬筆頭。這樣一來可以有助於漸層的表達，或是不同色澤的相融。當在塗上想要溶解的一層顏料之後使用，這種簽字筆的使用效果最佳。

畫草圖(Bocetar)：畫草圖或是輪廓。在設計圖剛開始時使用的技法。

草圖(Boceto)：手抬高畫出的輪廓或草圖，設計者在加工設計圖之前使用的圖。

亮光(Brillo)：最多光點的區域或是點，跟極白的顏色相近。

C

CAD：繪圖軟體

卡森紙(Canson)：一種彩色紙，類似安格爾紙，但是比較粗糙。

碼(Codificado)：轉變訊息。把一些點子跟概念轉化成圖像，而圖像能根據工業規則傳達其概念。

對比(contraste)：一張圖片的最高跟最低光度之間的關係。

切面(Cortes)： 使用在工業設計裡，可以看到一件東西或是一個物體內部的構造。在切面後面的內部構造。

標高(Cortas)： 用來標示任何一個物體真實面積的數字。

彩色的(Cromatico)： 指跟顏色有關。由顏色組成。

素描(Croquis)： 手抬高的繪畫技法。通常有多個角度，主要目的是讓大家了解設計圖稿的形式跟技術資料。

刀子(cuter)： 切割工具，有很長的刀柄，尾端包著塑膠或金屬的覆蓋物。

D

漸層(Degradado)： 相近的光的色澤的連續（彩色或非彩色的），從比較光量逐漸到暗沉，以漸進的方式。

分解圖(Despiece)： 由組成一個物體的許多部份所組成的圖畫。

等角圖(Dibujo isometrico)： 透視法的一種，是軸側圖一部分。二角之間成120度。

暈染(Difuminado)： 一種輕輕用底色或是其他色塊暈開顏色的的技法。

溶劑(Disolvente)： 一種用來分離固體分子或中子的液體，直到都混合成同一個種類。

E

等距(Equidistantea)： 從一個點、一條線或是一個平面，跟另外一邊是等距的。

人類工程學(Ergonomia)： 一種科學，研究人類的能力跟心理，跟他的工作，使用的機器或配備相關，並且試著在這些之改善其條件。

輪廓(Esbozo)： 未完成的圖稿，跟草圖同義。

比例(escala)： 圖稿裡線條及物體尺寸之間的關係。比例可以是原尺寸、放大或是縮小的。

自來水鋼筆(Estilografo)： 用來畫技術性圖稿的鋼筆。有金屬筆尖，內部的墨水管供應墨水。畫出來的線條一致統一。市面上有好幾種尺寸。

結構(Estructura)： 組成一個物體的相互關連或依賴的部分。是物體的基本架構。

F

觀念形成時期(Fase Conceptual)： 圖稿設計的初步階段，設計者第一次提出來的提案。

選擇時期(Fase de alternativasa)： 一旦選擇一個概念，設計者會藉由修改將其概念發展開來，而變成好幾種選擇。這個階段在觀念時期之後。

毛氈(fieltro)。 用在簽字筆的筆端，是綜合材質，由一種沒織過的毛料組成，毛、羊毛或是毛髮。

類人形(Figuras antropomorficasa)： 代表人體的形體，通常使用在人體測量，人類工程學研究。概括表現出人的形狀。

定圖(fijado)： 通常用石墨鉛筆或是粉彩筆完成的圖稿定圖，碰到光或與其他東西摩擦的時候，不至於改變。

G

母線(Generatriza)： 由移動的線條所產生的形體或是幾何固體，本例是圓錐。

簡易幾何(Geometrias simples)： 其幾何構造或是固體由簡單類似的成分或物體組成。

甘油(Glicerina)： 無氣味甜的黏性酒精，可以在所有油性的物體裡發現，是其基本成分。

漸層(Gradación)： 彩色或是黑白顏色隨著一個平面產生的漸層效果。

水粉畫(Guache)： 水粉畫是以水調顏料或是也混合橡膠或樹脂而成的畫。

專有名詞

I

安格爾紙(Inges)：特製紙張。販賣的顏色種類繁多。

交叉(Interseccion)：二條線、二個平面、或是互相相切的二個固體的交會，相對地變成，一個點、一條線、及一個平面。

L

平行線(lineas paralelas)：等距的線條，即使延伸得再遠，也無法交會。

垂直線(lineas perpendiculares)：跟其他線條或是平面形成直角的線條。

M

模型(Maqueta)：在設計初期階段，所做的物體大略的立體形狀。通常以縮小比例作成，有粗略輪廓，不需要太過精細。

色調(Matiz)：同一種顏色不同程度的色階。

子午線(Meridiana)：一個表面跟一個穿過其軸心的平面的交叉線。

塑造(Modelado)：製作及調整一個模型。

單色(Monocromatico)：單一顏色組成的圖。但有可能有無止盡的色調。

N

工業標準化(Normalizacion Industrial)：國際或是由國內機構因條約認證過的繪圖規則。其目的在於可使用同一種語言，而與其他組員之間的溝通更順暢。

O

不透光(Opaco)：物體的特性，無法穿過看到光。

矩形或直角(Orthogonal u ortograficoa)：是垂直在一個平面或是一條線上，沒有傾斜。

P

排版紙張(Papel de Layout)：簽字筆專用特別用紙。它的吸水性較弱，所以不會浸濕。

百一分段值(Percentil)：每九十九個段的每一個單位，把某個東西分成一白個一樣的部分。用在測量人的身體。

輪廓(perfil)：一個物體直角的角度。表現主要角度或是正視的旁邊。

透視(perspectiva)：技術，用來表現一個平面上物體的立體，產稱一種深度跟體積感。

軸側透視(Perspectiva axonometrica)：軸側法被認為是透視的一種。最常聽到的講法是等角透視，其軸線形成三個一樣120度的角。

成角透視法(Perspectiva caballera)：也被認為是傾斜的軸側透視，其正視跟投影平面的其中一個面一致。

圓錐透視(Perspectiva conica)：圓錐透視所依據的原理是，所有的份子以顯示的線條的方式，交會投射在一個平面上，進而產生一個交會點，而所有垂直線停頓在這個點上，而形成一個金字塔形。

顏料 (Pigmento)：自然或是人工的可上色物質。

投影 (Proyección)：投影就是投射在一個平面上的形狀，在平面上可以看到立體或是其他形狀的各個點。可以是直角或是斜角投影。

投射平面(Plano de proyeccion)：物體的所有角度投射在這個平面上。投射可以是圓錐形或是圓柱形，依據我們使用的透視技法而有所不同。

平面圖(planta)：物體的直角角度。表達從物體的上方的或是內部的角度。

計畫提案(Proyecto)：集合需要的指標、估計以及圖稿，在產品設計的領域內，來完成一件作品。

斜切面筆尖(Punta en bisel)：指麥克筆的筆尖，其尖端跟紙面接觸時，可畫出斜面的稜邊。

逃脫點(Punto de fuga)：圓錐透視的線條交會在遠方的點。

角度 (Punto de vista)：也稱作觀察點，觀賞者從這個點可以觀察影像。

噴霧(Pulverizar)：透過噴灑的方式釋出墨汁或顏料，產生許多小點點。

R

折斷 (rotura)：把很長的物體折斷，可以節省空間。同時在繪圖，我們可以以這種方式將其內部構造表現出來，就好像是因為被折斷或是撕裂的關係。

倒影 (reflejos)：在光滑或是閃亮的表面反射的物體的倒影。

壓光 (satinado)：表面處理，使其看起來光滑或是閃亮。

飽和 (Saturar)：一個物體充滿液體(例如：麥克筆的墨水)，直到再也無法加入更多液體。

斷面 (Seccion)：工業設計表現技法，可以看到東西或物體的內部結構。通常用在很粗厚的東西或物體。也適用於複雜表面的呈現。

可溶性(Soluble)：可以溶解或是稀釋。利用液體，分離固體的分子或是中子，直到混合在一起。

T

技法(Tecnica)：一種使用方法，其目的是得到生動活潑的效果。

丹配拉畫法(Tempera)：用膠水調和顏料的一種畫法，濃稠。

質地(textura)：質料外在的質感。在工業設計圖哩，採用不同技法來決定一項產品表面的質感。

活版印刷 (tipografia)：泛指每個不同的字型。

色澤 (Tono)：色階的每個不同的顏色的層次。

緯線(Trama)：交錯的線條形成一個表面。

色澤轉變(transciones tonales)：一些特定的色澤，以延伸或是停頓的方式，轉變到別種色澤。

線 (trazar o trazo)：設計者開始畫草圖的線條或條紋。

3D立體 (tridimensionalidad)：三個高度、寬度以及長度的空間的面。跟體積有相關性。

V

透明顏料(Veladura)：用顏料或墨水，有透明的效果，用來讓圖像色澤更柔和。使用方法是另外一層顏色已經乾了，就將一層透明顏料塗在它上面。這樣一來就另外創造出，跟前面二種顏色不同的第三種顏色。

視線、角度(Vista)：每個物體的直角投射在二平面上。

正視圖(vista frontal)：在二平面上，有關物體外在視線。跟物體正視相關。

輔助角度(Vistas auxiliares)：當一個角度的方向無法正常，就必須借用輔助角度。譬如物體於投影平面有傾斜的地方，會使用到這種方法。

補充角度(vistas complementarias)：使用在工業繪圖，為了避免用到物體的另一個角度。其表面應當是平面的，跟投射平面成90度相交。

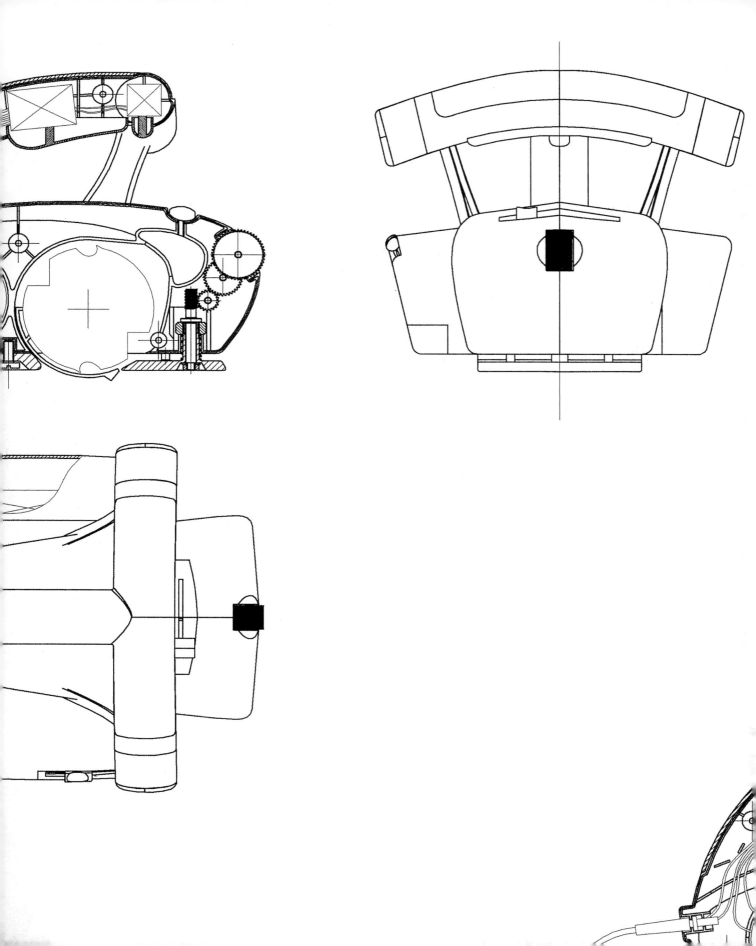

參考書目

● 班內弟‧奧斯登(Austen.Benedict)。素描技術。出版社：The Design Council，倫敦。 1986年。

●特郎‧達里(Dalley.Terence)。插圖與設計。出版社：Blume，馬德里，1992年。

● 黑舒斯‧費雷斯(Felez.Jesus)，馬丁(Martinez)，瑪麗亞‧路易莎 (Maria.Luisa) 合著。工業設計。出版社：Sintesis。馬德里，1996年。

● 雨果‧均特(Gunter, Hugo Maguns)。插畫家與設計者手冊。出版社:Editorial Gustavo Gili，巴塞隆納，1992年。

傑尼‧木列林(Mulherin,Jenny)。表現技法。出版社:Editorial Gustavo Gili，巴塞隆納，1990年。

● 亞藍‧匹柏(Pipes,Alan)。立體設計，從草圖到螢幕。出版社:Editorial Gustavo Gili，巴塞隆納，1989年。

● 的克‧鮑威爾(Powell,Dick)。表現技法。出版社:Blume，馬德里，1986年。

● 丹尼爾‧卡藍德 (Quarante,Danielle)。工業設計。出版社:Ediciones CEAC，巴塞隆納，1992年。第一冊。

● 藍‧辛普森(Simpson,Lan)。插畫的新導覽。出版社:Blume，巴塞隆納，1993年。

● 史汪‧亞藍 (Swann,Alan)。草圖的創作。出版社:Editorial Gustavo Gili,巴塞隆納，1990年。

● 史考特‧汪迪克 (Van Dyke,Scout)。從線條到設計圖。出版社：Editorial Gustavo Gili，墨西哥，1984年。

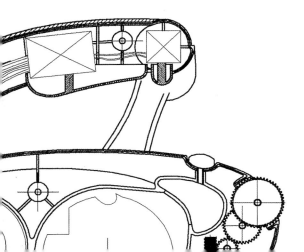

感謝

作者感謝巴塞隆納吉隆那大學(Universitat de Girona)跟艾莉莎瓦設計學校(ELISAVA)的專家以及工業設計系學生對本書的支持與合作。

感謝霍爾帝‧米拉工作室 (Jordi Mila)(愛達設計 EDDA DE-SIGN)，羅威爾‧朴易格工作室(Novell I Puig)，史密特‧拉科那設計(Schmidt-Lackner-Design)，BCF工作室，仙人掌設計(Cactus)以及模門第公司(Mormedi)的相助，提供他們的設計作品協助解說本書。

感謝豪瑁‧諾斯(Juame Nos)，喬安‧索托(Joan Soto)以及賽吉‧歐由拉(Sergi Oriola) 編集照片材料協助解說本書。

感謝夸斯工作室(Estudi Guash)的喬瑟夫(Joseph)與勞德(Lourdes)，由於他們對設計圖稿編輯的專業能力以及他們接受我們的工業設計觀點。

感謝派拉蒙出版社(Paramon Ediciones)為工業設計者著想，以及認同草稿圖的重要性，草稿圖代表產品設計的價值跟特性。我們特別感謝瑪麗亞‧費南達小姐(Maria Fernanda Canal)的參與，嚴謹以及耐心讓本書能一頁一頁地完成。

感謝我們的家人，個別是雷瑁(Remei)、艾多(Aitor)、澳德麗亞(Adria)以及亞龍(Aaron)，由於他們的耐心以及在背後的支持，讓我們的工作更順利。

感謝雙手，你的跟我的雙手，讓我們的點子想法能藉由紙張跟鍵盤發揮出來。

校審
陳思音

學歷　台灣實踐大學 工業產品設計學系
曾獲　日本、台灣GOOD DESIG設計獎項
現任　ERA DESIGN 世訊科技股份有限公司
　　　設計部副理

翻譯
葉淑吟

本書原為西班牙文，原版書名為：Dibujo para disenadores industriales
派拉蒙出版公司(Parramon Ediciones S.A)
文字
費南多‧胡立安 (Fernando Julián)
黑舒斯‧阿爾巴辛 (Jesús Albarracin)
圖稿及練習製作
費南多‧胡立安 (Fernando Julián)
黑舒斯‧阿爾巴辛 (Jesús Albarracin)
法蘭西斯科‧卡列拉斯(Francesc Carreras)
華瑪‧共薩雷斯(Juanma Gonzalez)
艾倫‧朱利安(Aaron Julian)
路易斯‧瑪塔斯(Luis Matas)
布魯諾‧貝納 (Bruno Peral)
克勞地‧黎波 (Claudi Ripoll)
丹尼爾‧索雷 (Daniel Soler)
馬利歐‧舒斯 (Mario A. Suez)
孳麗亞‧的亞多 (Nuria Triado)
巴布羅‧威拉(Pablo Vilar)
照片
諾斯與索托 (Nos & Soto)

時尚產品工業設計

出版者	新形象出版事業有限公司
負責人	陳偉賢
地址	台北縣中和市235中和路322號8樓之1
電話	(02)2927-8446　(02)2920-7133
傳真	(02)2922-9041
原著	費南多‧胡立安 /黑舒斯‧阿爾巴辛
總策劃	陳偉賢
翻譯者	葉淑吟
校審	陳思音
企劃編輯	陳怡任
製版所	鴻順彩色印刷製版有限公司
印刷所	利林印刷股份有限公司

總代理	北星圖書事業股份有限公司
地址	台北縣永和市234中正路456號B1樓
門市	北星圖書事業股份有限公司
地址	台北縣永和市234中正路498號
電話	(02)2922-9000
傳真	(02)2922-9041
網址	www.nsbooks.com.tw
郵撥帳號	0544500-7北星圖書帳戶
本版發行	2007 年 2 月　第一版第一刷
定價	NT$650元整

國家圖書館出版品預行編目資料

時尚產品工業設計 /派拉蒙出版公司編輯部原著;
葉淑吟翻譯.--第一版.-- 台北縣中和市:新形象，
2007[民96]
　　面：　公分--
　　參考書目:面
　　譯自:Dibujo para disenadores industriales
　　ISBN 978-957-2035-97-9(精裝)

1. 工業設計-技法

962　　　　　　　　　　　　96001016